U0015155

世界名畫家全集 何政廣主編

亨利·摩爾 Henry Moore

崔薏萍◉撰文

藝術家出版社

二十世紀雕塑大師

亨利·摩爾

Henry Moore

崔薏萍◉撰文　何政廣◉主編

藝術家出版社

目　錄

前言 ———————————————————————————— 6

跨越「現代」與「傳統」的二十世紀雕塑大師——

亨利・摩爾的生涯與藝術〈崔薏萍／撰文〉———— 8

● 童年時光 ——————————————————— 11

● 放棄教職　朝藝術之路前進 ——————— 15

● 嶄露頭角　融入藝術圈 ——————————— 33

● 探索思考　走向成熟 ———————————— 35

● 開始製作大型雕塑 ————————————— 44

● 讓空間穿透雕塑 —————————————— 48

● 遷居佩里・格林 —————————————— 52

● 建立聲譽　走向成熟 --------------------------------- 54

● 素描——防空洞、裸女、象頭與綿羊群素描 -------- 60

● 開拓國際聲望 ----------------------------------- 72

● 公共雕塑藝術大師 ------------------------------- 86

● 榮獲威尼斯雙年展、聖保羅雙年展大獎 ----------- 94

●批評、作品的成功與失敗 ------------------------- 96

● 禮遇榮耀　回饋社會 ----------------------------- 107

● 亨利‧摩爾語錄 --------------------------------- 120

亨利‧摩爾訪問記〈何玉郎譯〉 --------------------- 162

我怎樣創作綿羊素描〈亨利‧摩爾自述〉 ------------ 170

亨利‧摩爾年譜 ----------------------------------- 178

前 言

　　亨利‧摩爾（Henry Moore，1898～1986）是廿世紀偉大的雕塑藝術大師。世界各地許多重要建築或公園，可以見到他的巨型人體雕塑，在公共藝術觀念普遍獲得重視的今日，亨利‧摩爾更是一位現代公共藝術的先驅。在將近一個世紀的歲月裡，他成功地把人類的生活經驗，以藝術的形式表達出來，強調人體造形的作品，顯示了深刻的人性，賦予生命一種內容和涵義，帶來時代的訊息，給予現代藝術影響至巨，同時他也是英國現代運動的先鋒人物。

　　亨利‧摩爾一八九八年七月卅日生於英格蘭東北部約克郡產煤小鎮卡素福特，父親是礦工。在家鄉接受中小學教育，閱讀歐陸出版的《工作室》藝術雜誌。第一次世界大戰出征，在戰爭時中毒氣受傷回到家鄉。戰後一九一九至一九二○年就讀約克郡立茲藝術學校，一九二一年至一九二五年進入倫敦皇家藝術學院。一九二五年得到獎學金遊學法國、義大利。一九二六年至一九三一年執教倫敦皇家藝術學院。一九三二至一九三九年擔任切爾喜（Chelsea）美術學院雕塑系主任。他閱讀羅傑‧弗萊（Roger Fry，1866～1934，英國美術批評家）的著作，受到非洲雕刻和哥倫比亞前期雕刻的影響。一九二八年在倫敦舉行首次個展。從一九三二年至一九三八年發展抽象構成，受布朗庫西、阿爾普的影響。此一時代作品都以人體形態為主題，如兩個或三個人體形態。一九三八至一九四○年代，嘗試創作鉛線與木材的形體作品。一九四三至四四年作諾咸頓教堂的〈聖母與聖子〉雕塑，開拓現代宗教藝術的一個新方向。

　　一九四八年亨利‧摩爾榮獲威尼斯雙年展國際雕塑大獎。五○年代以後，亨利‧摩爾多次赴歐陸國家、美國、加拿大等地，製作大型雕塑並舉行展覽，聲譽如日中天。晚年也到過亞洲的香港、東京、福岡等地舉行雕塑回顧展。一九八六年八月卅一日逝於英國佩里‧格林。他晚年藝術聲譽達到顛峰，全世界向他致敬時，摩爾將自己作品分別贈予加拿大安大略美術館二百件雕塑和版畫、倫敦泰德美術館卅件雕塑、立茲市美術館一所雕塑研究中心、大英博物館一套素描。並把他的雕塑室、房舍和收藏等產業，全權委託基金會托管，成立獎助學金，促進藝術事業的發展。

　　亨利‧摩爾的抽象雕塑，一貫以人體為主，忠實於西歐傳統。但是造形的原理，則從自然物出發，人體造像以自然形態做原動力。他說：「現在的物體研究，是空間的探究，注意人與自然的結合，完全採用新技法新材料的相互結合。」他認為雕塑予觀者的第一個印象應是稍有保留卻寓意深遠，使觀眾繼續欣賞和思索，而不是一目了然，藝術有其神祕和深藏的一面，而非可以在忽忽之下一覽無遺。

　　亨利‧摩爾的作品，在內涵上，致力於表現強烈的人性，一個熱烈而突發的生命力。使數世紀迷失方向的雕刻藝術，得到再生的新途徑。

2003年5月寫於藝術家雜誌社

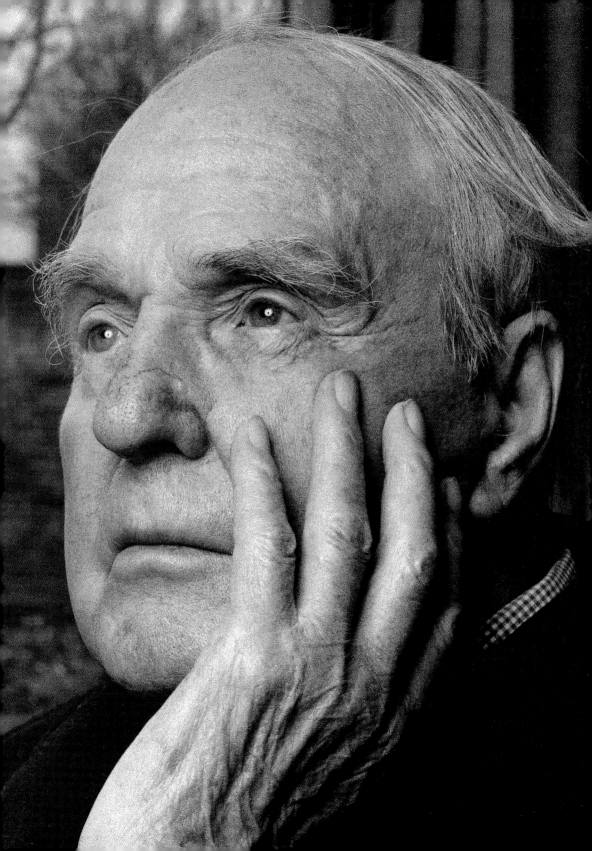

跨越現代與傳統的二十世紀雕塑大師──
亨利‧摩爾的生涯與藝術

「創作一旦養成習慣，就像藥物上癮。儘管沉迷的對象改變，創作時的興奮，心靈的悸動始終存在……」

亨利‧摩爾（Henry Moore, 1898～1986），二十世紀最偉大的雕塑家之一，他的作品，風格介於傳統和抽象之間，造形優雅但是充滿了生命力，氣勢磅礡卻又總是傳達出深刻的溫暖與情感。

這位出身礦工之子的藝術家，終其一生忠於他的靈感來源，不曾偏離對生命的關注。煤礦的黝黑和大自然蒼翠的綠，構成了亨利‧摩爾創作雕塑的藍圖。他重新發現原始藝術的意義，此種洞見影響了他的創作，而其創作中追求生命本質的特質對當代藝術形成重大影響。

亨利‧摩爾的作品，其意象與形式基本上都取材自人體，概括分為三類：〈母與子〉（Mother and Child）、〈斜倚的人體〉（Reclining Figure）及〈形之內外〉（Interior-exterior Forms）。雕塑之外，他也作素描和蝕刻版畫。他不是一個純粹抽象的雕塑家，嚴格的學院訓練、原始藝術的呼喚，以及追求形式本身獨立價值的現代精神，成就了他的雕塑藝術。有人說他是浪漫的現代主義者，他的雕塑，即使造形抽象，我們也能從其中感覺到一些詩意，這種抒情的感受，或許正是他受眾人喜愛的地方。

亨利‧摩爾像
（前頁圖）

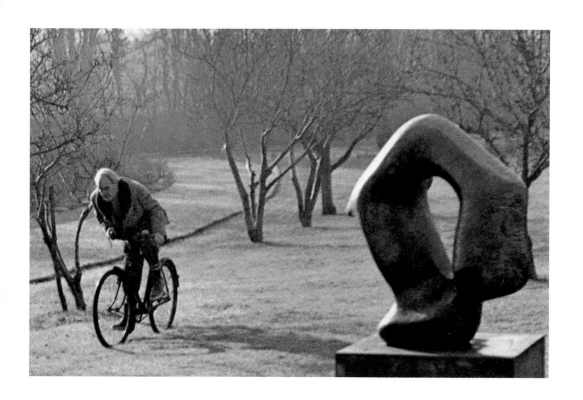

亨利‧摩爾騎腳踏車從
工作室回到住家

　　貝特宏（Gerard Bertrand）如此稱讚亨利‧摩爾：「長久以來，他的作品遠近馳名。這位雕塑家創作出許多各個階層都敬重的作品，我們可從世界各地成功的展出獲得明證。他的作品自然天成，在當代藝術中最具原創性。不論借助抽象或是象徵手法，它們都傳達了結構生動的內在動力、來自大自然源源不絕的驚喜，以及人類生命各式樣貌中的情誼。」

　　亨利‧摩爾在其七十餘年的創作生涯裡，除了早年不受重視外，成名後四十年間備受推崇和禮遇，儼然文化的代言人。有些人認為，他不過是個攀附權貴、汲汲於名利的藝術家，任由當權派操縱。他們忘了，他年輕時一心想要修習雕塑的經歷，以及他曾經在一九五○年代拒絕封爵這回事。然而，他的作品證明了他的能耐，他在二十世紀的藝術史上絕對占有一席之地，作品量之大，不容忽視。每一種重要的公共和私人藝術收藏都有他的作品，他是全世界作品被安置在公共場所數量最多的雕塑家。

　　雕塑是有生命的，它們不該只是放在博物館裡讓人觀看，亨

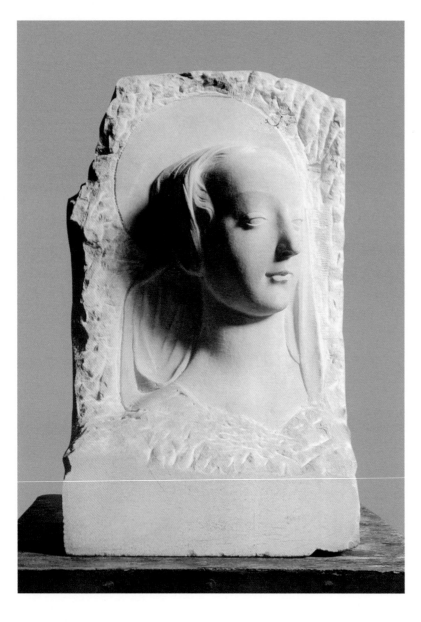

聖母瑪利亞頭部　1922年
大理石　高53.3cm

利·摩爾的作品是要給人觸摸，是要讓人去感覺的。他說：「觸
摸不會毀壞它們。」他希望人們在他的作品中穿梭遊走，用心體
會，進而形成互動。因此，景觀雕塑是他最具特色的創作，大自
然是他創作的最大舞台，天空是他最無懈可擊的雕塑背景。

　　他的雕塑至今依然「現代」，因為，他的雕塑超越了時間、空
間、種族和國界，它們根本就是自然世界的一部分。

這位傑出而終其一生都奉獻給雕塑的藝術家，正如他自己所說：「創作一旦養成習慣，就像藥物上癮。儘管沉迷的對象改變，創作時的興奮，心靈的悸動始終存在……」

他的作品永遠悸動人心，讓人永難忘懷。

童年時光

一八九八年七月三十日，亨利‧摩爾誕生於英格蘭約克郡一個產煤的小鎮卡素福特（Castleford）。在父親雷蒙（Raymond Spencer Moore）和母親瑪利（Mary Baker）的八名子女中排行第七。卡素福特是英格蘭東北部著名的煤都，四周盡是丘陵和荒地，摩爾就在充斥著礦坑、工廠、礦工及大量石塊的環境中度過他最初的十八年。

雷蒙是個自學成功的聰明人，擔任礦坑副經理的他，一心全力培養他的八名子女，不願他們步他的後塵。雖然後來在一次罷工中丟了工作，但他很快就學會並進入修補鞋子的行業。雷蒙善拉小提琴，當然是自學的，他也要摩爾學，可惜摩爾沒有這方面的天分。瑪利富於愛心，並且很會照顧孩子，她與最小的兒子感情深厚。在這樣的家庭中長大，摩爾視溫馨、友誼與幸福為理所當然。

大哥雷蒙喜歡畫畫，摩爾常要雷蒙畫圖給他；妹妹艾爾希（Elsie）愛跑步，摩爾常鼓勵她快跑，因此一九一三年艾爾希死於心臟病時，摩爾非常難過。祖母住在附近，摩爾每星期都得爬一段長長的階梯去她家見上一面。平日常和孩子們在巷子裡滾鐵環、打彈珠。上文法學校之後，喜歡踢足球，擔任右翼手。學校早上有晨禱，大家排著隊，女孩站在隊伍前方，摩爾只要憑她們的腿部就能說出每一個女生的名字。星期三是男孩們去屠宰場的日子，看屠夫宰殺牛羊，場面可怖，但孩子們每週一到這一天就會說：「走，去看殺戮。」遊戲、運動、打架是生活的一部分，在礦區長大的孩子必須十分強悍。

每天步行上下學，星期天則會走路到較遠的郊區玩。卡素福

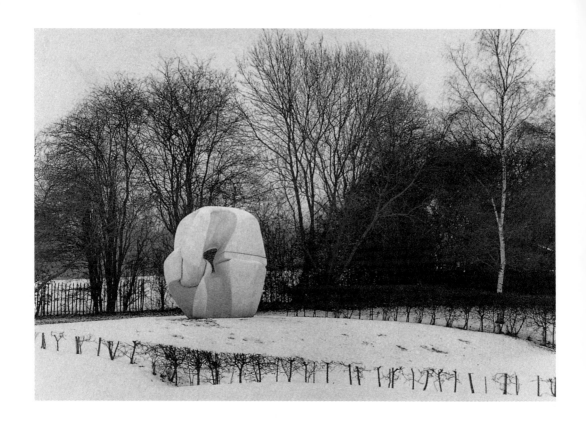

霍格蘭斯農莊中的雕塑
「鎖合」

特鎮外的風景很美，經常接觸大自然，讓摩爾從孩童時期到接受美術教育之後，逐漸發現、體會三度空間的事實，以及空間中形與形的關係。自然和人體成為摩爾日後永不厭倦的探索根源。

　　從小就喜歡雕木頭、玩泥塊的摩爾，小學時曾到約克郡鄉間遠足，在阿岱爾林區（Adel Woods）看見大石塊景觀時印象深刻，他稱其為阿岱爾石（Adel Rock）。這是他首次看見自然景觀的巨石，且四周遍布長滿驚人節瘤的史前時代巨木。十一歲時，有次在主日學中聽人介紹米開朗基羅，之後就決定要做一位雕刻家。摩爾記憶中最深刻的感覺是，為罹患風濕症的母親在背部擦油按摩，在不平整的肌膚之下堅硬的肩胛骨，使他想起郊野起伏的丘陵和散落其上的石塊。類似視覺和觸覺意象，石塊、土壤、婦人、大地和母親，其間共通性牢牢烙印在藝術家的腦海裡。

　　摩爾日後回憶：「或許，影響我想要在戶外雕塑，並且將作品與大自然並置的重要原因，源自年少時在約克郡的經驗。記得

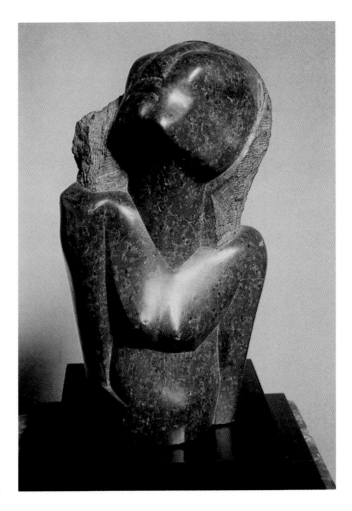

人體　1923年　綠石
高39.4cm

我在約克郡的荒野，靠近立茲（Leeds）的地方，看到一大片天然的岩石露頭，驚豔那強而有力的岩塊——就像巨石文化遺跡（Stonehenge），而約克郡的煤渣堆對年幼的孩子來說就像山。煤渣堆有金字塔的規模，三角形、裸露、光禿嶙峋，有如置身阿爾卑斯山脈。」

十一歲獲獎學金進入卡素福特中學就讀。美術老師艾麗斯・戈斯迪（Alice Gostick）小姐見識廣博，經常留意歐洲的藝術動向，為他開啓了更為廣闊的藝術世界，鼓勵他雕塑，使他對自己朝藝術發展更具信心。一九一〇年，學校帶學生參觀鎮外的麥斯利（Methley）教堂時，摩爾初次親眼見識到石雕。他對那些突出

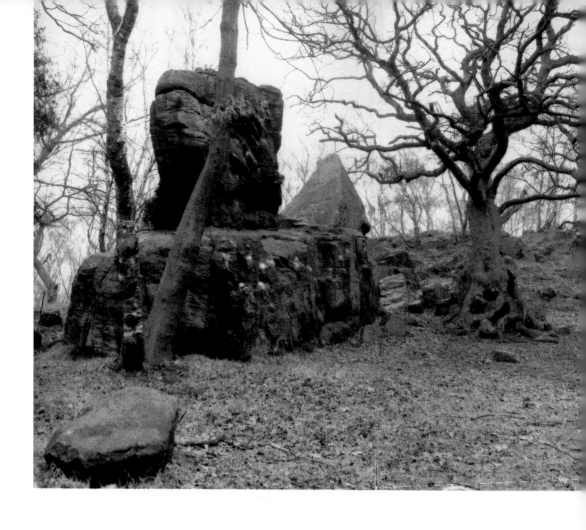

約克郡阿岱爾林區中的
巨石

牆面的人像印象深刻，特別是女人的頭部，線條十分簡潔，沒有
肌肉和皺紋，有如埃及的靜態人像。

　　大石景觀、教堂的雕像遺跡、約克郡荒地上大片生長的粗幹
山毛櫸樹林、如節奏般起伏的丘陵，以及卡素福特附近的錐狀煤
渣堆，在在滋育了摩爾想要成為雕刻家的念頭。

　　一九一五年，摩爾通過了劍橋高級文憑（the Cambridge
Senior Certificate）考試，可以繼續升學。他原本決定參加考試獲
得獎學金進入當地的藝術學校就讀，但雷蒙希望他中學畢業後就
教書，認為這是在礦區長大的孩子所能從事最好的職業。另一個
礦工的兒子勞倫斯（D. H. Lawrence, 1885～1930），中學畢業後也
從事教職。摩爾雖不情願，但還是順從了父親的意思。

放棄教職　朝藝術之路前進

一九一四年，第一次世界大戰爆發後教師短缺，十五歲的摩爾在經過短期訓練之後便倉促上陣教書。他不喜歡這個工作，在教室裡他無法掌控那些礦工的孩子。學校還要求他為投筆從戎的孩子設計雕刻榮譽碑，把他們的名字都列入其中。這是摩爾第一次作正式的木雕，戈斯迪小姐還借給他整套工具，之前他只有一支小刀。

十八歲那年，摩爾接受倫敦第十五軍兵團國民服務步槍隊徵召，擺脫了教職。受訓期間首度有機會至倫敦參觀了許多博物館和畫廊。不久之後調往法國參戰，於貢伯黑之役（the Battle of Cambrai）遭芥氣中毒，被送回英國療養。前往法國的四百人，只有四十二人生還。兩個月後出院，之後擔任陸軍體能訓練課程指導員。二十歲，服完兩年兵役，長大成人的摩爾回到家鄉；這時，懂得什麼是責任的摩爾，想要掌握自己的人生了。

知道自己不適合教書，摩爾於是以退伍軍人身分申請獎學金入立茲藝術學校（Leeds School of Art）就讀。二十歲，依舊住在家中，每天搭乘火車通學，晚間還到戈斯迪老師的陶藝教室上課。學習從陶土中作模型。陶土是一種有助於明瞭創作意念的材料（石頭可能會花費太多時間），摩爾就在學習作模型、學習了解有關人體的過程中，經歷了學院式的訓練。他自知起步晚，所以學習時格外用心，並且十分用功，希望以高分獲得皇家藝術學院的獎學金。

第二年，結識了巴巴拉‧赫普沃斯（Barbara Hepworth），兩人交往了一段時間。赫普沃斯原本學美術，打算畢業後去中學教素描，後來受摩爾的影響，也想要成為雕塑家。每逢假日，兩人一起散步或騎腳踏車，在學校附近採黑莓或收集蝶蛹，摩爾則喜歡釣魚。

立茲藝術學校的副校長麥可‧塞德勒爵士（Sir Michael Sadler），熱衷蒐藏當代繪畫、雕塑（塞尚、高更、梵谷、盧奧、馬諦斯、康丁斯基）及非洲藝術品，摩爾看過他的收藏。有一陣

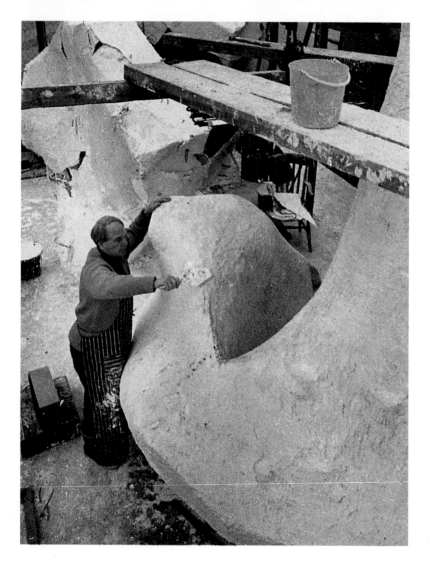

摩爾整理將送往紐約林肯中心的「斜倚的人體兩件組」石膏模　1964年

子，摩爾很喜歡寫作，他寫了劇作和一些散文，那時他認為，詩是人類活動最高的境界。詩和雕塑都是人類對生命、大自然及世界萬物所表達的感受。

　　一年後，十七歲的赫普沃斯申請到獎學金，前往倫敦進入皇家藝術學院雕塑學系。立茲藝術學校以繪畫教育著稱，學校沒有雕塑課，因此，摩爾堅持要學校當局聘用一位雕塑教師，結果，請來的老師只有摩爾一位學生。

　　他努力創作，筆記本裡滿是速寫與想法。有一天無意中發現

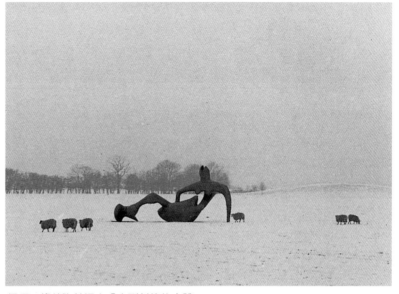

佩里‧格林牧羊場中「大型斜倚的人體」

讚美部落雕刻的書籍《弗萊的構想與設計》，他寫道：「一旦讀了羅傑‧弗萊（Roger Fry）的文章，你就會恍然大悟。」弗萊在這本出版於一九二○年的文集中，談論到非洲土著雕塑及古代的美洲藝術。亨利‧摩爾的創作生涯自此展開。

　　一九二一年，第二學年結束後，摩爾也獲得獎學金，轉入皇家藝術學院。初時住在倫敦切爾喜區席得尼街的一間斗室裡，居處雖小，但是第一次擁有自己的房間，他很高興。當時，臨摹名作是學校主要課程，臨摹訓練有其優點，但老師要求學生製作完全一樣的東西，摩爾要求老師允許他自由創作。週末，他經常出入自然史博物館、科學博物館及地質學博物館、維多利亞與阿伯特博物館、大英博物館、泰德美術館。

　　學校裡有位安德伍（Leon Underwood）老師，他課餘在漢莫斯密一個私立學校教畫畫，摩爾沒有錢交學費，但還是每週有兩三個晚上到那裡上課。安德伍有點嚴格，但教得很好，他非常重視繪畫中的光影效果。也有不喜歡摩爾作品的老師，因為那時，一般人還不太能夠接受現代藝術，視其為洪水猛獸。在安德伍的指點下，摩爾創作出他的第一件雕塑作品〈母與子〉。

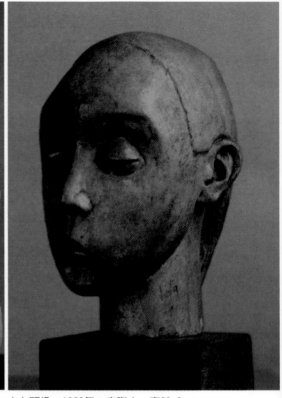

犬　1922年　白色大理石　高17.8cm　　　　　少女頭像　1923年　赤陶土　高20.3cm

　　摩爾在《疾風》雜誌上看到英國雕塑家亨利‧高迪亞‧布熱
斯卡（Henri Gaudier Brzeska）的作品，大爲傾倒，並深受鼓舞。
爲了方便創作及租金問題，他和好友考克森（Raymond Coxon）
經常更換工作室。

　　皇家藝術學院院長威廉‧羅森斯坦（William Rothenstein）來
自一個以羊毛致富的猶太家庭，在巴黎待過兩三年，認識羅丹。
他很喜歡摩爾，大概覺得摩爾有點天分；因爲羅森斯坦，摩爾接
觸到了藝術界的一些重要人物。摩爾初次賣掉的兩件雕塑就是羅
森斯坦的兄弟查爾斯（Charles Rothenstein）買的。

　　就在這一年，摩爾初次拜訪了頗受爭議的雕塑家雅格‧葉普
斯坦（Jacob Epstein），觀賞他的埃及和原始藝術收藏。他對摩爾
的稱許，給予摩爾很大的鼓勵，並且在摩爾還就讀於皇家藝術學
院時，就買下他的兩件小雕塑。葉普斯坦要摩爾研究大英博物館

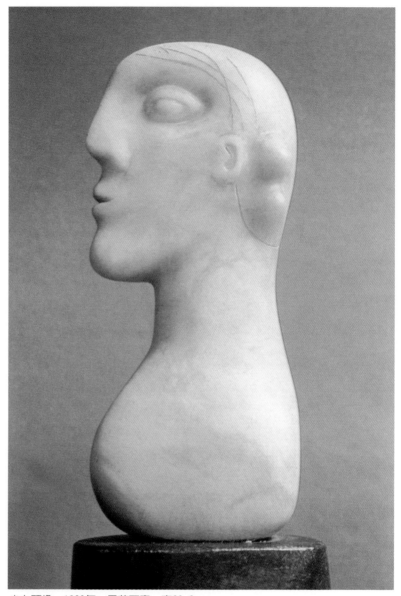

少女頭像　1930年　雪花石膏　高20.3cm

收藏的原始藝術和墨西哥雕塑，摩爾對這種造形生動自然的石雕
很感興趣。原始藝術不同於希臘、羅馬或義大利文藝復興時期的
雕塑，它們素樸而率真，給人業餘而不成熟的感覺。但是摩爾非
常喜歡它們，他日後回憶：「即使到了五○年代，還有人譏諷我
的雕塑像漫畫家筆下的瑞士乾酪。」

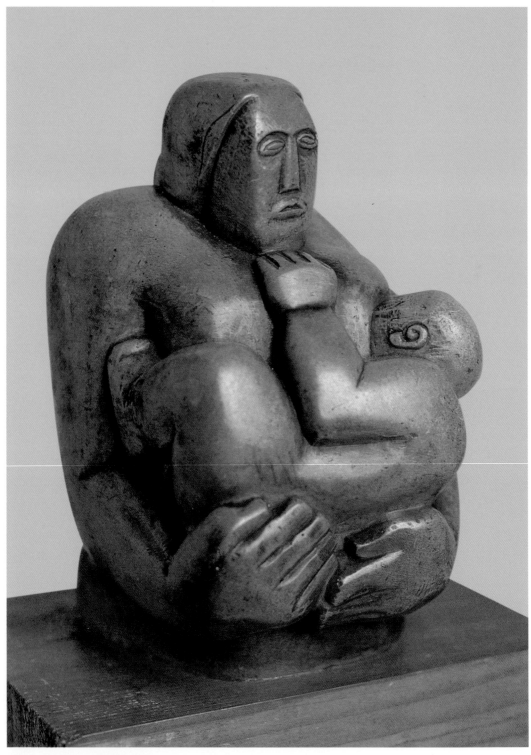

哺乳　1924年　哈普頓伍德石　高19.7㎝

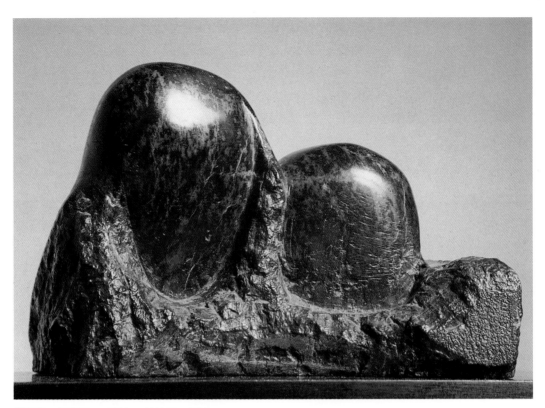

雙頭像：母與子　1923年　蛇紋石　長19cm

　　摩爾喜歡大英博物館甚於只收藏當代藝術的泰德美術館，在臨摹大師作品之餘還了解了整個藝術發展的脈絡，接觸世界的藝術，速寫古代及原始手工藝品，包括席拉底斯群島文化（南愛琴海）與埃及人像、亞述浮雕、非洲及大洋洲木雕，以及前哥倫比亞及北美的器物，尤其對大英博物館收藏的墨西哥阿茲特克雕塑十分著迷。這些雕塑作品散發出來的韻律和形式，與他想要表現的藝術不謀而合，影響他甚鉅。他說：「大英博物館的價值在於，置身其中，應有盡有，不多久，你就會發現自己最喜歡的是什麼。經過了最初的興奮之後，對我而言，除了羅馬或早期的諾曼底藝術之外，最值得一提的就是古墨西哥文化。我坦承，墨西哥早期的藝術，形塑了我所有在雕刻方面的觀點。」

　　學校不教文藝復興以前的東西，他們認為那些東西太原始，太幼稚。摩爾反而覺得原始藝術充滿了生命力，學院派的藝術不

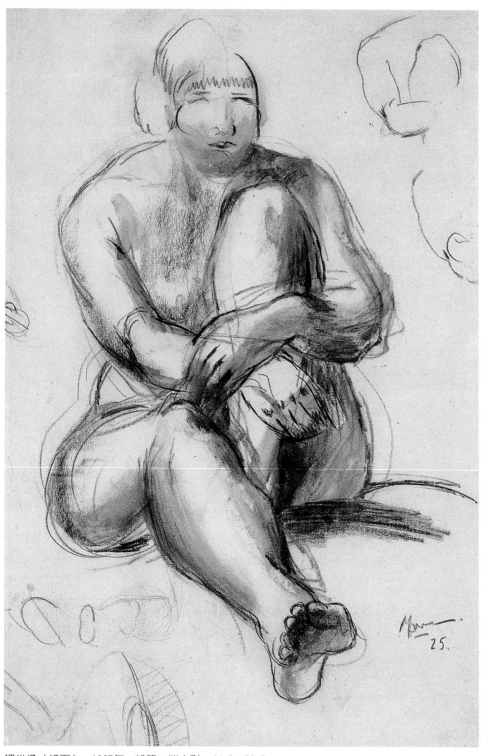

裸坐像（紙面）　1925年　粉筆、淡水彩　44.2×30.5cm

站立的人體：背 1924
年 鋼筆、粉筆、淡水
彩 45.1×27.9cm

持鏡裸女 1924年 鉛
筆、炭筆、粉筆、淡水
彩、鋼筆、畫筆、墨
33.9×22.2cm

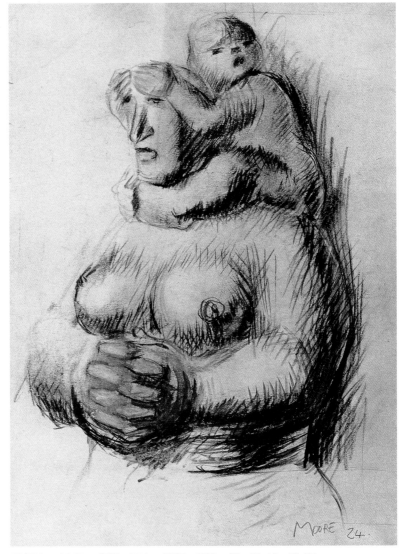

母與子 1924年 畫筆、墨水、蠟筆、粉筆、紙 56.18×37.77cm

女子頭像 1925年 淡墨水、黑蠟
筆 17.5×21.8cm

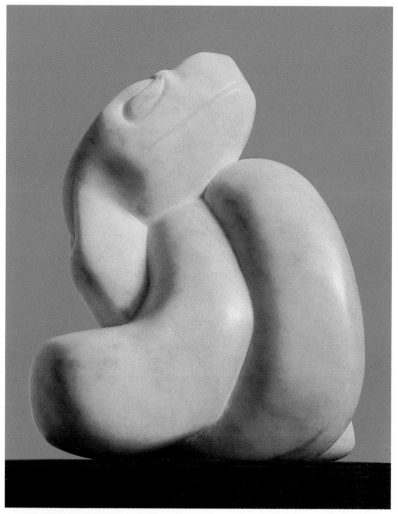

蛇　1924年　白色大理石　高15.2cm

女子立像：背　1927年
黑墨水鋼筆、畫筆、淡
墨水　50.2×28cm

坐像　1927年　炭筆、
水彩、鋼筆、墨　44×
30.4cm

過是模仿前人的作品。摩爾反對學院派的訓練方式，堅持直接從
材質著手，也就是直接在雕刻材質上用刀。他的「忠於材質」觀
念是受到布朗庫西（Brancusi）和葉普斯坦的影響。〈母與子〉
風格抒情而自然，既不傳統，也異於當時流行的藝術形式，因此
發表後並不爲藝評家所接受。

　　一九二二年，父親雷蒙過世，全家遷至英格蘭東岸的諾福克
（Norfolk），摩爾開始蒐集燧石、漂流木、鵝卵石，以及其他有趣
的東西，並完成第一件戶外雕塑。鵝卵石和燧石對摩爾有很大的

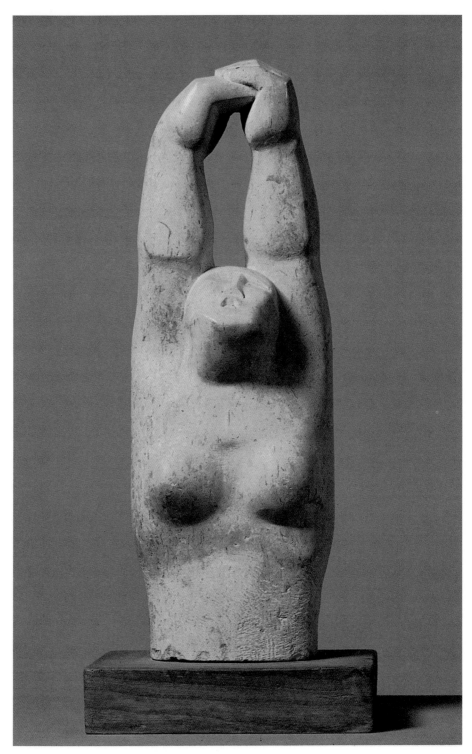

揚臂女子　1924〜25年　哈普頓伍德石　高43.18cm

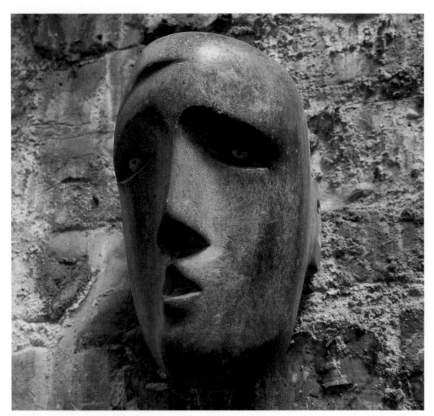

面具　1927年　石　高21.6cm

影響，他認為它們本身就是大自然的雕塑。

　　一九二三年初訪巴黎，對塞尚的畫作印象深刻，尤其是〈浴者〉，對沙特爾主教堂亦十分動容。在人類博物館看到民族收藏。這次巴黎之行，摩爾首次接觸立體主義和超現實主義藝術。

　　面具，這個古老而吸引人的主題，從古至今，一直廣泛為戲劇演出作為道具之用，面具強調了面部的表情，能讓人專注觀賞。在大英博物館看見墨西哥人遺留下來的面具之後，摩爾於一九二四年製作了他的第一個面具。他認為，眼睛最能傳達人的情緒，所以他創作的面具，凝視的雙眼要有很強的穿透力。他大約作過六、七個面具，大部分採不對稱原則讓雙眼互異，但運用嘴的角度來平衡畫面。之後，他亦將此法應用到大自然及實體人像創作之上，運用不對稱的構圖製造生動的效果。

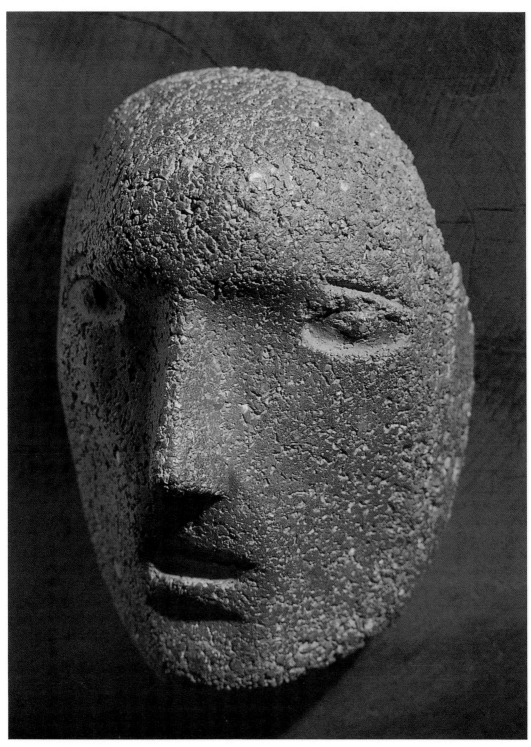

面具　1929年　混凝土　高20cm

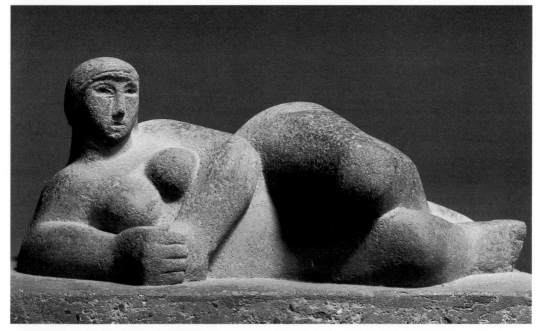

斜倚的女子　1927年　混凝土　高63.5cm

　　從皇家藝術學院畢業後，摩爾拿到一筆至義大利的旅遊獎學金，但因接下擔任皇家藝術學院雕塑講師的職務，故而延遲出發。聘約七年，每週授課兩天，既能糊口又有時間創作。學校裡只有八名學生學雕塑，他將所有老舊鑄模的雕像都清掉，用自己的方式教導學生。有人向校方告狀，說摩爾以自己的觀點戕害年輕人。於是，摩爾丟了工作。許多新聞媒體攻擊他，但羅森斯坦支持摩爾，「我信任摩爾。我跟他的聘約是七年，如今期限未到。」摩爾在漢普斯特德有一間小小的住處，母親與他同住，那時姊姊們都結婚了，摩爾想擔起養家的責任，開始出外授課。「我不喜歡在晚間把她一個人丟在家裡，但是她不介意，懂得如何將就著過日子。她甚至自己弄飯吃。」

　　失業後，摩爾賣雕塑的所得還夠過日子。之後，他在切爾喜藝術學院謀得一分教職。他的主要收入，就是那兩堂課。「我不接限制太多的委任案，但若對方讓我發揮，我會接下來做。我工作不是應委託而做，是希望作品能夠賣掉。」

母子像
1924～25年
暗珪石　高57cm
曼徹斯特美術館藏
（右頁圖）

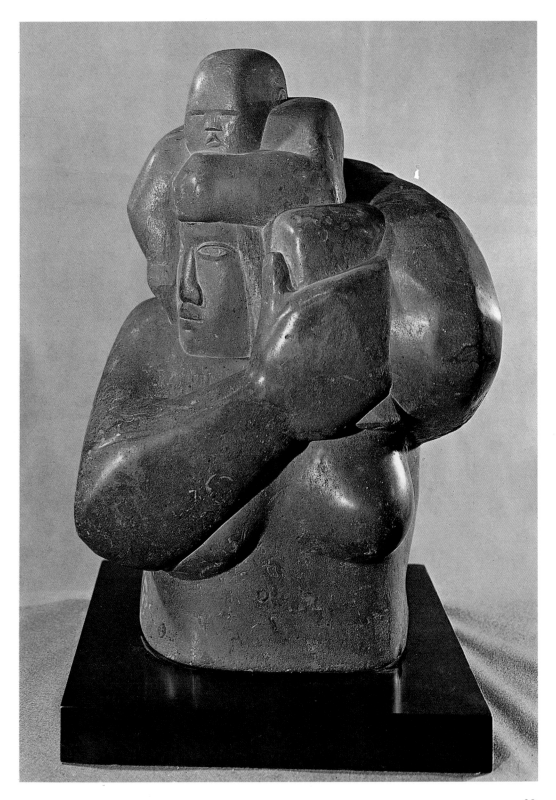

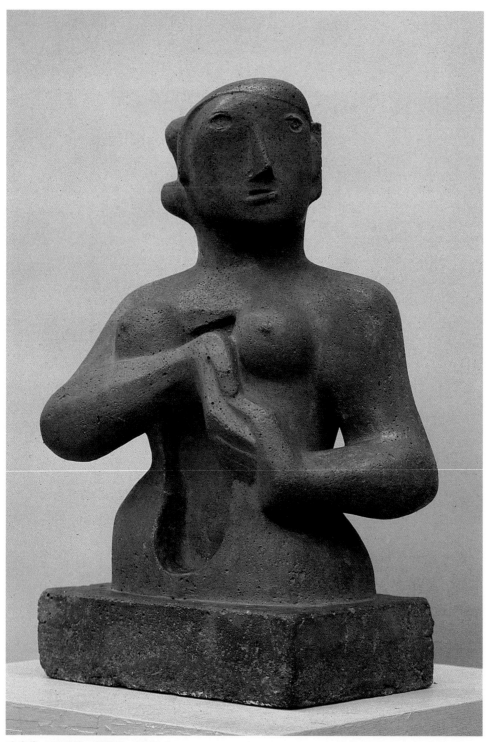

半身像　1929年　混凝土　高45.1cm

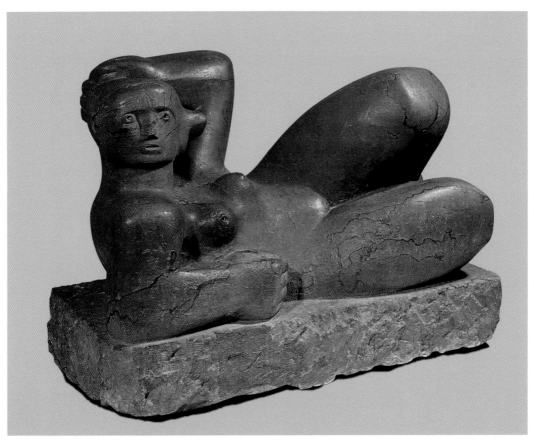

斜倚的人體　1927年　棕霍頓石　長84cm

　　一九二五年，摩爾以旅遊獎學金前往義大利和法國旅遊，為米開朗基羅的雕刻、喬托和馬薩其奧的壁畫所深深感動。義、法的藝術，和摩爾既有的理念起了極大的衝突。「偉大的雕刻很少見，喬托的畫是我在義大利所見最細緻的雕刻。印第安、埃及和墨西哥的雕刻，使得文藝復興時期的雕刻相形見絀，不過，早期義大利的半身像、米開朗基羅晚期的作品，唐那泰羅的作品不包括在內；唐那泰羅是一位鑄模家，鑄模削弱了西方雕塑的力量，這有兩個原因，一是普遍迴避以石頭作為思考和雕刻的對象，一是故意拋棄歌德風傳統，寧願選擇自以為是的假希臘。」

　　返英後，摩爾繼續在皇家藝術學院教書。他常去自然史博物館研究骨骼結構，到地質學博物館探究英格蘭的各類石材。摩爾

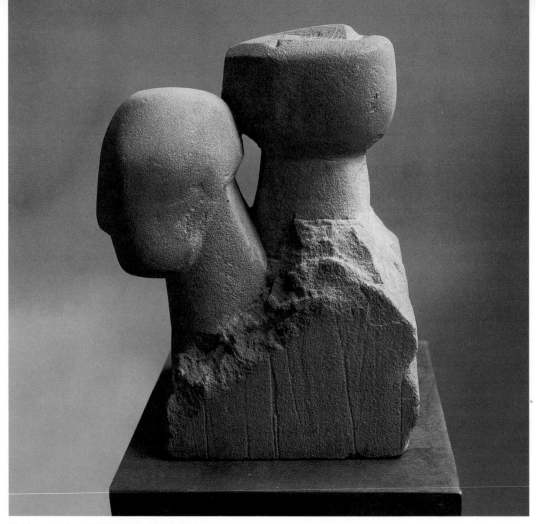

雙首　1925年　曼斯菲爾石　高31.75cm

日後回憶：「我現在常採用不同類型的大理石。但是早期，我都
使用本地產石，身爲英國人，應該熟悉本土的石塊。它們價格較
便宜，可以在石匠處隨意選購。我也試著使用一些過去未曾用來
作爲雕刻之用的石材。我發現許多本土產石，如霍頓石，那是去
南肯辛頓的地質博物館參觀時發現的。」「我開始重新認識英格
蘭，我想，我該做個積極的愛國者。獎學金讓我明白，我們在英
格蘭所擁有的是多麼的珍貴，大英博物館是個樂園，質精，代表
性夠，國家收藏有選擇性，而英格蘭的風景，又是那麼的吸引人
……。」

西風　1928～29年
波特蘭石　長244.5cm

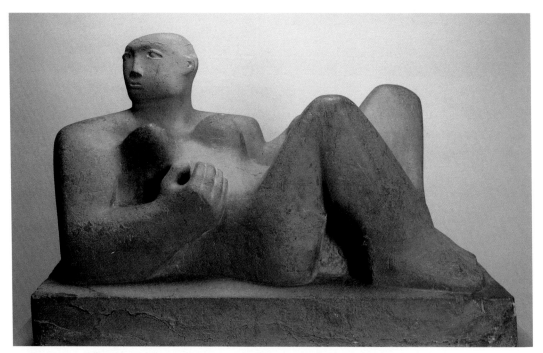

斜倚的人像　1930年　青霍頓石　59.7×92.7×41.3cm

嶄露頭角　融入藝術圈

　　摩爾逐漸融入倫敦的藝術圈，一九二六年，初次參加聖喬治藝廊的聯展。一九二八年，接下第一件官方委託案，替倫敦地鐵總部製作浮雕〈西風〉。這是摩爾第一次參與公共藝術，並開始孕育製作大型雕塑的想法。同年，摩爾於倫敦沃倫藝廊舉行首次個展，展出四十二件雕塑、五十一幅素描。展後風評不一，賣出數件作品，受到國內短暫的重視。那時要在藝廊展出作品不太容易，藝廊和一般人對當代藝術沒什麼興趣。摩爾慶幸自己有機會展出作品。

　　在維多利亞與阿伯特博物館館長麥克雷根爵士（Sir Eric Maclagan）的引薦下，摩爾認識了頗具影響力的藝評家赫伯特‧里德（Herbert Read）。里德至工作室拜訪摩爾，決定在《傾聽者》（the Listener）上撰文介紹亨利‧摩爾。「這是我第一次撰文報導他的雕刻，我對他作品的欣賞是日後我倆友誼和相知相惜的開始。」里德如是說。

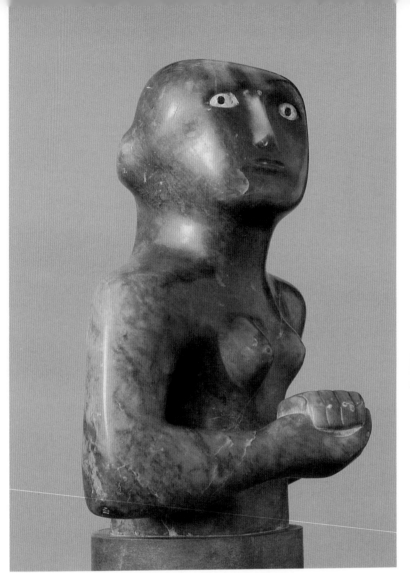

合手少女　1930年　坎伯蘭雪花石膏　高38.1cm

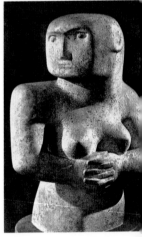

雙手手指交疊的人像
1929年　石灰滑大理石
高45.5cmm

　　摩爾覺得自己很幸運，總能不時遇見貴人相助，包括賞識他才華及購買其作品的人。「無人能獨自面對生命中的戰鬥，認為自己無所不能；假裝自己不需要他人的協助，是很不智的想法。」

　　一九二八年，摩爾結識在皇家藝術學院習畫的女學生艾蓮娜‧拉迪斯基（Irina Radetsky）。艾蓮娜是俄裔移民，生於基輔在巴黎長大。一九二九年，摩爾與艾蓮娜結婚，婚後遷至漢普斯特德帕克希爾路11號A，是北倫敦一處藝術家聚居的地方。夫妻倆

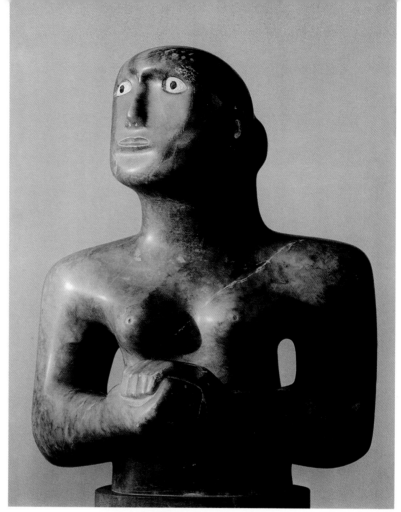

合手少女正面　1930年　坎伯蘭雪花石膏　高38.1 cm

與雕塑家巴巴拉‧赫普沃斯，畫家本‧尼科森（Ben Nicholson）、
伊鳳‧希欽斯（Ivon Hitchens），以及里德交往甚密。浮雕〈西風〉
完成後，置於聖詹姆士公園地鐵站上方新建的倫敦地鐵總部。

探索思考　走向成熟

　　一九三一年摩爾在列塞斯特藝廊舉行第二次個展，展出三十
四件雕塑，十九幅素描。這次的展覽，首度有作品賣至海外，德
國漢堡工藝博物館館長索爾蘭特（Max Sauerlandt）博士買下一尊
小型鐵礦石頭像。葉普斯坦在展出目錄中宣稱，「這個展覽會讓

不思考而自以爲是的人大吃一驚。」若干報紙的報導則有惡評，例如「偏離美感，必使靈魂和想像力萎縮，導致形態的全面崩潰，這是重視感性的人都會反對的。」

里德的評論則予以肯定：「十五世紀的雕刻在英國已不復見。在歐洲或許也已經失傳，整個文藝復興時期對雕塑的觀念是錯誤的，因爲文藝復興時期的雕刻家只是勤奮的臨摹古希臘、羅馬經典作品的外貌。我們說，雕刻藝術在英國已經死亡四百年，一點也不誇張。同樣的，我們說，雕刻藝術因亨利‧摩爾的作品而重生，一點也不爲過。」

三○年代期間摩爾在列塞斯特藝廊舉行過三次個展，也參加過幾個著名的聯展。一九三一年在蘇黎世雕塑展中展出三件作品。買下肯特郡東邊巴菲斯頓鄉下的茉莉居，作爲假日工作之處。摩爾喜歡鄉間和海邊，茉莉居附近的莎士比亞斷崖有白堊石，摩爾用來雕刻，它質地細密，柔軟而易雕。小學時，摩爾就用過白堊石雕刻。

皇家藝術學院利用摩爾第二次個展後的批評攻擊他，希望將他趕走後，任用屬意人選接替他的職位。他決定不再續約，轉至切爾喜美術學院任教。一九三二年，摩爾離開皇家藝術學院，至切爾喜美術學校（the Chelsea School of Art）擔任雕塑系主任。至一九四○年止，任教期間，每週上課兩天。

摩爾於一九三○到三五年間加入「7和5協會」，這個由七位畫家和五位雕塑家組成的團體致力於純抽象的創作。一九三五年，「7和5協會」在倫敦茲威馬藝廊作最後一次的展出，摩爾亦有作品參展。

「雕塑最讓我感動的是，單純而自給自足，並且全然的完整。它的組成形式寫實，但卻是處理抽象的團塊，並非只是表面雕痕呈現的那樣；它不完全對稱，它是靜態的，然而強烈又生動，散發出無可限量的活力。」摩爾一直強調雕塑是有生命的。「對我來說，雕塑必須是氣韻生動的，透過有機的形式，傳達出溫暖、悲傷與情感。雕塑有它自己的生命，與其給人一種從大塊石材切割成較小物件的印象，不如讓人感覺自其內部散發出來的能量。

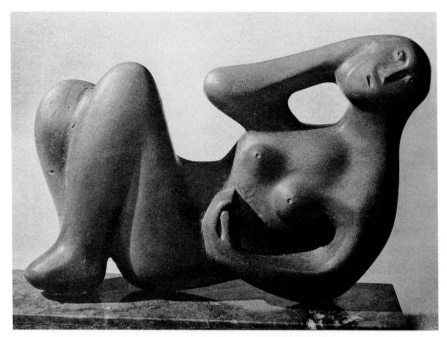

斜倚的人像　1930年　青銅　高17.15cm

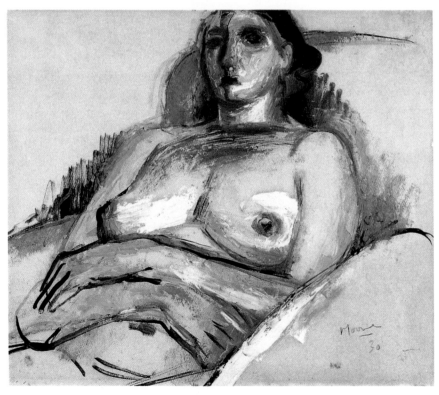

扶手椅中的女人　1930年　畫筆、墨水、油彩、紙　34.29×40.64cm

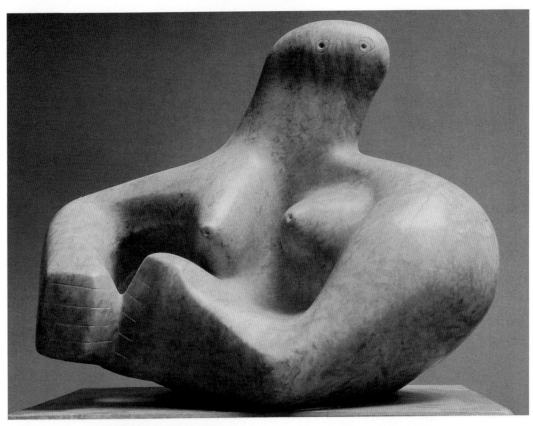

結構　1931年　坎伯蘭雪花石膏　高41.9cm

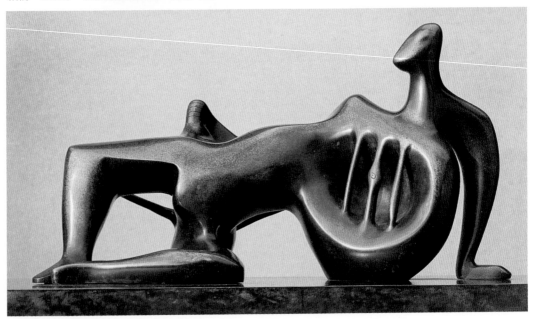

斜倚的人體　1931年　青銅　長43.18cm

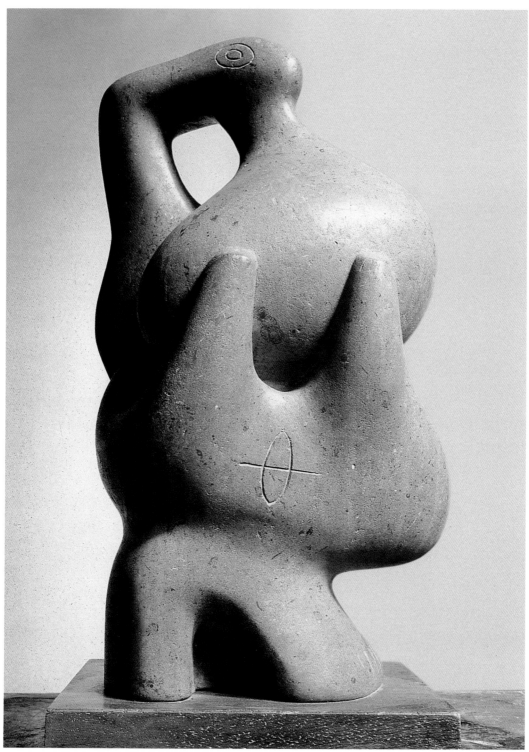

結構　1931年　緑霍頓石　高48cm

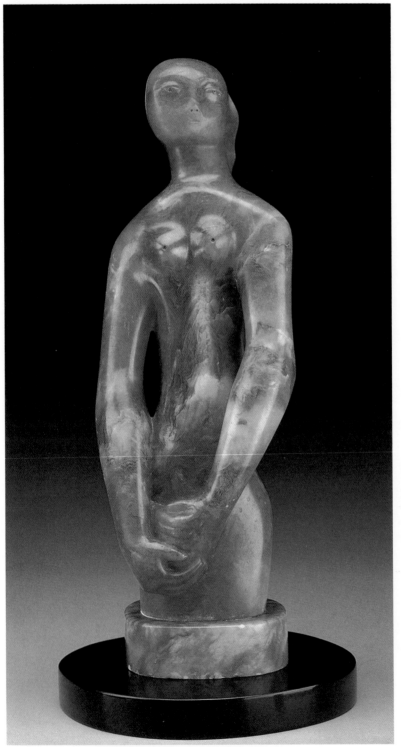

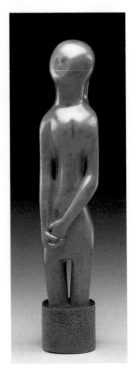

女孩　1931年　黃楊木
36.83×21.16×6.68cm

半身像　1931年　阿拉巴斯特紋石　34.29×14.3×9.53cm

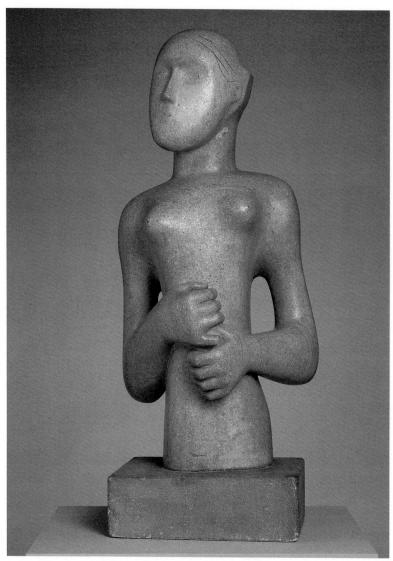

女孩　1931年　安卡斯特石　73.66×36.83×27.31cm

雕塑有了它自己的生命和形態以後，就會變得生動而張力十足，看起來要比原來的石材或木塊大上許多。無論是雕刻還是塑造，都會給人一種由內向外自發性的成長的感覺。」

　　一九三三年，畫家保羅・納許（Paul Nash）成立「單位1」前衛藝術團體，摩爾與赫普沃斯、愛德華・布拉（Edward Burra）、建築師威爾斯・寇提斯（Wells Coates），都是其中的成員；同年，里德編輯了一本介紹「單位1」的書，副標題是：英國

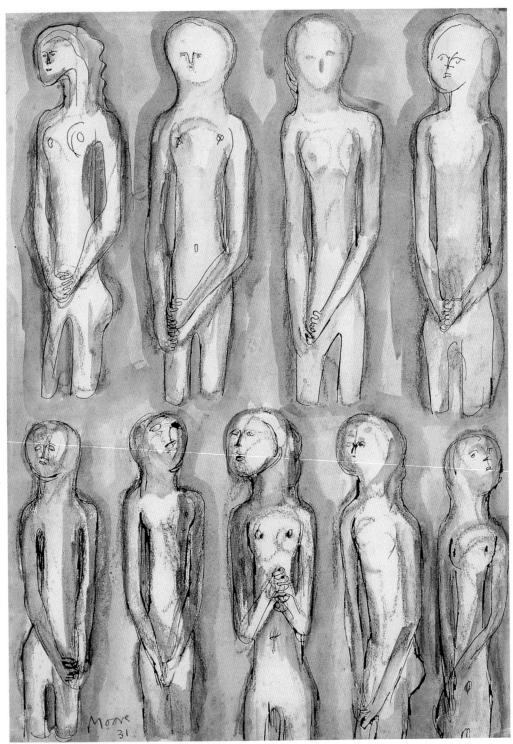

雕塑素描稿：黃楊木站立的女孩習作　1931年　粉筆、畫筆、鋼筆、紙　37.47×27.31cm

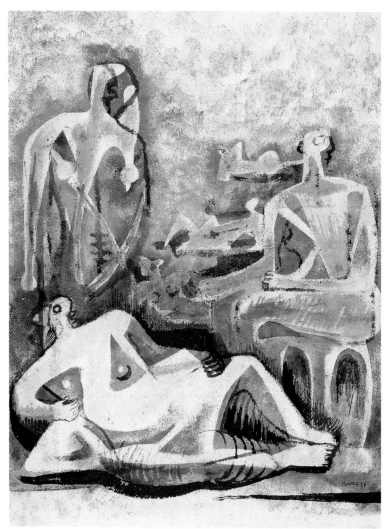

坐臥像　1931年　鋼筆、畫筆、水彩、膠彩、紙　55.9×38cm

建築、繪畫與雕塑的現代化運動。

一九三四年「單位1」於倫敦梅約藝廊舉行聯展。摩爾在集體創作文集中撰文論雕塑：「在古希臘或文藝復興的意義上，美，並非是我創作雕塑的目標……。」摩爾認爲，情感和非邏輯性妙想的混合物，和藝術家的經驗及理念結合在一起，才能創作出好的作品；所以，好的作品都具有超現實和抽象的成分。

同年，與艾蓮娜至西班牙，駕車遊阿爾塔米拉、馬德里、托雷多、巴塞隆納。他對阿爾塔米拉的史前洞穴很感興趣，也十分留意葛利哥（El Greco, 1541～1614）的作品、普拉多美術館，以及主教博物館的十四世紀繪畫和雕塑。返英後，西班牙爆發內戰，摩爾憂心歐洲日趨惡化的政治情勢。即便日後相當富有，但還是受父親舊勞工左翼政見的影響，主張共和。一九三六年，摩爾簽署宣言，要求政府終止對西班牙的「不干預政策」，並打算與英國藝術家暨作家代表團（包括詩人奧登、史班德等人）前往西班牙，不過，英國當局拒絕了他們的要求。

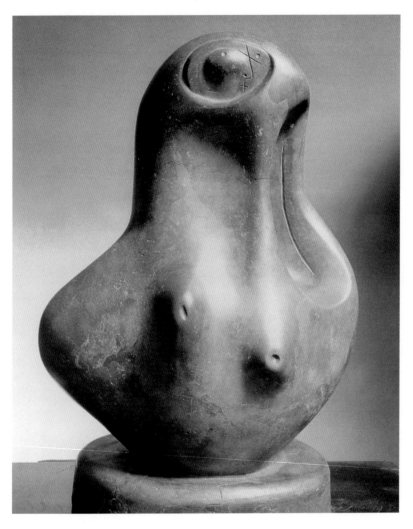

直立二形體　1936年
鉛筆、粉筆、鋼筆、淡
水彩、紙　56.5×
38.4cm

構成　1933年　水泥石膏
高58.4cm　私人藏
（左圖）

開始製作大型雕塑

　　一九三五年，摩爾從巴菲斯頓遷往金斯頓（離坎特伯里不遠），買下一棟別墅式平房，該地開放空間大，可以展示大型雕塑作品。開始雇用伯納·麥多斯（Bernard Meadows）擔任助手。二十一歲的麥多斯每天跟著摩爾早晨六點起床，用過早餐，便開始工作，十一點，帶著艾蓮娜做的三明治，三人一起去莎士比亞斷崖游泳、野餐；一點回到工作室，天黑收工；晚餐後，摩爾會繼續畫些素描或圖稿，直到十一、二點才休息。生活很有規律，完成的作品不少。

雕 1936年 石灰滑石
長45.7cm

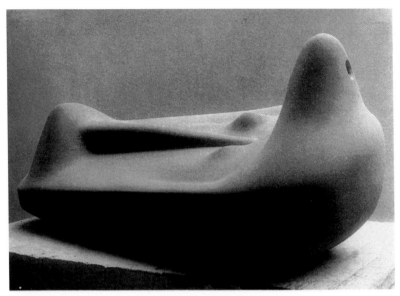

斜倚的人體 1934〜35年 Corsehill石 長63.25cm

　　摩爾在端詳自己的雕塑時，彷彿置身一趟旅行，每次回返後都覺得看見不一樣的東西。雕塑是三度空間的事，觀看的角度無限，每一個角度都重要，處處都在傳達意念。雕塑家和畫家不同，他得具備像鳥一樣的眼力，隨時俯仰全景觀察。所以他要求自己的雕塑，無論從什麼角度看，都具有同樣的吸引力，於是放棄以素描打草稿，開始練習直接從小型雕塑模型著手來製作雕塑，小型雕塑模型有如雕塑初稿，既可把玩，又可以進行三度空間的觀察與修改。等到對手掌中的作品滿意了，就把它放大四倍，作爲雕塑藍圖，然後再放大十五倍，做更大的雕塑。

　　方法是直接用石膏作出十個、二十個小雕塑模型，從中挑選一個想要做成完整尺寸的，然後製作一個中型的實驗模型，修改到可以決定增大尺寸後，才用黏土、石膏或聚苯乙烯（合成樹脂）將實驗模型擴大至心目中的尺寸。進而發展成爲我們後來見到的雕塑作品，甚至，形成矗立於藍天大地之中的巨型環境雕塑。

　　摩爾說：「天空和大自然是我的雕塑最好的背景。」他認爲，「雕塑就跟人一樣，它們需要空間，也必須呼吸。它們該當如此，忍受冬日的寒冷，夏季的溫暖，霧氣、陽光，無論白日、

方形體 1936年
棕霍頓石 長53.5cm

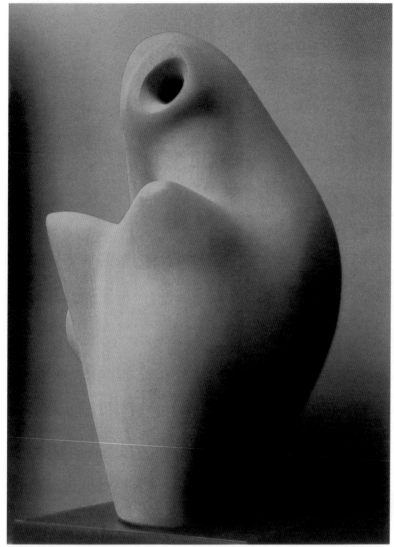

人體　1933～34年　石雕　高77.5 ㎝

黑夜。在室內人工光源的照射下，它們會窒息……。」

　　就某一方面來說，創作是一種和自然氣息相通的活動。觀察
自然是藝術家生命的一部分，他可以經由觀察自然加強自己造形
的能力。摩爾從流水沖刷後晶瑩圓潤的卵石、斷崖殘壁不規則的
結構、中空貝殼相對稱的曲線、樹幹、骨骼……獲得靈感。大自
然告訴他雕塑的祕密。被海水打上岸的小卵石激勵他將石頭拋

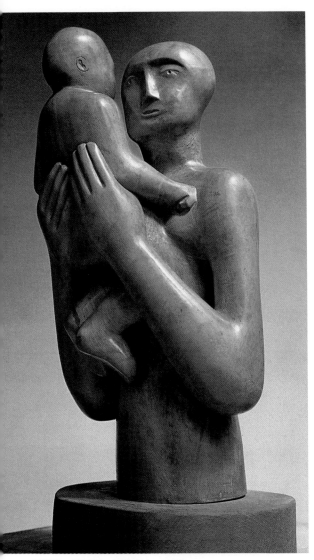

母與子　1931年　無花果木　高75cm

光、使得輪廓的線條更加柔和，尊重木材的瘤結與紋路，替青銅表面加上一層腐鏽的外衣。他自己說過：「我對人體最感興趣，但在對大自然的探索裡，如卵石、岩塊、骨頭、樹木、植物等等，每每讓我發現形與韻的法則。」

摩爾認為，雕塑是一種很實際的藝術，詩是想像你希望投射的東西，雕塑則是得呈現出來；有如建一棟房子，這房子必須和要住進來的人相關。此後，山林、田野、建築物、天光雲影都成為他創作時構思造形的一部分。他所創作的雕塑，放置在自然景觀中，無論材質為有色的石頭，或是在陽光照射下閃閃發亮的青銅，皆與大自然相互呼應。摩爾認為，自然是雕塑品最佳的背景。將創作與自然景觀結合在一起的構想，奠定了亨利·摩爾在現代雕塑上不容忽視的地位。

一九三八年之後，摩爾利用一座小型鐵工廠生產主要的塑像；製模、鑄造取代了以往直接在石材或木頭上雕刻的做法。許多年後他說：「剛開始從事雕塑時，有必要維護材質至上的說法（在木頭或石塊上直接雕刻），那時我們多奉為金科玉律。如今，我仍然認為有其必要，但不該拿它作為評斷作品的標準，否則，孩子堆的雪人會被溢美為大師的作品。雕刻是一種緩慢的過程，你必須目睹你正在進行的每一個步驟，你必須確定下刀之處；鑄模就不一樣了，你可以修改無數次直到滿意為止，那是一種加和減的過程，而雕刻只有減。我倒不是說雕

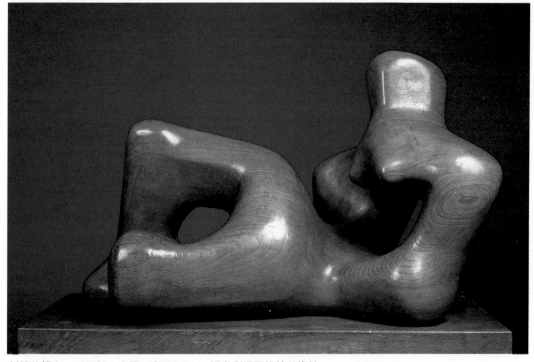

斜倚的裸女 1936年 木雕 寬106.7cm 維多利亞阿伯特美術館

刻比較難，而是它比較精確。年輕時我們會親近對你有所助益的
理念，但嚴格遵守教條導致雕塑爲材質所控制。雕塑家應該掌控
他用來雕塑的材質……有時候，我覺得製作成青銅看起來要比原
件好，感覺比較堅硬。如今我認爲，構想好，不論用何種材質複
製都沒有問題，重點在藝術家對所選用材質的敏感度夠不夠。直
接雕刻對某些藝術家很合適，我也曾經如此，但現在我不這樣認
爲了。」

讓空間穿透雕塑

　　一九三七年，摩爾在〈雕塑家的觀點〉一文中爲抽象辯護，
強調「孔洞」在其作品中的意義。自從一九三二年首次在作品中
採用孔洞形式後，他的雕塑就風格底定了。運用孔洞形式，瓦解
了「雕塑是被空間所包圍的實體」的舊有概念，此舉雖非創舉，
但摩爾將其運用得淋漓盡致。他認爲，雕塑中的孔洞具有神祕的

雕 1936年 石灰滑石
長45.7cm （右頁圖）

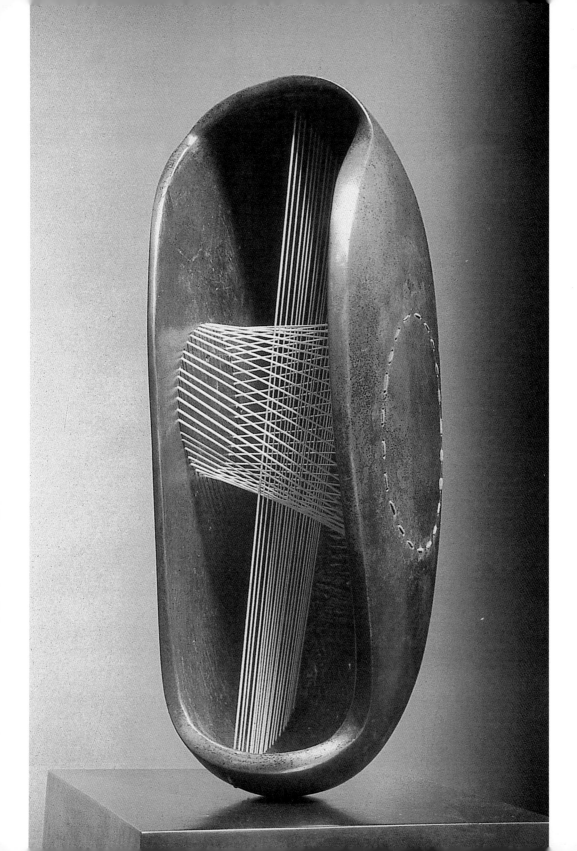

力量，這種空間的神祕性有如具有不可思議力量的岩洞。空間穿透雕塑，讓空間成為實體的一部分，使得雕塑與空間融合成為一體，其內在的能量更為強大。

他解釋：「如果孔洞的大小、型狀和方向恰到好處，石塊不會因為孔洞而削弱它的強度。拱門就是一個很好的例子，它，依舊強度十足。石塊上第一個孔洞是穿透，孔洞結合了前後的面，形成一個更強的三度空間。孔洞本身，就是一個具有多種形態的實體。」此外，孔洞還可強調出作品內外空間的延續性，摩爾希望，觀賞的人能夠經由孔洞看穿整個雕塑　。

因為受數學模型影響，有一陣子他也經常創作串弦雕塑。「我的串弦雕塑靈感，肯定來自科學博物館。在皇家藝術學院求學期間我就對在現代藝術中占有一席之地的機械藝術感到興趣。雖然我喜歡追求機械造形的勒澤（Fernand Leger, 1881～1955）和未來主義的藝術家們，但是他們對我的影響都不如機械本身來得直接。我對機械運動的能力很有興趣，畢竟那是它們的作用。我著迷於在科學博物館中看到的數學模型，它們是用來圖解方與圓之間的差異。」

摩爾描述：「有一個數學模型，一端為方形體，一邊開二十孔，四邊共八十孔，每孔穿弦，把在另一端有同樣數目孔洞的圓形體串聯起來。在弦線交錯下，顯現出一個介乎圓與方的形態，這是平面難以表達的，讓我感到興奮的並非這些模型的科學研究，而是通過有如鳥籠的弦線看到形與形的相互交錯。」

不停思考創作的摩爾，發現形體和空間其實是同樣的一件事。不能把握實體，也就不能把握空間。他這樣解釋：「欲了解

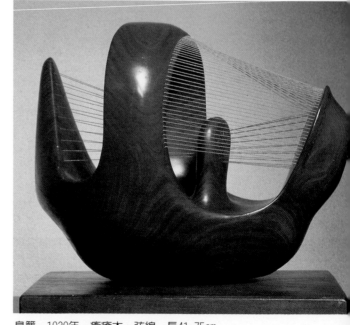

鳥籠　1939年　癒瘡木、弦線　長41.75cm

50

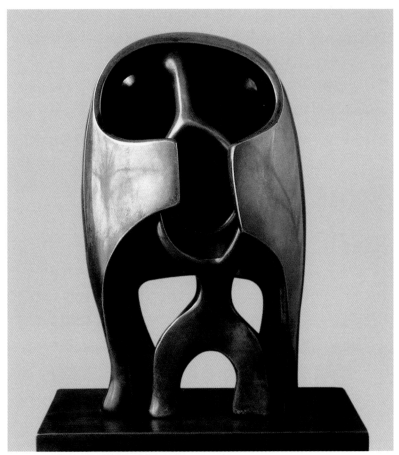

頭盔　1939～40年　青銅　高29.25cm

形體在三度空間的存在，得先明白將其移走後，那個曾經被它占領過的空間。度量空間，需要定點；宇宙有空間，我們比較容易了解，因為星辰和太陽各居不同位置，形成太空中的定點。同理，一處風景，因前景、中景和遠景之間的關係，也會形成一個空間環境。」

　　摩爾首件「形之內外」系列作品，是完成於一九三九至四○年的〈頭盔〉，靈感來自古希臘器皿，但仍受制於母與子意象的表現，頭盔有如子宮，透過鏤空的子宮，我們看見裡面的胎兒。直到一九五○年的〈鏤刻頭像〉，才擺脫該意象；摩爾對「形」的實驗，終於以空無一物來表達，好像現代人的虛無。同年完成

圖見81頁

的〈戴盔頭像，1號〉及〈戴盔頭像，2號〉，盔內很明確的是

人的頭部，而且雙眼向外凝視，有如內在的靈魂正向外探索。稍
後完成的 〈立像〉及 〈雙立像〉，頂端突出的雙極，你可以把它
當作是一對眼睛，也可以看作是兩個頭。

圖見80頁

　　有一個小故事，或許影響摩爾的空間與實體理論。他在晚年
回憶時提及，小時後，父親很喜歡吃烤蘋果布丁，常差遣他去地
窖裡拿蘋果，他怕黑，在下階梯時經常側著身子用一隻眼睛盯著
有光的通道口；後來，作雕塑，每當深入切刻時，就想要尋得一
個出口，回憶起地窖。

遷居佩里‧格林

　　一九三九年，二次世界大戰爆發，由於金斯頓靠近軍事重地
多佛港，被列為禁區出入不便，而切爾喜美術學校停辦，學院撤
至諾咸頓。摩爾於是辭去教職，一家人決定離開肯特郡遷至倫
敦。戰爭的突然爆發，中斷了摩爾創作量最豐富的時期。

　　巴巴拉‧赫普沃斯和本‧尼科森遷居克恩沃，摩爾接收了赫
普沃斯在倫敦漢普斯特德的舊工作室。一九四○年十月，一枚炸
彈落在住處附近，他們只好再度搬家，在倫敦北邊四十公里外，
租下赫福郡馬奇‧海德罕鎮附近佩里‧格林村一座建於十七世紀
名為霍格蘭斯的農莊。當時只租下半數的土地，一九四一年，農
莊主人決定賣掉霍格蘭斯，夫妻倆以九百英鎊買下農莊，從此定
居佩里‧格林。

　　一九四三年，摩爾的美籍經紀人柯特‧瓦倫汀（Curt Valentin）
籌辦摩爾在海外的首次個展，瓦倫汀也曾經幫葛拉罕‧蘇哲蘭
（Graham Sutherland）和培根（Francis Bacon）辦展覽，他似乎特
別關照英國藝術家。一九四四年，摩爾開始製作小件銅雕，確保
收入穩定。其時，英國文化協會給予摩爾許多實質上的幫助，推
介摩爾的雕塑與素描；至此，摩爾無須依靠教書，僅以創作即可
維生。一九四六年三月七日，獨生女瑪利出生。霍格蘭斯的景觀
從此有所改變了，〈母與子〉主題和〈家族群像〉出現。此外，

圖見74、75頁

摩爾的一系列搖椅雕塑，就是為女兒瑪利而創作的。

　　在皇家藝術學院讀書期間於月色中遊巨石文化（Stonehenge）

52

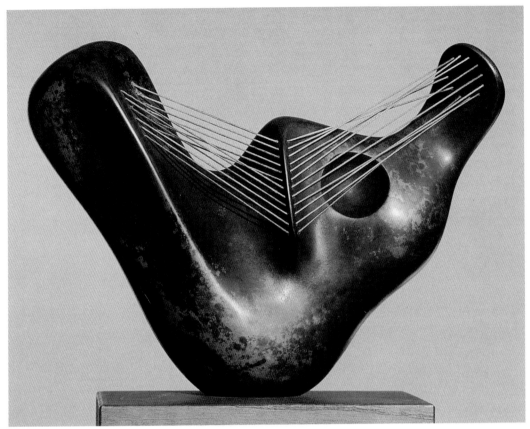

母與子　1939年　青銅、弦線　高19cm

遺跡，以及幼時在約克郡鄉間遠足時看見的大石塊景觀，影響摩爾十分深遠，種下他日後創作大型雕塑的因由，也激發他不少創作靈感。「我對這個石器時代的遺跡印象極深，月光簡化了石塊的外形，這種簡化也放大了外形的龐大性。我相信原始雕刻的產生，來自人們與大自然中大石塊的接觸，以及面對面後的第一印象。」

　　二次大戰以後，摩爾從事為數甚多的大型雕塑，而製作體積龐大又耐永久安放的戶外雕塑，青銅是一種理想的材質。對於鑄模翻製青銅，他的看法是：「青銅實在是極好的材質，挺得住風吹雨打，挨得了氣候變化。看看古代的銅像，如現存羅馬的馬可士‧奧里略（Marcus Aurelius）騎馬像，它是如此的龐大，我喜

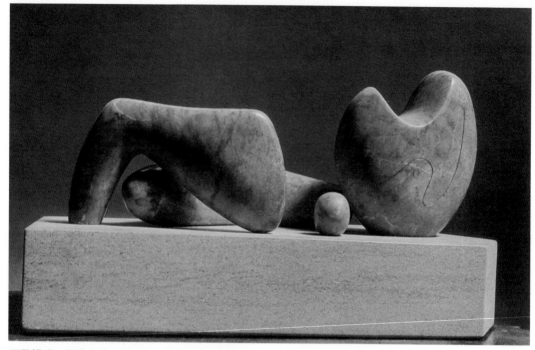

四件構成：側臥人體　1934年　雪花石膏　長50.8cm

歡站在雕像下方，從馬腹下仰視，看見歷經無數世紀以來雨水侵
蝕留下的痕跡。這座銅雕有將近兩千年的歷史，銅身依然完好無
缺。青銅確實要比多數石材經得起風雨的考驗。」

　　即使日後聲望如天，一家人都住在霍格蘭斯，生活型態未曾
改變。艾蓮娜開闢了許多花園和溫室，摩爾盛讚妻子是位了不起
的園藝家。構思創作時，摩爾總會與艾蓮娜討論，他信任她的判
斷。摩爾在農莊裡增建了起居室、花園、工作室、雕塑公園，收
藏庫爾貝、羅斯金、秀拉、畢卡索、竇加、烏依亞爾、羅丹、塞
尚、哥雅等藝術家的畫作，以及來自各個時期和文明的雕刻。這
是他唯一縱容自己的地方。

　　一九六五年，他在義大利卡拉拉採石場附近馬爾密堡的海邊
買下一棟房子，作為避暑度假的居處。

建立聲譽　走向成熟

　　自一九二〇年代起，摩爾就經常前往巴黎，一九三〇年後，

斜倚的人體　1938年
綠霍頓石　長129.5cm

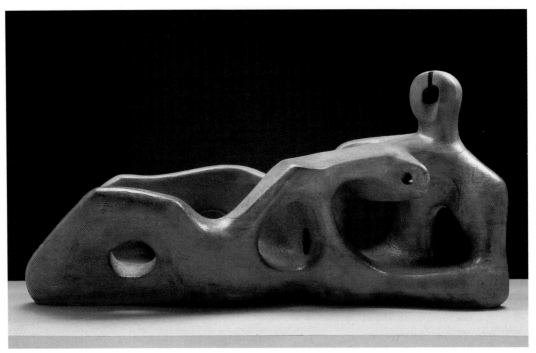

斜倚的人體　1939年　榆木　93.9×200×76.2cm

次數更是頻繁，頗受巴黎前衛藝術影響，尤其是與畢卡索、阿爾普和傑克梅第的接觸，使他受益良多並影響其創作理念。這段時期，抽象和超現實主義思潮不斷左右著他的創作。他在一九三三年加入超現實主義運動，三年後簽署超現實主義宣言，並在同年被委任爲國際超現實主義展的英國代表委員，參加在倫敦紐伯林頓藝廊的展覽，展出三幅素描、四件雕塑。

　　一九三六年，完成以〈斜倚的人體〉爲主題，時間跨越三十年的一組六件榆木雕刻中的第一件。摩爾以此主題完成的雕塑不計其數，變化之多，歎爲觀止，有如樂曲中的變奏，各異其趣。對於〈斜倚的人體〉，他的想法是：「人體有三種基本姿勢，站、坐、側臥。如果你要像我一樣用石塊雕出一座人體，立像不太合適。岩石不若人骨那樣結實，雕像的膝蓋處容易折斷及傾覆。古希臘人借衣衫披覆人體來遮住膝部，後來更利用樹幹來支撐人體，形狀可笑。坐像、側臥像就沒有這方面的問題了。坐臥的姿態變化萬千，足夠雕塑家窮其畢生探索。假如有人要我從今

以後只能雕坐姿石像，我也不介意。三種姿態中，側臥像的變化彈性最大，最具造形美和空間感。坐像必須有座位或底座，在造形上就受到限制。側臥像卻可斜倚在任何假想的面，既自由又安穩，正符合我所相信的——雕塑乃永垂不朽之盛事。」

　　同年，紐約現代美術館舉辦立體主義與抽象藝術展，館長巴爾（Alfred Barr）向摩爾借展他在一九三四年完成的木雕〈二形體〉。巴爾日後購下該作品，是美國官方初次收藏亨利‧摩爾的作品。一九三七年，摩爾加入英國超現實主義團體。一九三八年，與保羅‧克利、蒙德利安、布朗庫西等人於阿姆斯特丹市立美術館聯展——國際抽象藝術大展。

　　三〇年代的幾項個展和重要聯展，毀譽參半，也為他建立不少聲譽。在這段時期裡，摩爾的藝術和思想逐漸走向成熟。超現實主義對他影響很大，但是摩爾的超現實不若布荷東（Andre Breton）那樣直接而絕對，他的作品介於抽象與傳統之間，有一種溫和的抒情，以及親近生命的氣息。難怪赫伯特‧里德在其

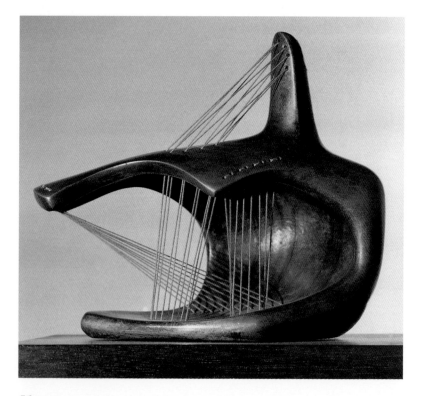

弦體　1939年　青銅、
弦線　高21.6cm

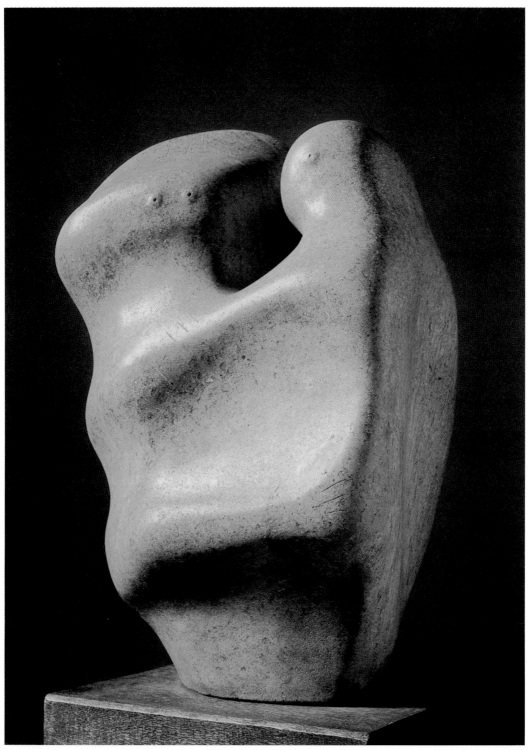

母與子 1936年 石雕 高45cm

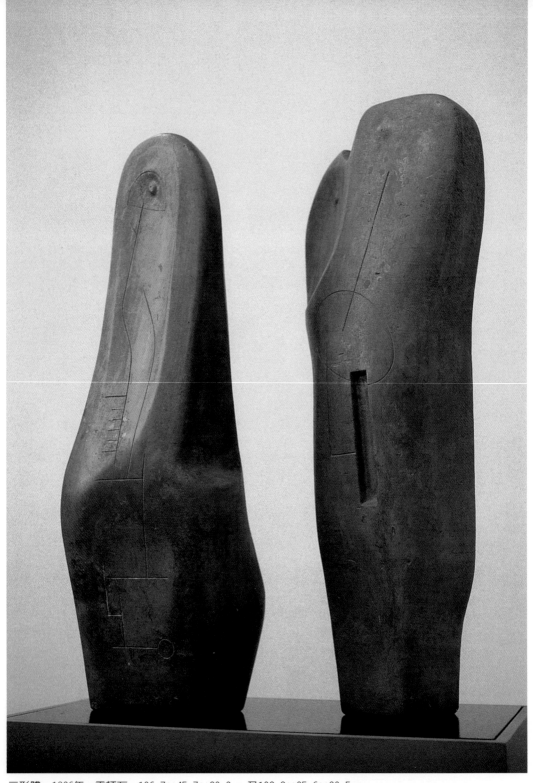

二形體　1936年　霍頓石　106.7×45.7×20.3cm 及102.2×35.6×30.5cm

弦首　1938年　青銅、弦線　高14cm

三尖體　1939〜40年　鐵　長20㎝

〈革命的藝術五篇論文〉中，將超現實主義形容爲「文學性強，主
觀而積極的共產主義論者。」又說抽象是「有時又稱作非比喻性
的、結構主義的、幾何圖形的」，以及「可形塑的、客觀存在的、
表面上無涉政治的」。他將摩爾與蒙德利安、尼科森、米羅並列爲
抽象藝術家。否定超現實主義，視其爲「過渡時期的藝術」。

素描──防空洞、裸女、象頭與綿羊群素描

　　一九四〇年倫敦遭空襲期間，摩爾被戰爭時期藝術家諮詢委
員會任命爲戰時官方藝術家，素描空襲時至地下鐵避難的人們。
當時的主任委員就是日後國家畫廊主任肯尼斯・克拉克（Kenneth
Clark）。

　　「我每週到倫敦兩天，素描躲避空襲的人們。這件事開始的很
偶然。防空洞數量不足，人們到了晚上約莫八、九點鐘的時候，

地鐵防空壕透視圖　1941年　鋼筆、粉筆、水彩、膠彩、紙　48.26×43.82cm

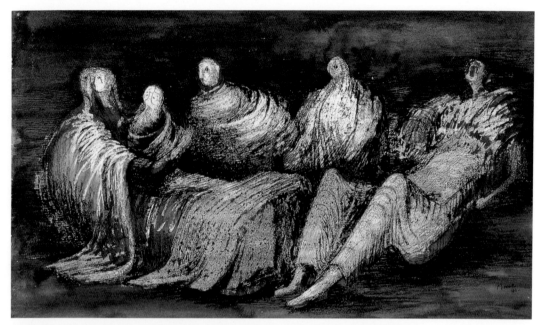

防空壕披衣群像　1941年　粉筆、蠟筆、鋼筆。膠彩、水彩、紙　32.39×57.2cm

工作中的礦工　1942年
墨水、粉筆、膠彩、紙
49.5×49.5cm

兩睡者　1941年　粉筆、水彩　38.1×55.9cm

鬼影幢幢的防空壕　1940年　粉筆、鋼筆、淡水彩、水彩　26×43.82cm

背景是炸毀建築的站、坐、斜倚的人體　1940年　鋼筆、水彩　27.9×38.1cm

以岩石為背景的站立人像　1946年　粉筆、鋼筆、水彩　38.1×55.9cm

採煤的礦工　1942年　鉛筆、蠟筆、鋼筆、水彩、紙　33.34×56.2cm

圖見54、55、67、68、
88、92、101頁

捲了毯子，下到地鐵車站，待在月台上。有關當局一點辦法都沒有。後來，政府有所改善了，在地鐵站設置公廁和咖啡亭，並且為孩子們搭建四層式的鋪位。看起來就像個地下城。我第一次至地鐵站避空襲時，意外瞧見成千上百個亨利·摩爾的〈斜倚的人體〉散布於月台上。我被眼前的景象震懾住了。它吸引我一再前往。」由於防空壕素描（Shelter Drawings），英國人開始注意到了摩爾。

摩爾從小就對素描有興趣，他回憶，小學時，素描課排在星期五下午的最後半個小時，他喜歡這堂課，不是因為下了課就可以度週末了，而是因為它是素描課。那個時候摩爾什麼都畫，動物、樹、人，人和動物都很重要，因為是活生生的東西，但是他最愛畫的還是人。他說：「後來我才知道，我過去敬仰的雕刻家都是偉大的繪圖者。素描本身是學習的一部分，學習用眼睛看得更深刻。」素描是摩爾藝術啟蒙的發軔，也是日後創作雕塑的一

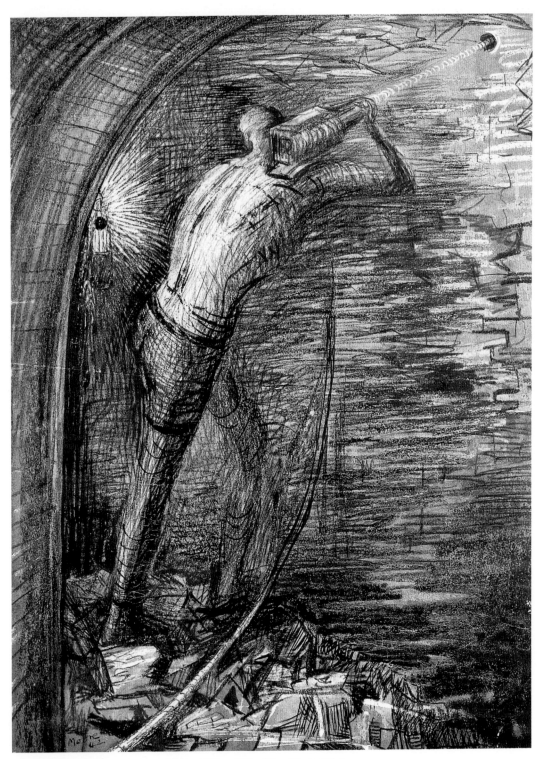

在坑道裡鑽孔的礦工　1942年　蠟筆、鋼筆、水彩、紙　51.4×38.4cm

斜倚的人體　1945年　青銅　長19㎝

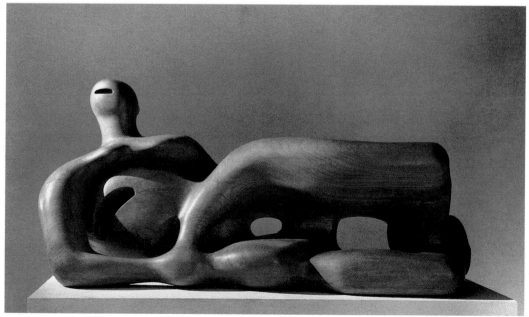

斜倚的人體　1945年　榆木　長191㎝

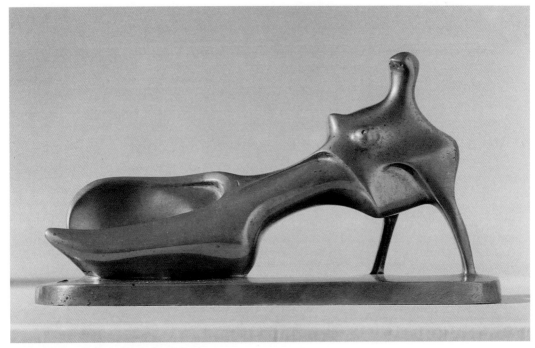

斜倚的人體　1945年　青銅　長17.8cm

部分原因，「它是雕塑的最初工作，我先以創作對象作上百次的
素描，然後選出一張作爲雕塑的藍圖。藍圖中的素描線條十分接
近雕塑作品的空間外形。」

　　摩爾的作品，其意象多取材人體，因爲他認爲，人是有生命
的動物。「我對女體造形的興趣勝過男體，我的素描和雕塑幾乎
都是以女體造形爲主，女性有著豐滿的腹部和胸部，比例小的頭
部，才能強調出身軀的碩大。如果頭部比例較大，將會破壞了整
個雕塑的構思。而臉部，尤其是頸部，比較接近是一個堅挺的圓
柱體，而非柔軟圓滾的女性頸部。」他之所以偏好女體，可能和
他深受原始藝術影響有關，因爲，石器時代的女神，就是以圓渾
豐滿的形態強調女人生育的能力。

　　有一回亨利‧摩爾在購得一幅塞尙的小幅油畫〈三浴者〉之
後，他提到：「我對這幅畫有感覺的另一個原因是，他畫的婦人
是我喜歡的類型。每一張人體，我都可以轉化爲一件雕塑，再容
易不過了……不是少女，而是那些心寬體胖而成熟的婦人。中年

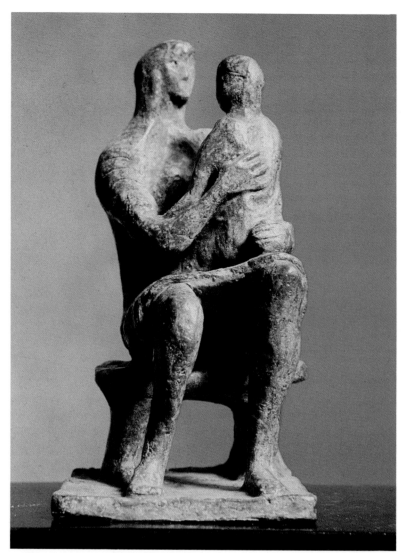

聖母聖子　1943年　青銅　高15.9cm

發福。看左邊人體的背部（形容摩爾收藏的〈三浴者〉），多麼有
力……很像大猩猩平滑的背部……。」他自然也對動物很有興
趣，「獸與人之間有很密切的關係，從獸身上，我可以獲得如同
人身上所得到的那種感受……當然，人體還是我最感興趣的，因
為人體會表達出內在的情感，動物則是生動。」

圖見113頁　　　　一九六八年，因為獲得友人贈送一大象頭骨，因而製作一系
列蝕刻版畫。摩爾原想畫一些大象的素描，後來妻子建議他不如

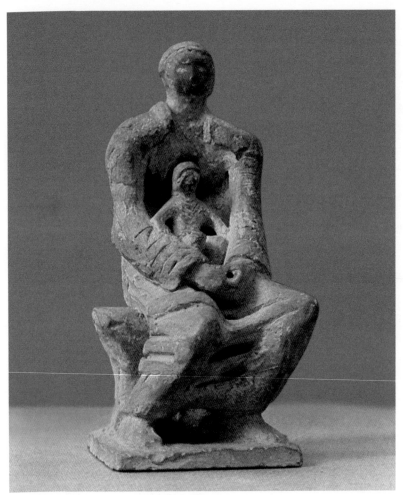

聖母與幼年基督　1943年　赤陶雕　高18.4cm

作些蝕刻版畫。於是，「我開始在銅版上用蝕刻筆直接繪大象的頭骨，就像用沾水筆在紙上繪圖一樣。第一天，我畫出整個頭骨，找出大致的結構。後來，我逐漸為它的複雜驚奇不已，喜好和興奮之情與日俱增。在近距離觀察描繪各種細節之後，我發現了形與形的對比，甚至從其中看見沙漠和岩石景觀、山丘側邊的巨穴、龐大的建築、柱體及城樓。這一系列的蝕刻版畫，實在是集觀察與想像於一爐。」

　　一九七二年，亨利・摩爾在準備翡冷翠回顧展作品時，包裝、搬運工人吵得摩爾無法創作，他躲進小工作室裡製作小雕塑

哺乳　1946年　鉛筆
37.6×27.5cm

70

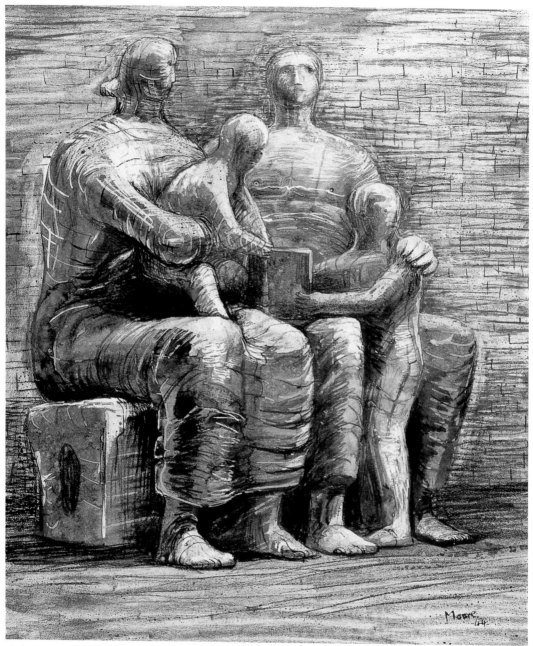

家庭群像　1944年　水彩、墨水、蠟筆、粉筆、紙　50.8×52.4cm

模型。窗外是一大片農人放牧羊群的原野，羊群經常漫步到窗邊。他開始注意到牠們，畫牠們。「一開始我把牠們看作是有著頭和四隻腳的羊毛球，然後我開始意識到羊毛底下的身體，牠們以自己的方式移動，每一隻羊都有牠們自己獨特的個性。如果我輕敲窗戶，那些羊會停下來，以好奇而不自在的眼光瞪著我。牠們可以這樣站上五分鐘，再敲一次窗，可以使牠們的立姿更持久一些……。」

後來，生小羊的季節開始了，「〈母與子〉主題是我最喜歡 圖見170～177頁
的創作主題之一：大形體牽連著小形體，並保護它，或是小形體完全依附在大形體上。」摩爾使用原子筆作綿羊素描，他解釋：「原子筆和其他的筆沒有什麼不同，重要的是，用力一點就可以畫出較黑的線條。稍後，在翻看素描冊時，我可能希望再加強某些部分，這時我就用黑色粗筆。有些素描我使用灰色淡彩來製造柔和的距離感。在素描中加顏色，是為了增加素描的效果，不適合詮釋主題。」

綿羊素描冊於焉誕生。

開拓國際聲望

二次世界大戰期間他在英國國內奠下的基礎，為他開拓了日後的國際聲望，尤其是對美國的藝術收藏家。但諷刺的是，他們看重的不是他的雕塑，而是他在二次世界大戰期間於倫敦大轟炸時期在地下鐵為避空襲的百姓畫的防空壕素描。這時，知道他的作品的人多了，他初次受到大家的肯定。戰爭期間的經驗，使得摩爾在戰後創作的雕塑較常出現布幔、有機形體及家族群像等素材。

四○年代是亨利‧摩爾名利雙收的時代。一九四一年，亨利‧摩爾與畫家蘇哲蘭、約翰‧庇伯（John Piper）在立茲的紐塞姆寺聯展。之後參觀父親過去管理的威爾戴煤礦，速寫挖煤的礦 圖見61～66頁
工，這是他第一次進入到坑道內。防空壕素描和他在約克郡為礦工所做的速寫被認為是他最好的作品之一。這一年，他在論文

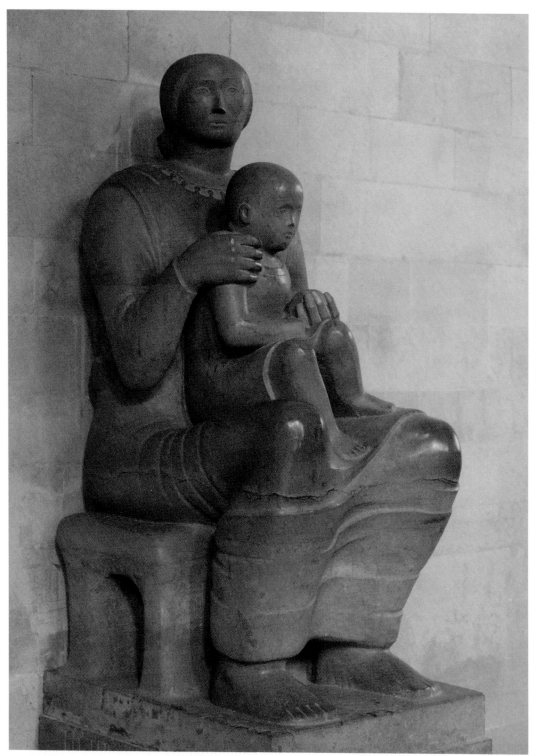

聖母與聖子　1943～44年　石雕　高150cm

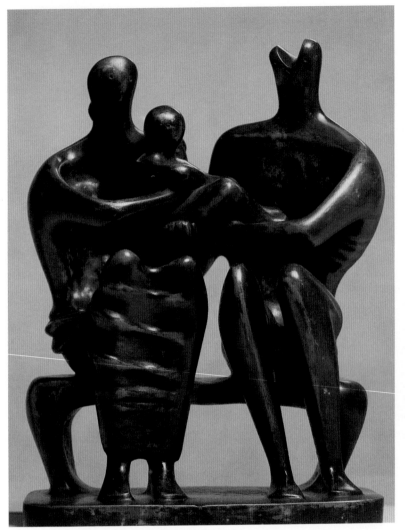

家族群像　1945年　青銅　高24.2cm

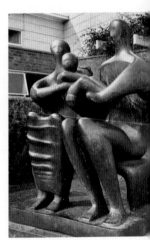

家族群像　1948～49年
青銅　高152cm

〈原始藝術〉中表達了他的看法：「原始藝術對歷史學者和人類學
家來說是座知識寶庫，然而，了解和欣賞比知道原始民族的歷
史、宗教和社會習俗重要多了。知識或許可幫助我們感同身受，
附在博物館雕刻品上的小小說明標籤，有助於讓我們的腦子在聚
精會神觀賞時稍事休息。我們有必要對雕刻本身做出反應，這些
作品與生活息息相關，無論它們是在何時或如何製造出來的，均
有其獨立性，它們坦率而細膩，從完成之日至今，依然具有完整
的雕塑意涵。」

家族群像　1948～49年
青銅　高152cm
倫敦泰德美術館藏
（右頁圖）

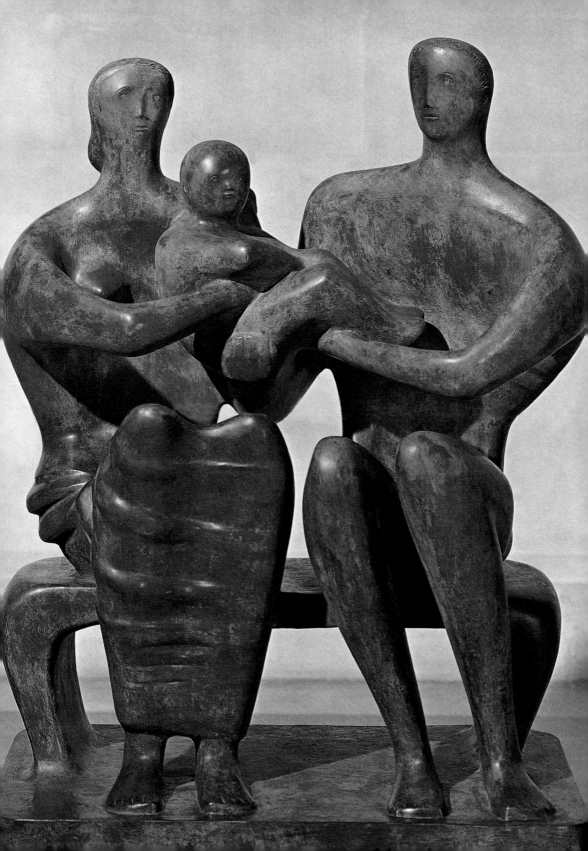

雕塑素描習作　1949年　蠟筆　58.4×40cm

繞毛線的女子　1948年　水彩、鉛筆、粉筆　54.6×55.9cm

　　忙著聯展、整修霍格蘭斯農莊、速寫避難者及礦工之餘，摩
爾仍撥出時間來雕塑。一九四三年，一位對當代藝術品味不凡的
英國國教牧師胡塞（Canon Walter Hussey），委任摩爾為他在諾咸
頓的聖馬太教堂雕刻〈聖母與聖子〉，胡塞並且希望在雕像對面
放置一幅強而有力的油畫，好跟〈聖母與聖子〉相互呼應。摩爾
推薦了蘇哲蘭的一幅耶穌被釘十字架的畫作。〈母與子〉此一創

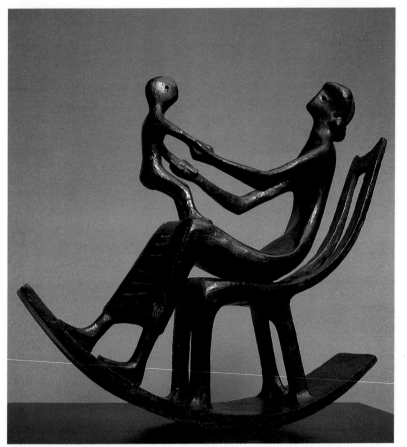

大搖椅 二號 1950年 青銅 高27.9cm

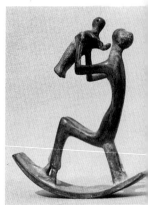

搖椅 一號 1950年
青銅 高33cm

搖椅 三號 1950年
青銅 高31.7cm
（右頁圖）

作主題，縈繞著摩爾的一生，從直接雕刻到受原始藝術的影響；然後一九四六年女兒出生之後，他的作品又多了一點溫暖和人道主義的感覺，並且隱約透露出他對喬托、馬薩其奧、提香、葛利哥的孺慕之情，以及環遊義大利、巴黎和西班牙之行對摩爾的深刻影響。

　　五〇年代，此段時期工作緊湊。五三年開始製作榆木雕刻〈直立的內在與外在形體〉，歷時兩年。 〈時代—生活大廈屏風〉和 〈披衣斜倚的人體〉也在這一年高高聳立於倫敦的龐德街。後者部分鑄成刻意的殘片，題為「披衣的軀幹」。摩爾說：「讓我高興且訝異的是，它看起來很希臘。」在製作「時代—生活大廈屏風」時，他寫道：「我的想法是，牆面應該穿孔，顯示後方空無

圖見86頁

圖見94、95頁

78

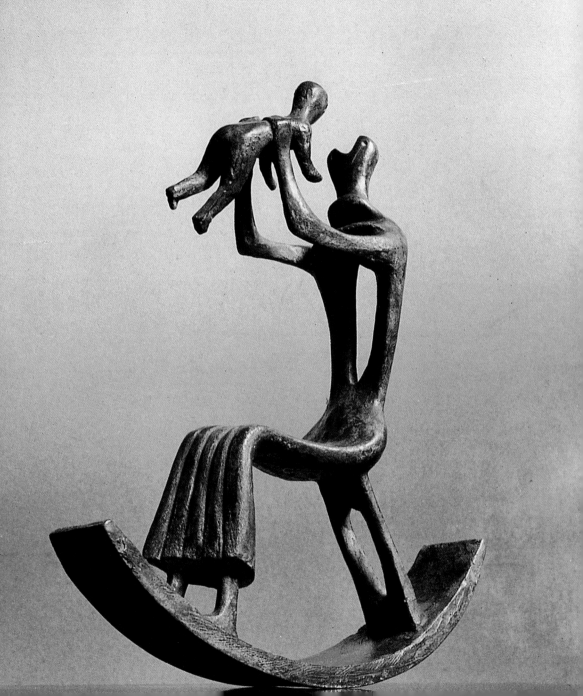

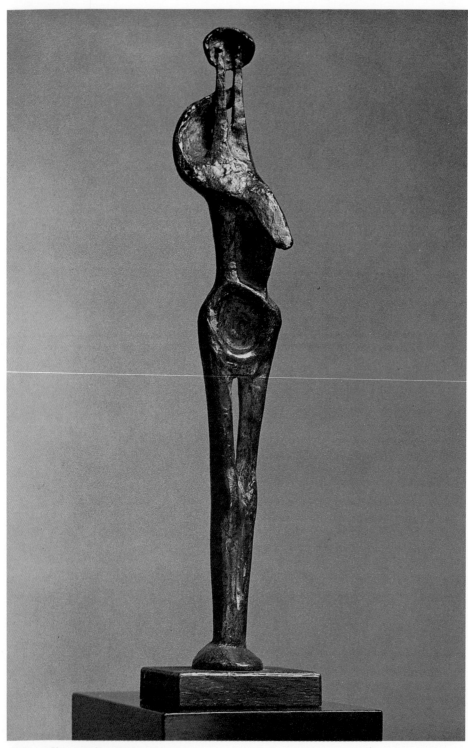

立像　二號　1952年　青銅　長27.9cm

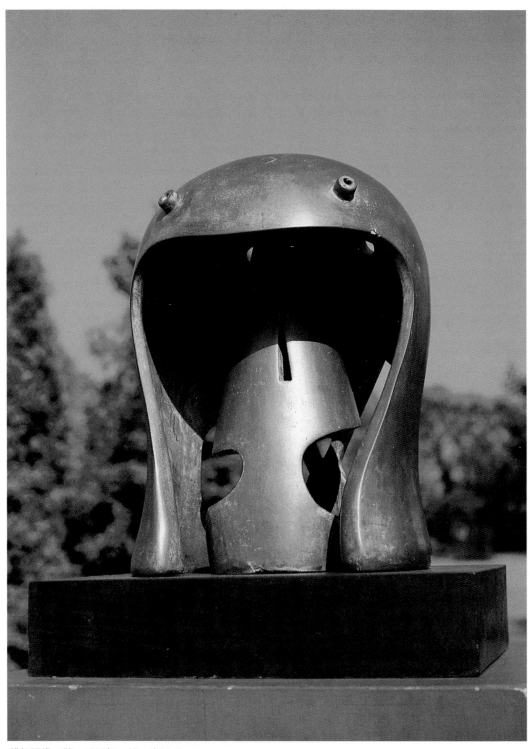

戴盔頭像 1號　1950年　鉛　高34.3cm

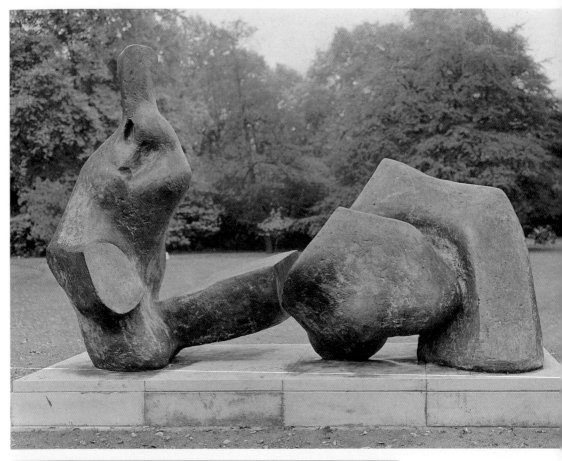

臥像　1951年　青銅
倫敦　巴達希公園

無首獸　1960年　青銅
長24.2cm

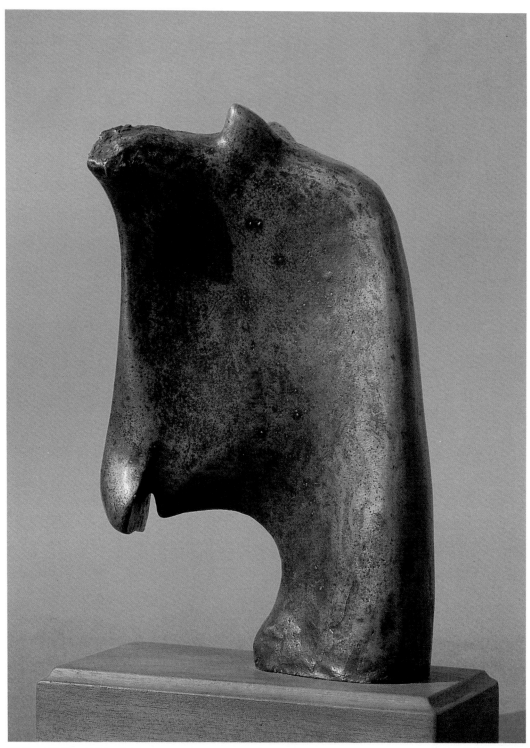

羊首　1952年　青銅　高20.3cm

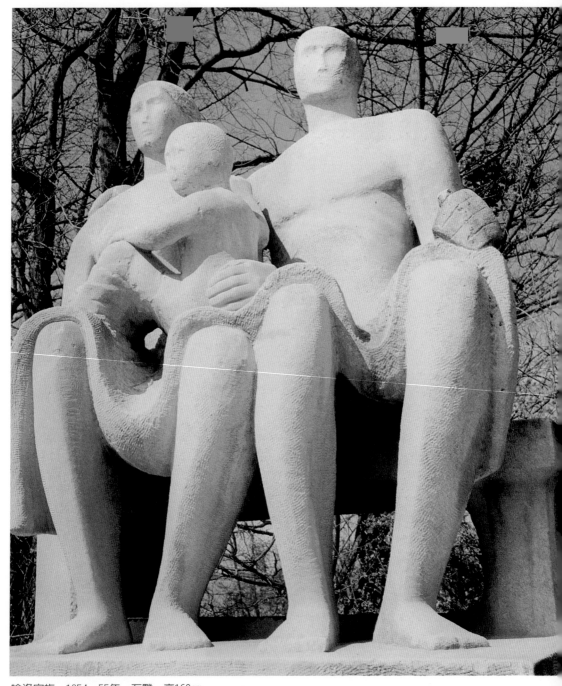

哈洛家族　1954～55年　石雕　高163cm

葉的姿勢　1952年
青銅　高25.5cm
私人藏

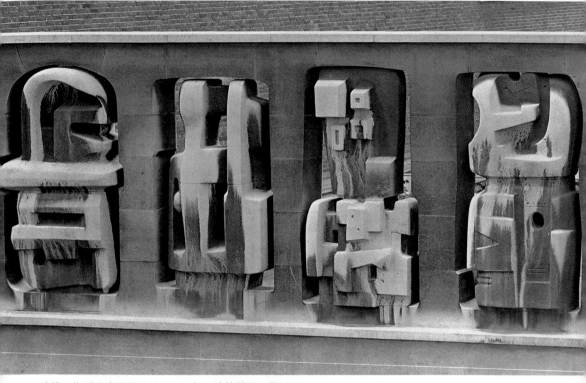

時代—生活大廈屏風　1952～53年　波特蘭石　長810.5cm

一物……一個週末，我在工作室玩這個想法，在露天壁龕裡做了
幾個小型雕塑模型，每一座雕塑都能以不同的視角觀看……在遇
到轉向的實際問題時，設計者是不會滿足於官方的安全法規的。
這些物體有的高約二四〇～二七〇公分，重達十到十五噸。若要
轉動它們，只有一個樞軸。五十年內，固著可能變形，甚至傾落
街道。這樣太冒險了。想法不錯，但不切實際。」

公共雕塑藝術大師

　　亨利·摩爾成為大英國協戰後的偶像，人人希望擁有他的作
品，尤其是官方機構。摩爾樂於接受大型委託案，「我做雕塑的
目的，當然有可能只是自娛，消磨時間或是轉移注意力。我大可
不必公開展示我的作品，期望售出，並安置在私人產業、公共建
築或城市露天場所裡。然而，我這樣做的目的，不只是表現自我

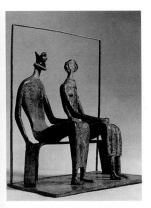

王與后（雛型雕塑）
1952年　青銅　高26.7cm

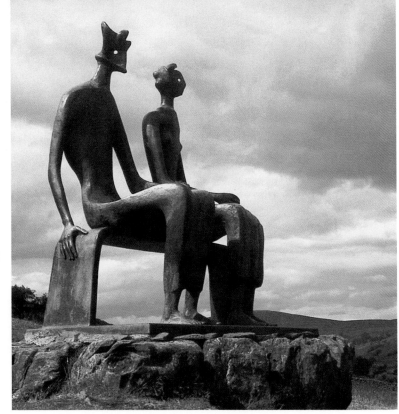

王與后　1952～53年
青銅　高163.8cm

滿足的感覺與情緒，而是想要將這些感覺與情緒傳達給大眾。雕塑要比繪畫更適合作爲公共藝術。」

　　一九五五年，聯合國教科文組織巴黎總部選中摩爾爲該機構主要廣場製作一座大型雕塑。這是摩爾第一次接獲國際性委託案。一九五八年，以石灰滑大理石雕刻完成的大型〈斜倚的人體〉，於巴黎面世，這座長約五百公分的側臥像，立在全球教育、科學、文化機構——聯合國教科文組織巴黎總部的前方，有如端坐大地的現代雅典娜（掌管智慧的希臘女神）。一九六二年，爲倫圖見108頁敦下議院製作戶外抽象雕塑〈刃狀物兩件組〉。

　　一九六三年，物理學家費米（Enrico Fermi）於芝加哥大學主持的受控鏈式核反應首度實驗成功，校方請摩爾創作一件雕塑作爲紀念，初模經校方同意後，摩爾開始進行創作，於一九六五年圖見111頁完成。〈原子體〉（Atom Piece）這件作品基座形似大象頭骨，上方是有如一根蘑菇的柱狀蕈狀雲，體積十分龐大，頗有壓迫感，

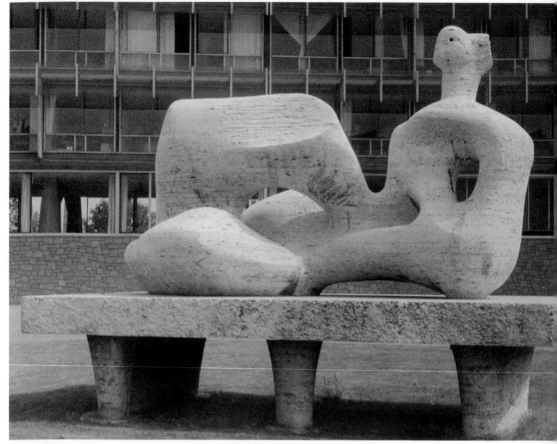

斜倚的人體　1957～58年　長512cm　大理石　聯合國教科文組織巴黎總部

傳達出一種強大而自內爆裂的能量。雕塑置於校園偏遠處網球場
附近一座有著階梯的平台上。摩爾允許人們攀爬其間，希望觀眾
四處走動，體驗從內向外看時那種有如置身大教堂的感覺。他後
來想把這件作品更名為〈核能〉，以避免被誤解為是原子彈。此
件雕塑被認為是核子時代非常重要的一個意象。

　　一九六七年，英國政府將〈三向組－尖形體〉（Three Way
Piece-Points）雕塑及一千本書送給加拿大，慶祝加拿大獨立百年
紀念。這件作品是摩爾受古希臘三腳祭壇影響的實驗之作。

　　〈斜倚的人體〉是摩爾創作中很重要的主題，它一再重複出
現。事實上，它已經成為公共雕塑中的亨利·摩爾版本。一隻腿

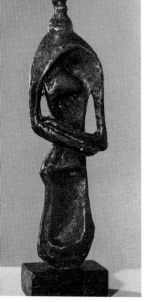

半身像 1952年 青銅
高17.2cm

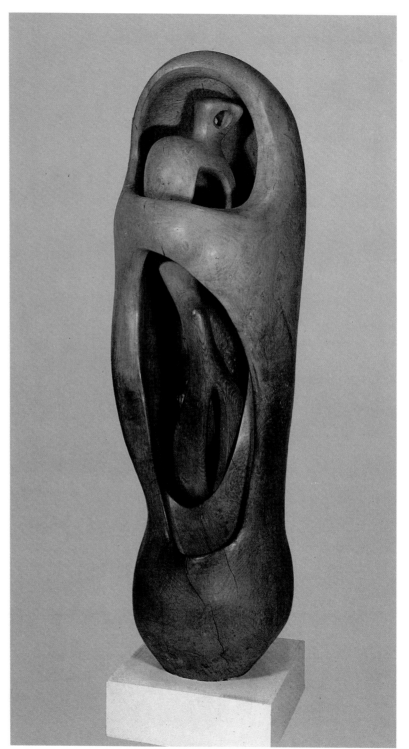

內部與外部之形 1953~54年 榆木雕刻 高262cm 巴伐羅奧布萊特諾克斯畫廊藏

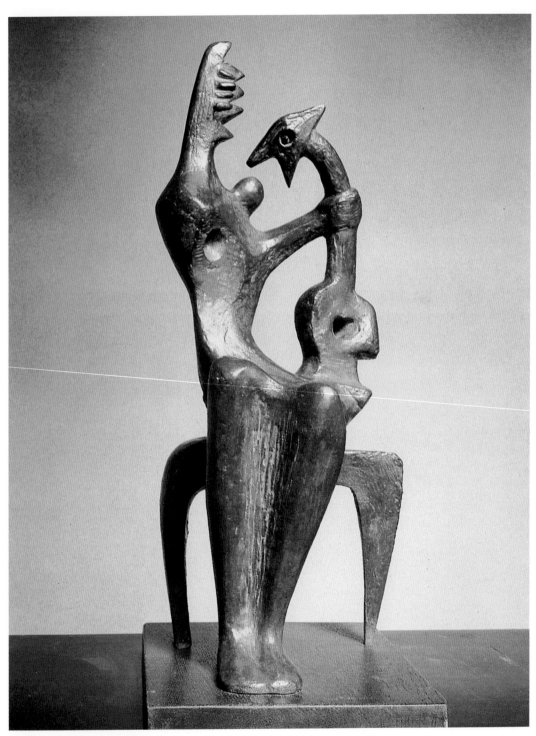

母與子　1953年　青銅　高50.8cm

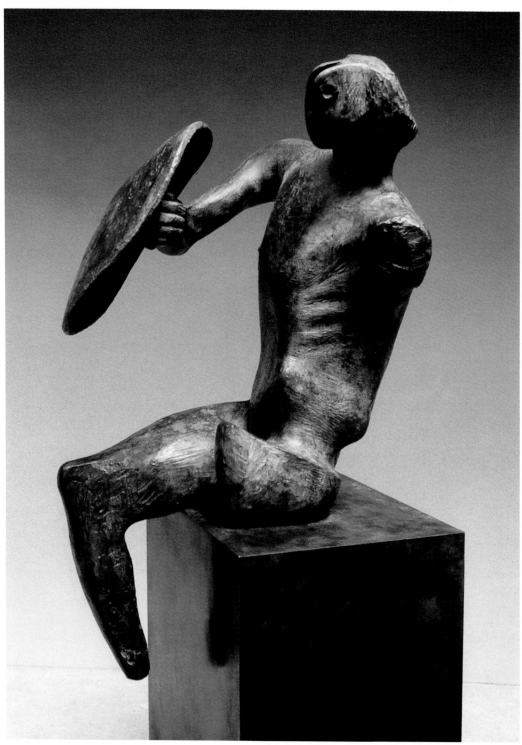

持盾戦士　1953〜54年　青銅　高155cm

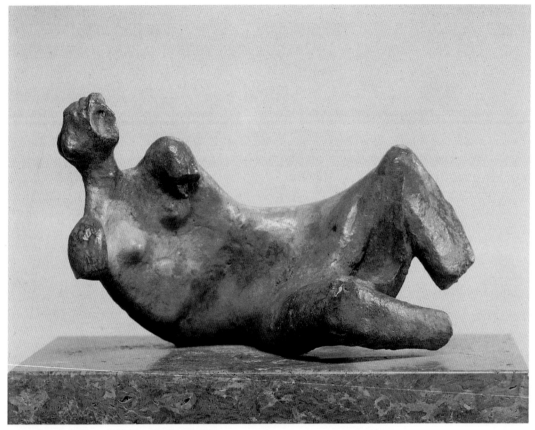

斜倚的人體：殘片　1952年　青銅　長14cm

和手臂支撐了整個上半身軀幹的重量，有如建築中的樑柱，他想要藉著另一隻腿和手臂，在畫面及雕塑中營造出一種韻律感。完成的雕塑，在形式上都比紙上圖稿簡化了許多，頭部大致一樣，都是簡單的橢圓形，身體則件件不同，軀幹部分大大的開口，徹底打散了重量，讓整個人形看起來十分生動，不若石雕那樣沉重。柔和的曲線和自然的彎度，也讓整個雕塑顯得生動而自然。

　　另一個例子是〈家族群像〉之一，一男一女抱著一個嬰兒並肩而坐，中空的腹部，使得坐著的兩個人形成一個大的膝部或口袋，嬰兒懸在其間，似乎象徵了母親子宮的溫暖與舒適。摩爾堅信，材質決定雕塑。若是要從石塊雕出人體，石塊本身的天然缺憾有助於表現人體的型態。如果是木雕，木頭的瘤結和起伏的紋 圖見74、75頁

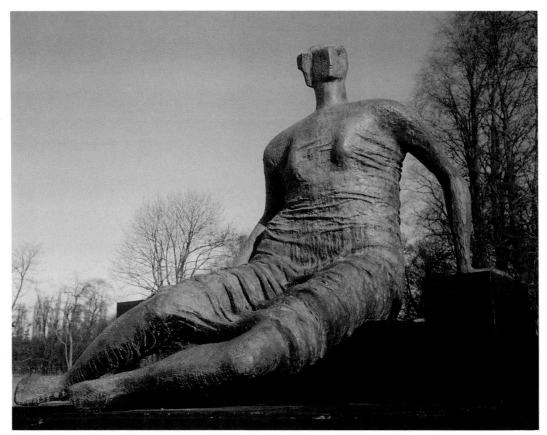

著衣坐女　1957～58年　銅鑄雕刻　高185cm

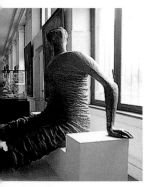

著衣坐女另一角度
1957～58年　銅鑄雕刻
高185cm　比利時美術館藏

路即決定了一切。

　　摩爾的作品許多都體積龐大，但是借用孔洞和通道，以及四肢的分布位置，最後總給人一種優雅的感覺。他發現，利用凹處和洞孔可以減輕沉重的感覺，讓雕塑不再那麼拒人於千里之外，它是可以親近的。他總是希望，來接近他作品的人們，可以遊走其間，用心去感受、體會。

　　摩爾喜歡將自己的作品拍照存檔，這是他在製作大型雕塑時探索作品比例的方法之一。他說：「比例和尺寸大小不同。僅僅七或十公分大的小雕塑，可以具有極大比例的效果；以一面空牆作背景，或背景是一望無際的天空，這件小雕塑可以看起來大到任何尺寸。如今，這就是我個人認為偉大雕塑應有的特性。」

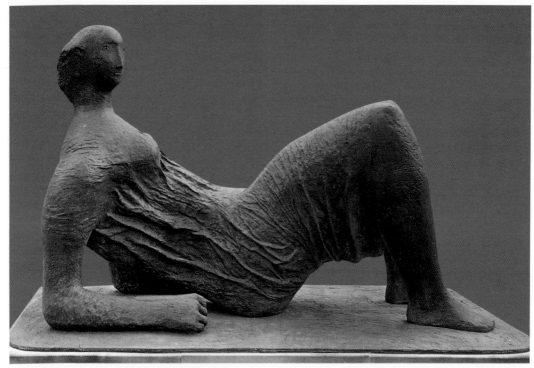

披衣斜倚的人體　1952～53年　青銅　長158cm

榮獲威尼斯雙年展、聖保羅雙年展大獎

　　從三〇年代的謾罵到四〇年代末、五〇和六〇年代的讚賞，榮銜、榮譽學位、獎項、委任、提名，接踵而至。一九四一年，被提名擔任倫敦泰德美術館董事。一九四二年，被任命爲音樂暨藝術促進委員會藝術審查小組（英國文化協會前身）的一員。一九四三年，在紐約布克侯茲藝廊舉行首次海外個展。一九四五年，獲立茲大學榮譽博士學位；並擔任英國文化協會藝術顧問。一九四六年，因海外巡迴回顧展，首度訪問紐約，第一站是現代美術館，之後至芝加哥、舊金山，然後澳洲。一九四九年，再度被提名擔任倫敦泰德美術館董事至一九五六年。一九五五至一九七四年間，擔任倫敦國家畫廊理事。一九四八年，獲第二十四屆威尼斯雙年展國際雕塑獎；一九五三年，獲第二屆聖保羅雙年展國際雕塑獎。一九五五年獲頒「榮譽之友」榮銜，一九六三年獲

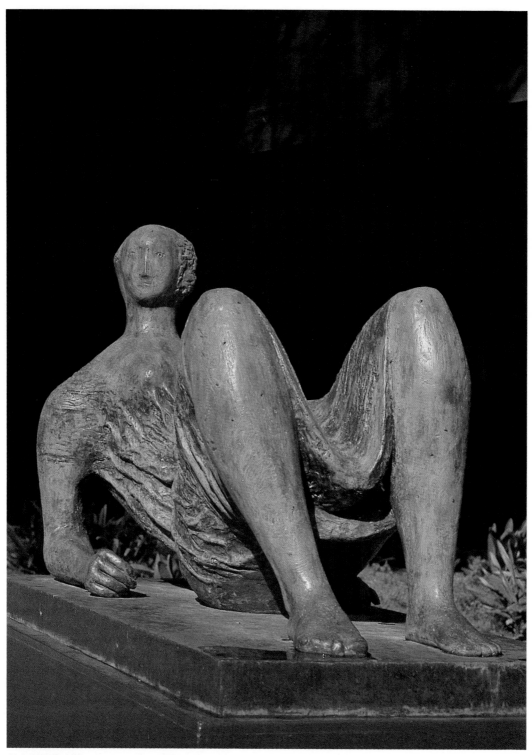

披衣斜倚的人體　1952～53年　青銅　長158cm

頒勳位。一九六八年，獲伊拉茲馬斯獎。凡此種種，不過是來自十數個國家七十餘種獎項中的一小部分。

一九七二年，於義大利翡冷翠郊外的米開朗基羅瞭望台要塞（Michelangelo Forte di Belvedere）舉行最重要且規模最大的回顧展，展出一百六十八件雕塑，一百二十一件素描，參觀人數約三十四萬五千人，展期四個半月，是亨利・摩爾最受矚目的展出。最後，展期又延後一週，以便總理希斯（Edward Heath）與亨利・摩爾見面。此次展覽，無論內容和規模，至今仍為藝術界典範。

此時期的作品，無論在體積或數量上，都比以往增加許多，估計約有九百一十九件雕塑、五千五百張素描，以及七百一十七件製圖。同時，邀約的展出也愈來愈多，作品需求數量增大。一九三四年成立的英國文化協會，目的在將英國文化推廣至海外，因此，亨利・摩爾的作品被推介至澳洲、比利時、荷蘭、希臘、南斯拉夫及波蘭。到七○年代末，世界各地每年平均有四十場大小不一的展覽。

一九八一年在馬德里的展出，是西班牙四十年來首次籌辦的外國藝術家展覽，象徵西班牙重新回歸歐洲文化生活的懷抱。之後是一九八三年在紐約大都會博物館的回顧展，以及一九八六年於香港、日本舉行的大型展覽。一九八七年亨利・摩爾過世後，印度新德里國家現代畫廊舉行摩爾作品展。

批評、作品的成功與失敗

自一九五○年後，委託摩爾製作的大型雕塑開始增多，聘用助手來協助完成大型創作，成為他的必要之惡。安東尼・卡羅（Anthony Caro）、菲利普・金（Pillip King）、約翰・法昂罕（John Farnham）、麥康・伍德沃（Malcolm Woodward）、麥可・穆勒（Michel Muller）等人都擔任過他的助手。其中安東尼・卡羅後來批評摩爾：「當你想要弄清楚亨利・摩爾究竟是怎麼樣的一個人時，思路老是被讚譽之聲淹沒……由數個部分結構合成的東西要作成公共雕像變得很難控制，就像電影明星放大的臉部，讓我們

持書女子坐像　1956年
青銅　高20.3cm

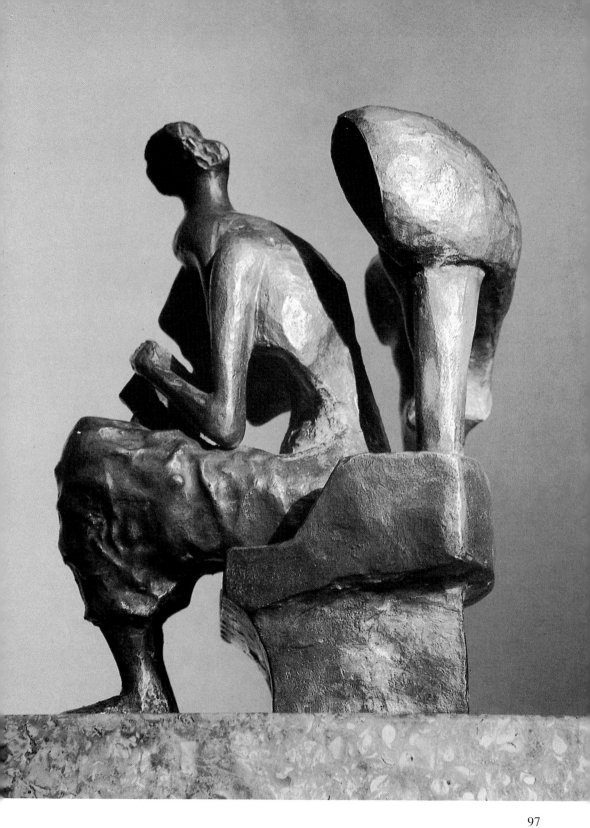

看不清摩爾的眞面目……他後來的作品有時似乎受到自我膨脹的影響。我們這一代的人憎恨父親形象的概念，痛批他作品大到無法度量的藝術家和評論者，年紀多在四十歲以下……」

一九五九年，艾雷克‧紐門（Erich Neumann）出版《亨利‧摩爾的原型世界》時，摩爾拒絕閱讀。他說：「最近有位榮格學派心理學家出了一本探討我的作品的書《亨利‧摩爾的原型世界》。他送一本給我，讀了一章之後我就不再往下看，因爲書中對於我的創作動機和一些事情做了過多的詮釋。我想，如果繼續看下去，有可能讓我無法創作……被專家心理分析過後，我或許就不能成爲雕塑家了。」

摩爾說過他不喜歡讀藝評，「如果是篇讚美的評論，你不需要多加注意，因爲你知道那是一位朋友寫的；如果是篇否定的評論，你會想，那位作者並不了解你的作品。」摩爾曾經分析自己創作時的心態：「要深入了解和欣賞一件雕塑或繪畫作品，是需要培養和努力的……藝術有其神祕和深藏的一面，無法當下便能理解。我的雕塑，詮釋通常來自事後。創作時，我並沒有什麼計畫或刻意要表達的意念；工作時，憑著直覺去修改，直到自己滿意爲止，這完全是一個非理性的過程……之後，我可以爲它解釋或找出理由，但是，這不過是事後的理性分析罷了，我可以從自己舊日的作品中找出新意，但這些解說在創作的當時並不存在，至少不存在於我當時的意識內。」

對於爲人所詬病的大型雕塑，摩爾曾經在一次訪談中做了有趣的說明：「建築師看到自己畫在紙上的東西眞正建造出來，一定會得到極大的滿足。這對雕塑來說也是一樣的。尺寸是生命中令人感動的要素……我喜歡自己的作品有大的尺寸。當然，必須有助手來幫你完成這樣大的雕塑。我的意思是，建築師並不自己去挖排水溝、鋪磚塊；製作大型雕塑和建築的道理是一樣的……由於背傷和必須使用枴杖走路，我已無法再爬上爬下，只能做些小型雕塑、小模形和計畫。但是有些人認爲雕塑家應該獨立完成他的雕塑作品。」

他也承認，「在我所有的創作裡，只要有機會，我還是最想

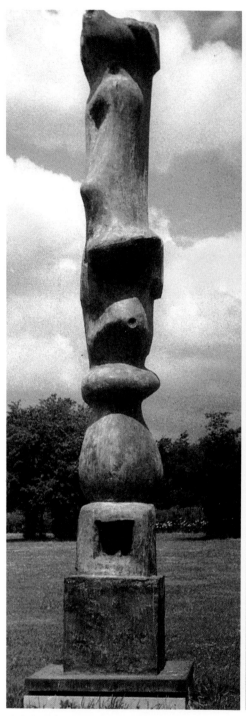

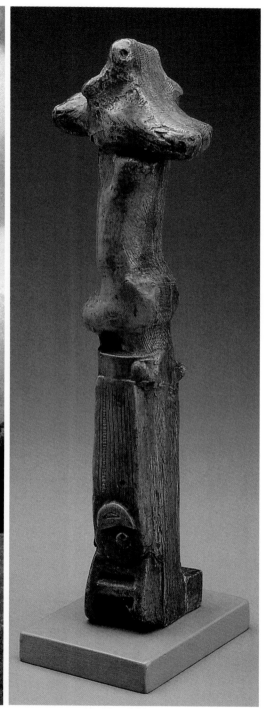

直立的動力　二號　1955～56年　高321cm

直立主題：小模型1號　石膏　1955年
30.78×8.52×8.52cm　多倫多安大略藝廊藏
1974年　亨利‧摩爾贈

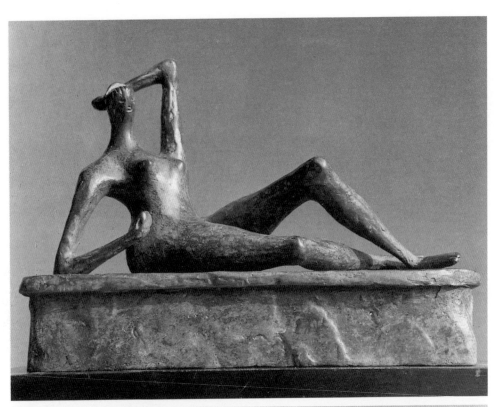

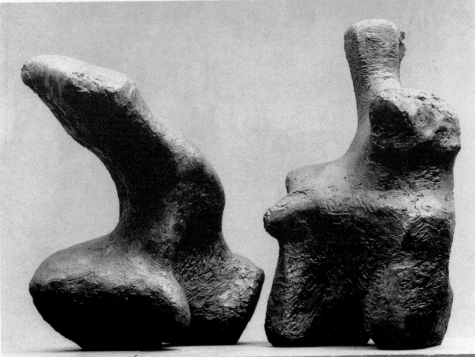

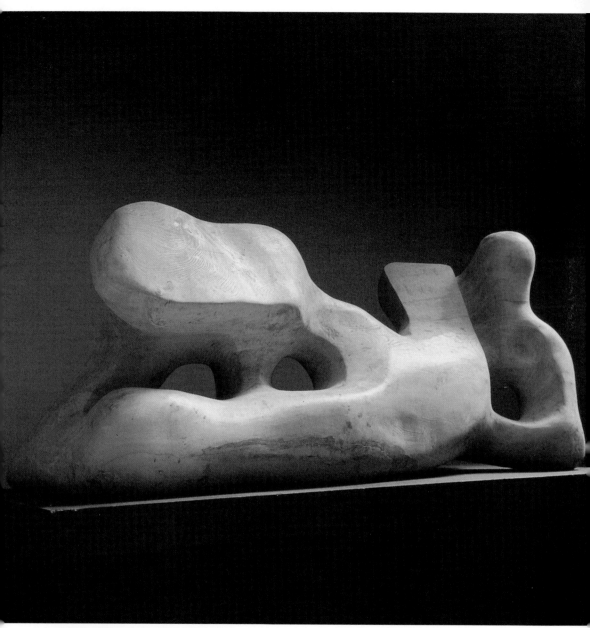

斜倚的人體　1959〜64年　榆木　長262cm

斜倚的人體：釘　1956年　青銅　長24cm　（左頁上圖）

斜倚的人體一號　兩件組　1959年　青銅　長193.5cm　高130cm　（左頁下圖）

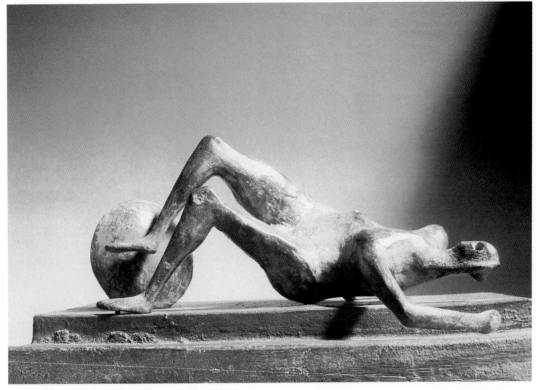

倒下的戰士（雛形雕塑）1956年　青銅　長22.5cm

製作大型雕塑。所以，有人找我製作較大的雕塑時，我總是欣然
接受。尺寸本身就是一種衝擊，我們很自然的會對大型雕塑產生
較強的感受，這是小作品所無法企及的。至少我是如此。」

　　基本上，摩爾是個樂觀的人。生活型態數十年如一日，沒什
麼變化，除了雕塑，不逾越其他的藝術領域；對外界的褒貶，不
妥協，不因報酬多寡接受委託，也不擔心大型雕塑是否有人願意
收購。他對當代藝術家的作品不是很有興趣，極少臧否時人，他
認為，好的藝術創作出自清楚的頭腦，所以，別讓自己的腦子塞
滿垃圾。即使晚年飽受關節炎侵擾，甚至須用枴杖走路或靠輪椅
行動，在八十六歲之前，仍然勤於創作，每週工作七天。他相
信，創造力會隨著年歲而增強。有一次在回答記者訪問時說：
「假如你是個悲觀主義者，未來就不值得對生命抱悲觀態度的藝
術家，或許是因為期待太多或目的太高，而對自己失望；一個人

母與子：疊足　青銅
高22.9cm　1956年

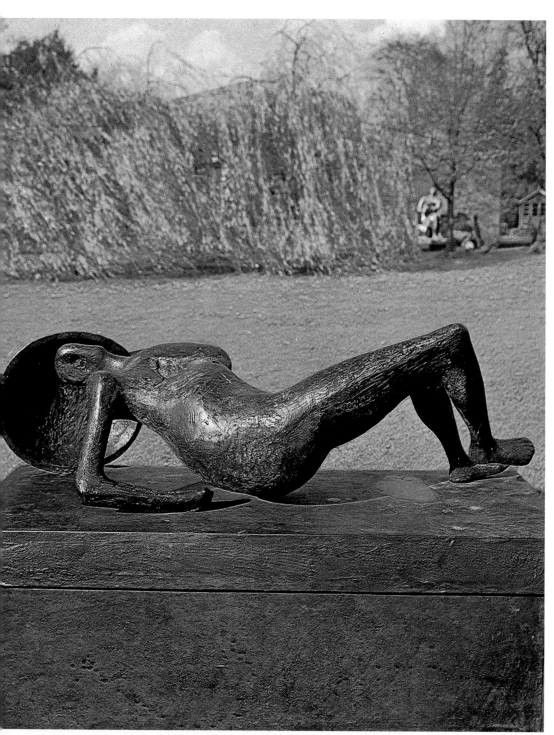

倒下的戰士 1956～57年 青銅 長147.5cm 私人藏

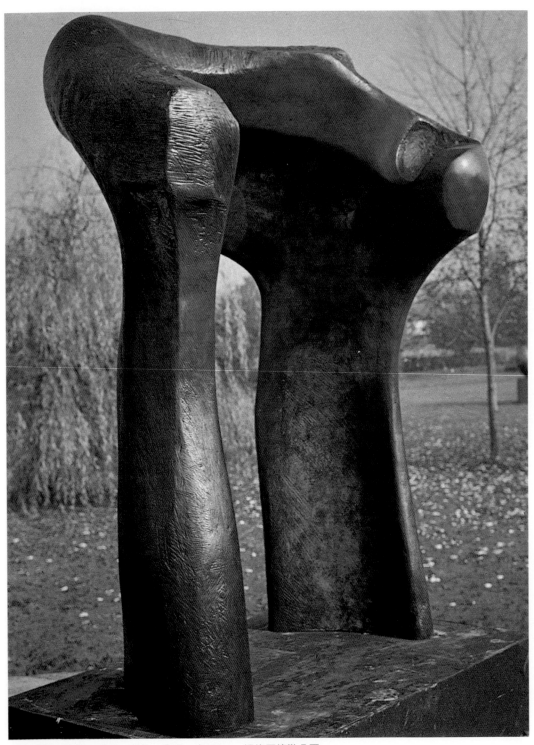

巨大胴體：拱門　1962～63年　青銅　高206cm　紐約尼德勒公司

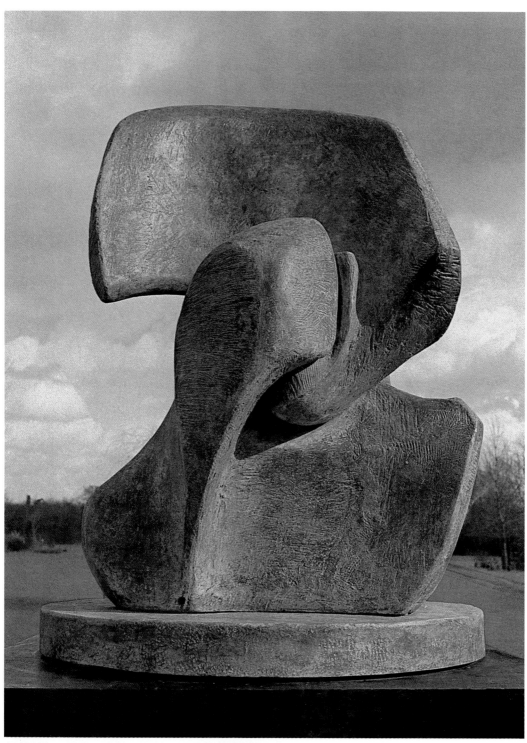

契合造型　1962年　青銅　高107cm　紐約尼德勒公司

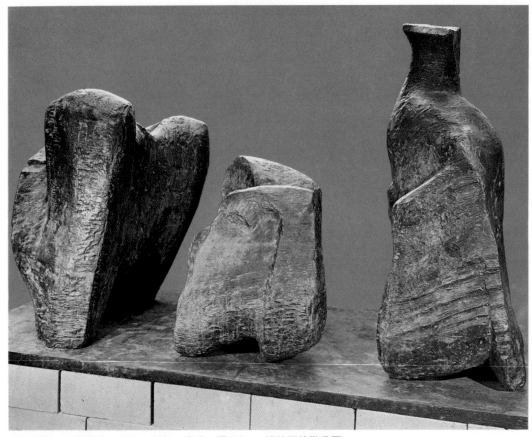

橫臥形體：三個斷片　1961～62年　青銅　長290cm　紐約尼德勒公司

如果太過悲觀，生活就不值得過下去了，你必須基本上是個樂觀
者，才能繼續工作下去。」

　　「有的作品我覺得成功，有些則感覺失敗。有時那些我覺得失
敗和不滿意的作品，在經過一段時間後會給我非常好的感覺。這
種最初讓你著迷，最後卻帶給你失望的經驗，是我在雕塑創作上
常有的事。」摩爾之所以不停的工作，是認為，在創作的路途
上，你會遭遇到不喜歡、失望的時候，於是，你做了一些變動。
去創造會產生捨棄、替換、改變等問題，當一個新的意念來到腦
海裡時，你就會想要去試試看，這個時候，你知道過去所做的工
作已經告一段落，你將要去嘗試另外的道路。

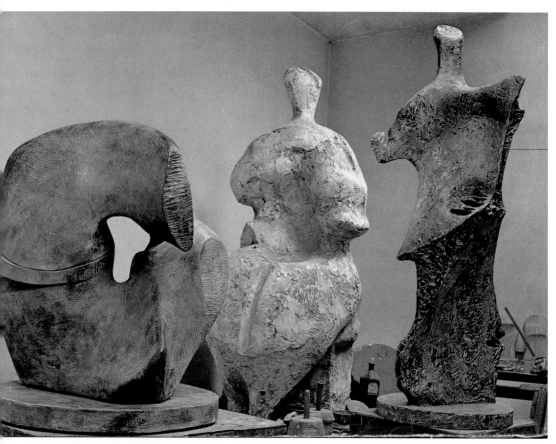
亨利‧摩爾工作室中的雕塑原作　1960年

禮遇榮耀　回饋社會

　　亨利‧摩爾晚年備受民間、政界禮遇，德國總理施密特及法國總統密特朗，先後都蒞臨過霍格蘭斯頒獎給他。世界給予亨利‧摩爾如許多的榮耀，他也有所回報。一九七四年，他捐贈兩百件雕塑、素描，以及一整套版畫給加拿大安大略藝廊。一九七八年，捐贈三十餘件重要雕塑及整套版畫給倫敦泰德美術館。其他捐贈還包括，利茲美術館一所雕塑研究中心，大英博物館一些素描作品，維多利亞與阿伯特博物館、倫敦英國文化協會一些版畫。

　　一九七二年，在女兒瑪利的協助下，成立亨利‧摩爾基金

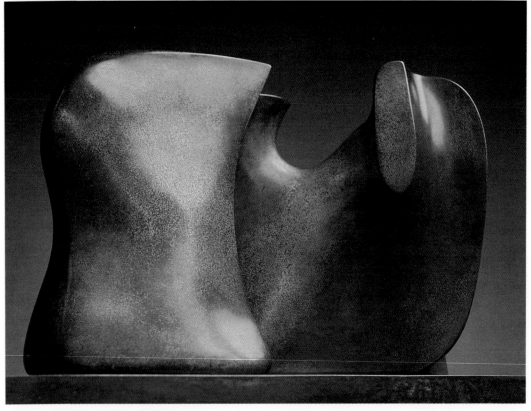

刃狀物　兩件組　1962年　青銅　長71cm

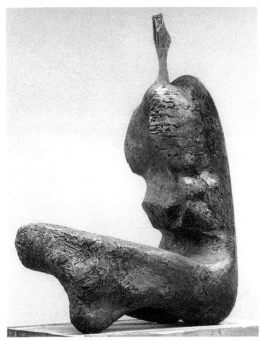

細頸婦人坐像　1961年　青銅　高163cm

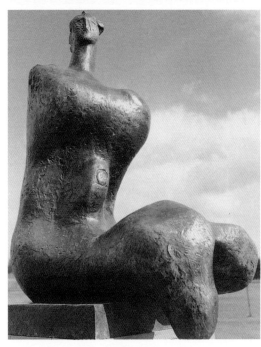

女子　1957～58年　青銅　高152.4cm

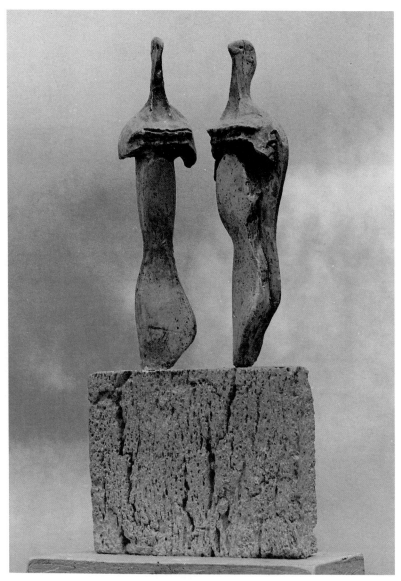

有基座的四分之三式雙人像（雛形雕塑）　1965年　石膏　長19cm

會，行政事務由泰德美術館執行。此舉是爲了避免亨利‧摩爾名
下的財產破產，以及他的收藏要付遺產稅。亨利‧摩爾基金會於
一九七六年四月登記成立公司，同年六月通過英國法律爲一慈善
機構。一九七七年元月開始運作。初時是家族基金會型態，理事
爲艾蓮娜和瑪利。基金會宗旨在維護摩爾的聲譽和作品，以及作

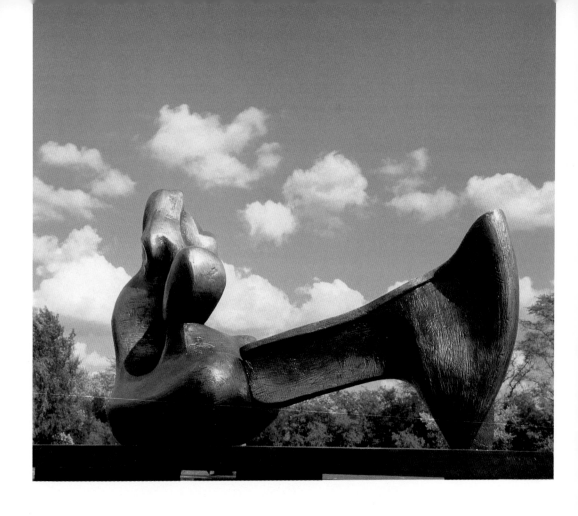

斜倚的人體二件組 九號
1968年 青銅 143×243
×132cm

品的處理和安置，支持年輕藝術家創作，提升生活中的雕塑文
化。一九八○年，亨利‧摩爾在立茲的亨利‧摩爾學會設立基
金，由亨利‧摩爾基金會授權執行。

　　亨利‧摩爾在過世前數年，將他在佩里‧格林的產業，包括
土地、工作室、房舍、雕塑、收藏，悉數捐給基金會永久託管。
摩爾希望自己的工作室能夠開放讓人參觀，人們對繪畫和雕塑是
如何完成的幾乎完全不知道，藝術家的生活對一般人來說是個神
祕世界。「我希望人們來參觀我的工作室時，能夠知道我如何工
作……我希望我工作過的工作室能告訴人們，雕塑是怎樣做成，
如何使它具有自己的風格，使它成眞、使它令人了解、使它更受
人欣賞。」

三件組實驗模型三號：
脊 1968年 青銅 長
234cm

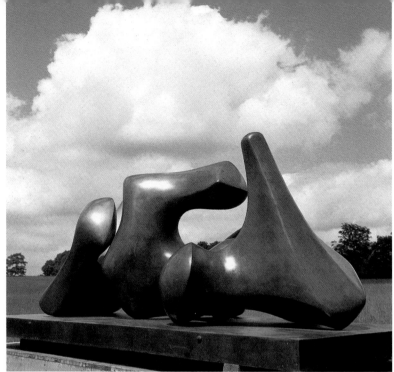

原子體　1964～65年
青銅　高120cm

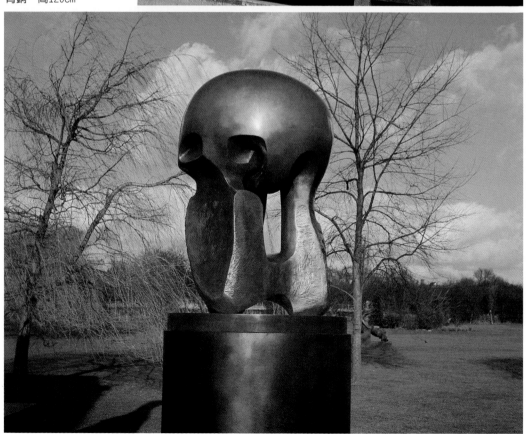

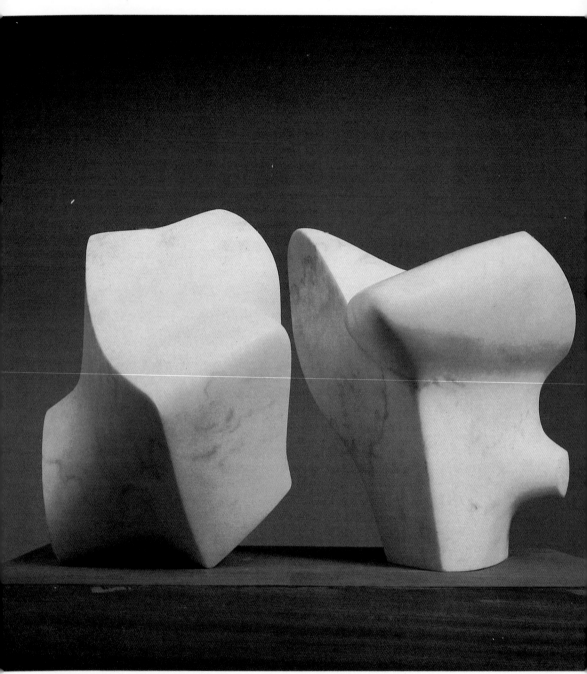

二形體 1969年 白色大理石 長89cm
象頭骨（版一） 1969年 單色蝕刻 25.4×20cm（右頁左圖）
象頭骨（版八） 1969年 單色蝕刻 23.5×30.8cm（右頁右圖）
母與子 1967年 玫瑰色大理石 長130cm（右頁下圖）

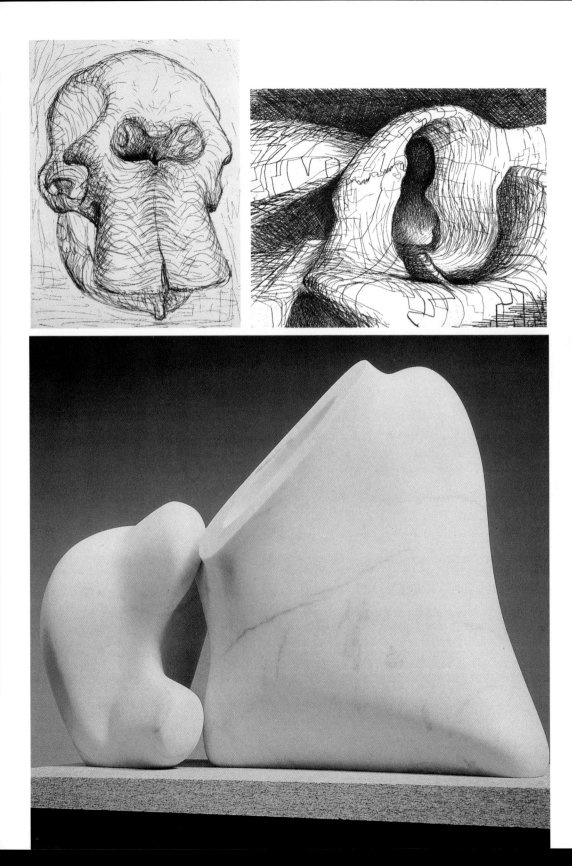

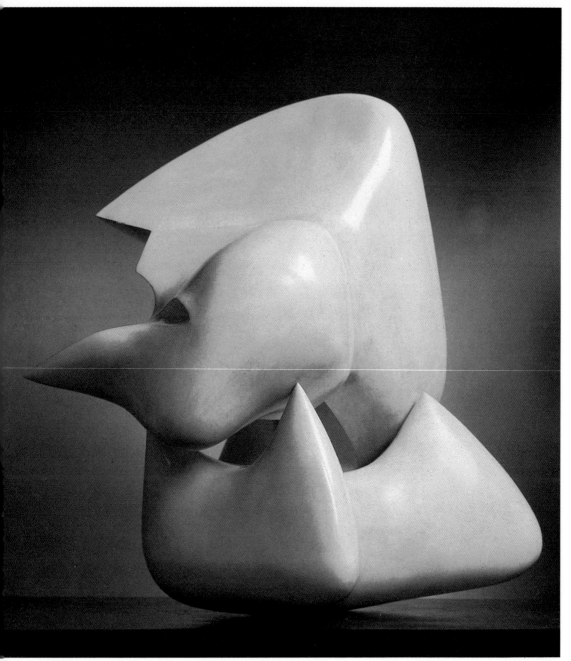

尖體兩件組：頭蓋骨　1969年　玻璃纖維　高76cm

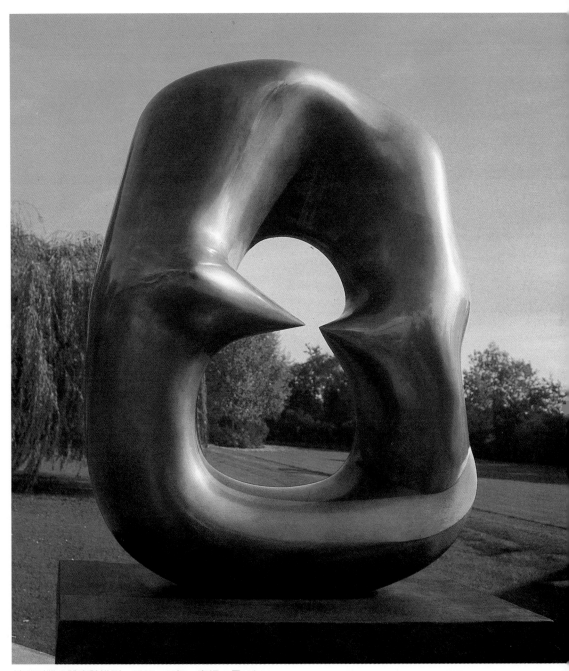

橢圓形雙尖體實驗模型　1968～69年　青銅　長110cm

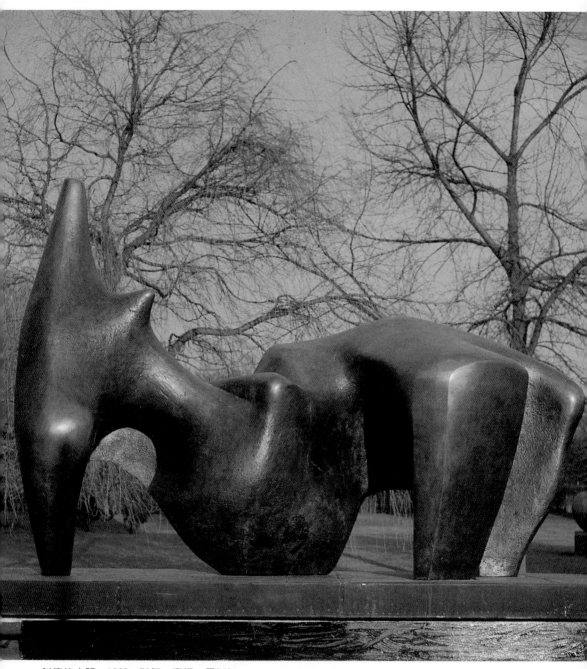

斜倚的人體　1969～70年　青銅　長343cm

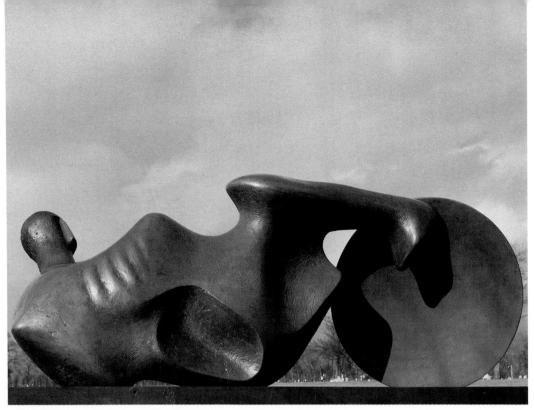

戈斯拉戰士　1973～74年　青銅　長249cm

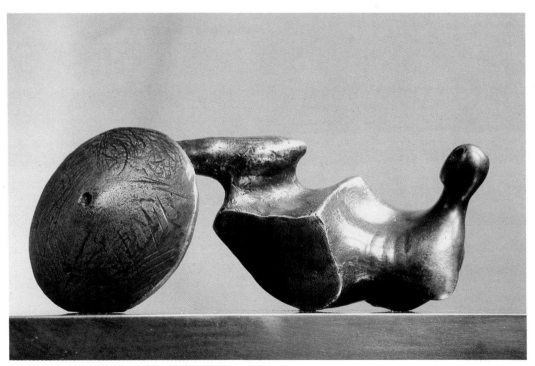

戈斯拉戰士（雛形雕塑）1973年　青銅　長24.5cm

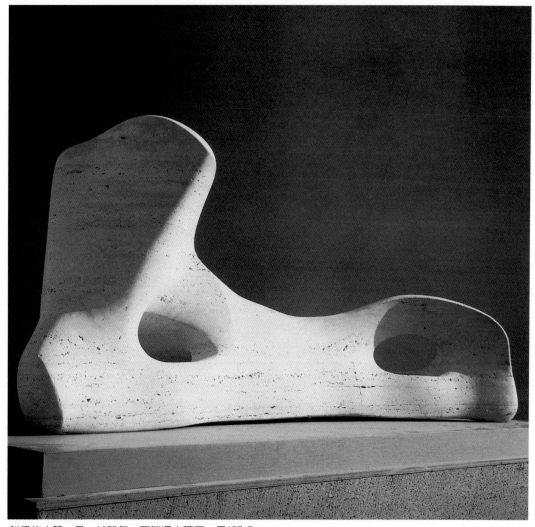

斜倚的人體：骨　1975年　石灰滑大理石　長157.5cm

一九八六年八月三十一日，亨利‧摩爾逝世，享年八十八歲。早年對他嚴苛批評的媒體，此時齊聲推崇他的偉大成就。八月三十一日的《每日電訊》如此報導：「亨利‧摩爾是繼邱吉爾爵士之後最具國際聲譽的英國人，備受世界各國推崇。」倫敦西敏寺爲摩爾舉行追思禮拜時，史班德爵士（Sir Stephen Spender）致悼辭：「肯尼斯‧克拉克曾經對我說，地球人若要送一位能代表人類的大使到另一個星球，亨利‧摩爾是最好的人選。」

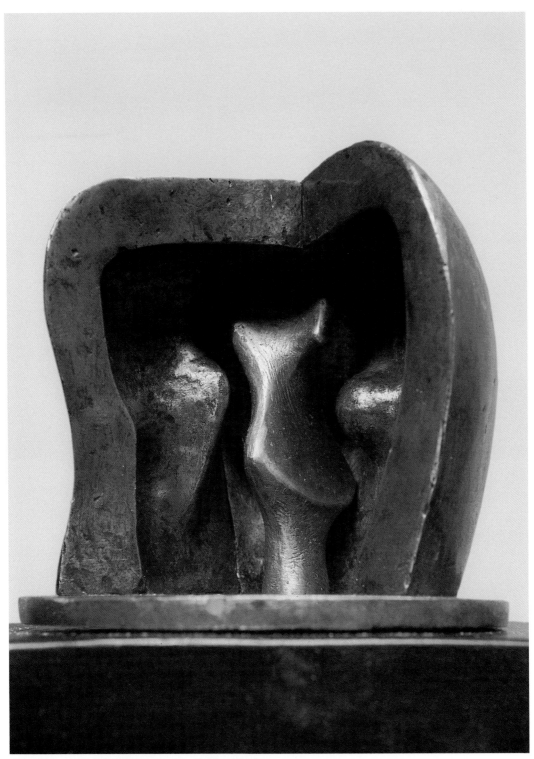

戴盔頭像　六號（雛形雕塑）1975年　青銅　高11.4㎝

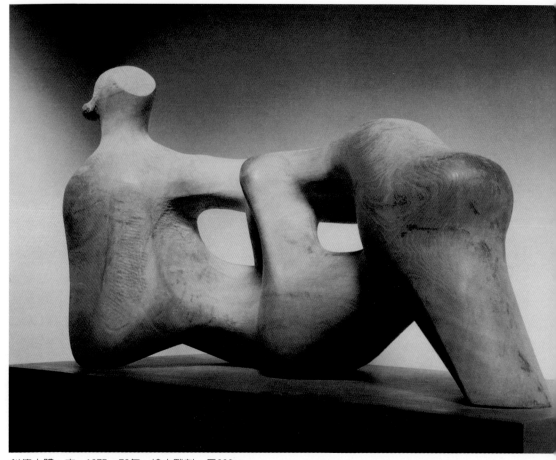

斜倚人體：穴 1975～78年 榆木雕刻 長222cm

亨利·摩爾語錄

　　人們通常不太了解什麼是抽象，他們以為抽象就是脫離現實，其實正好相反，脫離視覺詮釋，較接近情感上的理解。當我說抽象時，意思是，我試著去體認自然，而不是模仿自然，並且，我會斟酌我所採用材質的特性和我希望從該材質釋放的意念為何。我做雕塑至今已經超過七十年了，每天都有新的發現，並且想要了解。這些讓我感興趣的新鮮事，既然我都要花那麼久的時間去了解，那麼，一般人在觀賞我的作品時，短時間的凝視是無法看懂我的作品的。

　　人們借繪畫、雕塑、小說、詩傳達對生命的看法，有些平淡

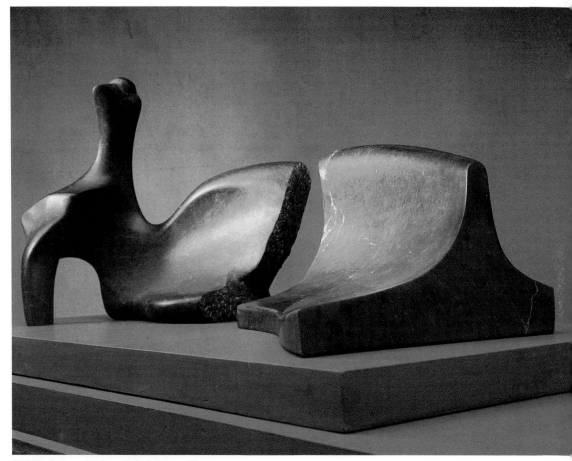

斷裂的人像　1975年　黑色大理石　長109cm

無奇，有些卻能為他人開啓視野。藝術就是如此，它豐富了我們的人生。藝術家經由藝術遂其所願，自然而然的發生，而非責任驅使。如果照顧一個孩子只是責任使然，他不會從你那兒得到什麼；你若因為愛而照顧他，那麼他的收穫就大不相同了。

　　作為一位雕塑家，其過程是緩慢的。當你完成一件作品，不覺得滿意時，就好像沒有得到回報。你不是因為想得到讚美或認同而做它。如果你對它感到全然的失望或厭惡，那就很可怕了。但若其中仍有一絲絲你的經驗和優點，那它還是好的。如果不是這樣，就停止吧。創作進行的不順利，我是不會沮喪的；雕塑即將完成時，我通常會高興，因為我又可以開始做新的東西了。

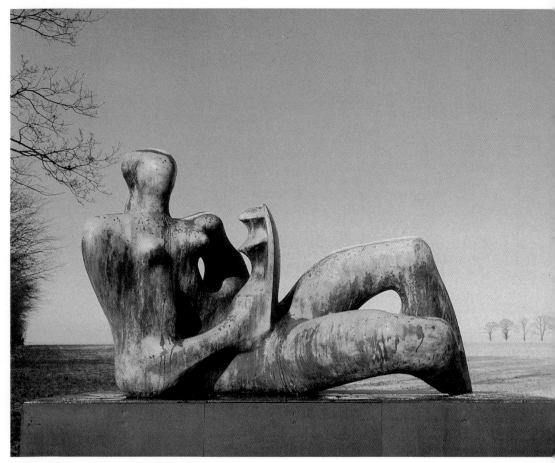

斜倚的母與子　1975～76年　青銅　長213cm

　　當然，還是有我覺得很偉大的藝術家，例如前輩大師，喬托
和米開朗基羅。他們是很好的競爭對象，但你不會期望超越他
們。那就像在三分鐘內跑完一公里，你不預期會成功，但是你仍
然努力嘗試。

　　你若說自己的作品是一隻鳥時，你是希望人們聯想它就是一
隻鳥。如果，有人認爲那是一種動物（而它並不是），之後，他們
就會試著找出其中沒有的東西來。我相信如果我說某一座〈斜倚
的人體〉是馬，人們就會認爲它像馬，馬這個字引導了人們的想
法和眼睛。人們的想法也會影響術家，如果人們不思考，就不會
對你的作品有先入爲主的觀念。我在作品完成後才決定標題，不

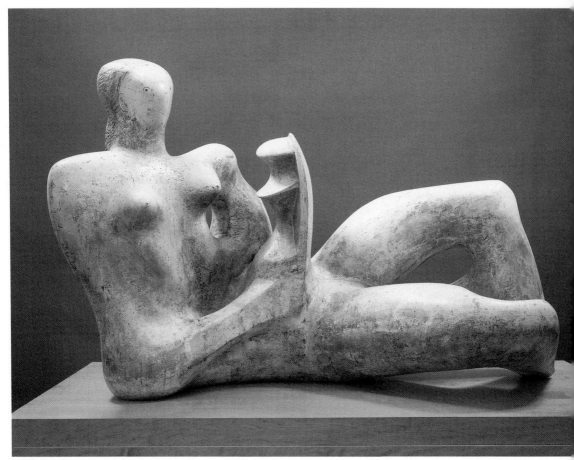

斜倚的母與子　1975～76年　石膏　129.5×203×104cm

會在開始雕塑時就定下名稱。文字無法解釋一切，它們爲你指出
方向，但僅止於此。事實就是如此，藝術本來就有其神祕的一
面；不管是生命或藝術，總有你不知道的部分，你不可能全盤了
解。自然與人體是我們最熟悉的，作爲一位雕塑家，我努力擴展
人們的視野，讓他們去認識之外的空間、了解熟悉事物背後的神
祕部分。

　　木頭來自活生生的樹，雕刻之後依然有生命。木雕或石雕，
工具不同，方法不同，但將其自大塊的物件切鑿成小件的東西，
理念相同。木頭的斷裂不同於石材，它不易雕刻。木材的纖維結
構使得木頭雖薄卻強而有力。大多數的木頭我都喜歡刻，榆木、

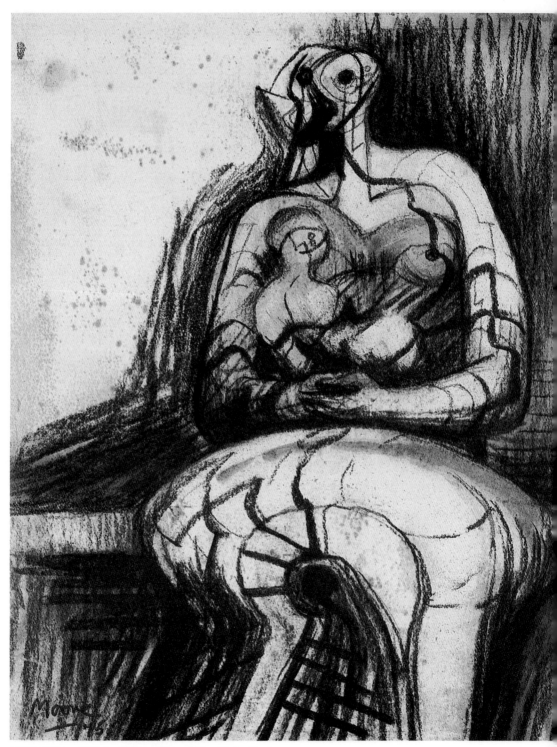

母與子坐像　1975年　粉筆、炭筆、水彩　24.8×20.3cm

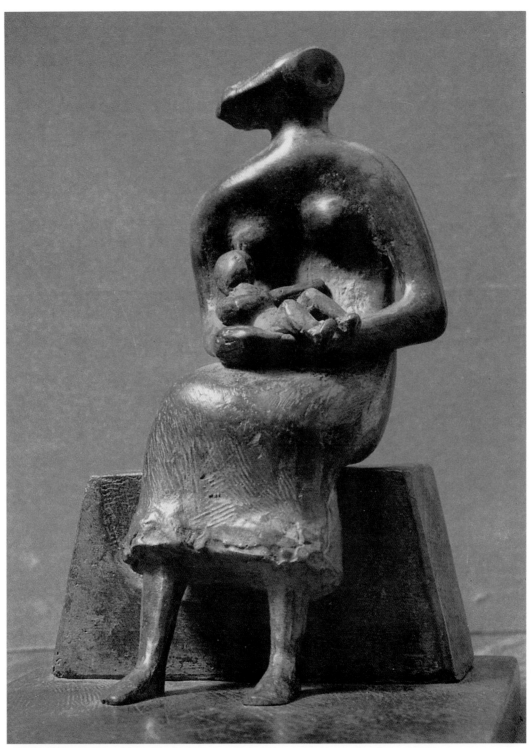

母與子：髮　1977年　青銅　高17.5cm

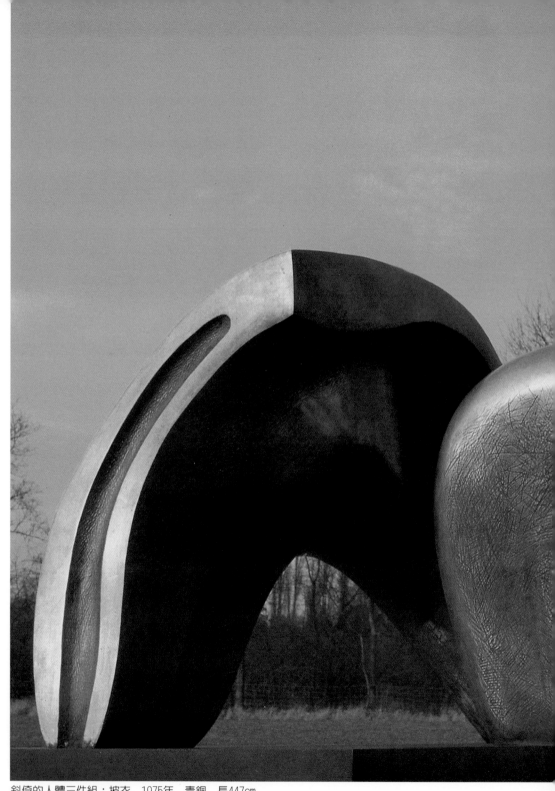

斜倚的人體三件組：披衣　1975年　青銅　長447㎝

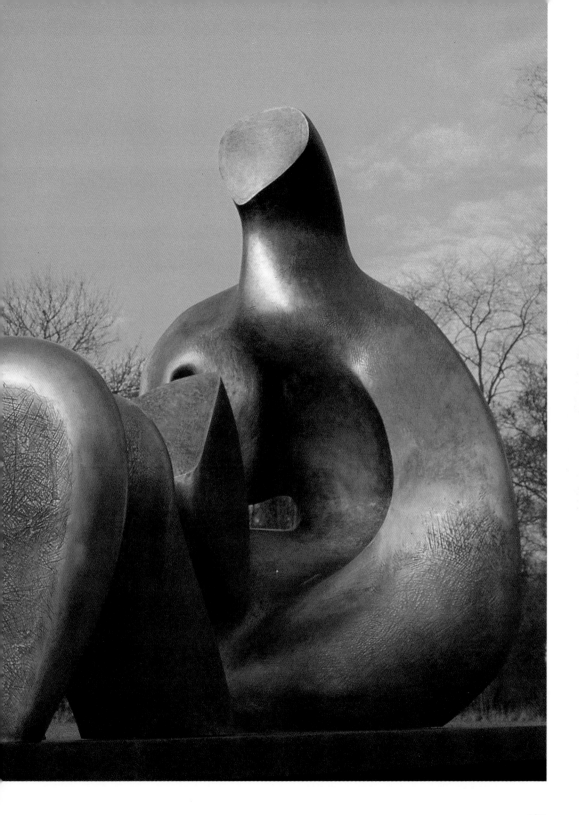

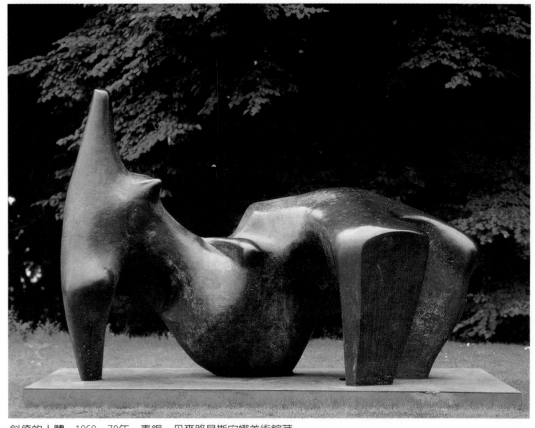

斜倚的人體　1969～70年　青銅　丹麥路易斯安娜美術館藏

　　橡木及果樹的木材，是我最容易取得的雕刻材料。櫻桃木、李樹
和蘋果樹的木材，紋路都很好。木雕讓我獲得極大的滿足，這些
來自樹幹的形體，表達了我的理念，也訴說了這些材質的特性。

　　教學相長。我從其中收穫很多。你會試著用語言解釋過去未
曾思考過的東西，或是從未真正明瞭的事情。教書是件好事，但
若只是重複，那就不好了。教素描時，你不能指望學生去畫老是
在動的東西，先學較容易下手的物件，如瓶子或樁釘；不然，他
們怎麼學得會素描人體？剛開始，我會指點模特兒擺三、四個姿
勢，站立、側臥及坐姿，之後，才能進行步行或跑步的姿勢。素
描很重要。如果有人要我去看一位前途未可限量的年輕雕塑家的
作品，我會問，他畫得如何？哦，他不畫畫。那麼，我就知道他
不會是一個好的雕塑家。好的雕塑家都善於畫圖。許多偉大的藝

大立像：刃狀體　1976年
青銅　高358.2cm

128

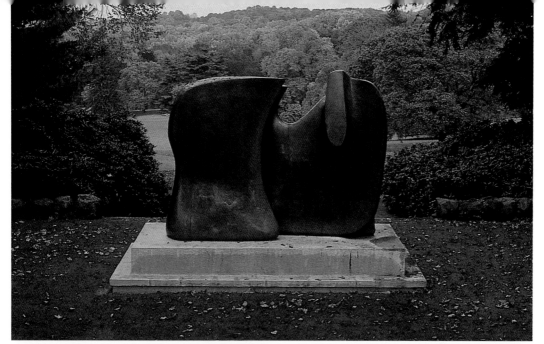

大立像：刃狀體　1962年　青銅　洛克斐勒家族庭園

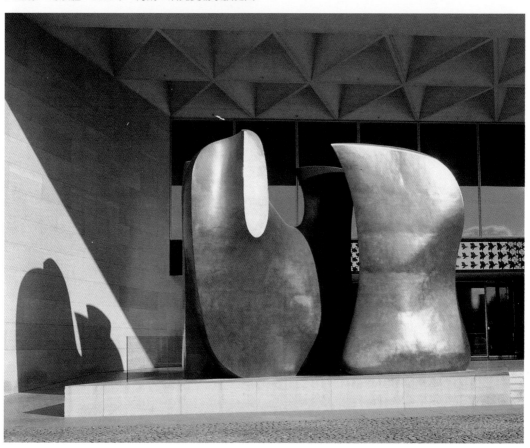

術家只從事素描。我五、六歲就開始素描了，如今，我還在畫。它們不是張張令我滿意，我還在努力。

發展天分、保持創造力和擴展早年的希望，不是件容易的事。通常，希望會限制藝術家的潛力，因為他沒有擴展自己特殊才能的視野；這是與生俱來，歷經涵養與更進一步的發展而來的。我自己就對太早或太輕易認定天分持懷疑的態度，這意味了藝術家會太早接觸藝術界視為理所當然的不嚴格而粗俗的部分，即經紀人、掮客和媒體。

雕塑是一件全力以赴的工作，並且須全神貫注。我曾經一天工作二十個小時。艾蓮娜亦如此，她總是配合得很好，讓我安心工作。你不能每天只在早上九點到十二點工作。創作已經形成我的生活態度，我生活在二度空間的世界裡。這並不是說我現在要做雕塑，或我把所有的東西都當作雕塑，而是此種狀態能夠讓我的思緒自由自在的體悟現實。這才是雕塑家所能做的。

人體是我最屬意的題材，也是我們最常見的。柔軟、和緩的肌肉，堅硬的骨骼，所有的能量，都禁閉在我們的身體之內。古希臘人深諳此理並深入觀察人體，因此以洞察、理解與感受從事雕刻。因此，最好的希臘雕刻是如此的美好。他們知道表象之下的東西，故而能將生命力釋放出來，使作品有力量和活力。我們可從其雕刻經驗中發現更深一層的事實，而非僅僅雕刻表面所傳達的訊息。

對我而言，作品必須要有其本身的生命力。我的意思不是雕塑本身是動態的，它正進行某種動作，如舞者；而是，它暗藏了一種能量，一種張力，一種緊湊的生命力，獨立於其所呈現的個體之中。作品一但有了這種強大的生命力，我們就不會想到美這個字眼。我的作品就沒有後希臘或文藝復興時期的美。想要表現出美或是傳達出力量，二者是完全不同的事情。前者滿足感官，後者具有生命力；依我之見，後者的內在能量比較深沉，比較富於想像。

兩件及三件組雕塑是實驗之作，實驗是必須的。消除一些東西或許有必要，然而知道它的必要之後，你就不用再考慮了。此

大立像：刃狀體 1976年
青銅 高358.2cm（右頁圖）

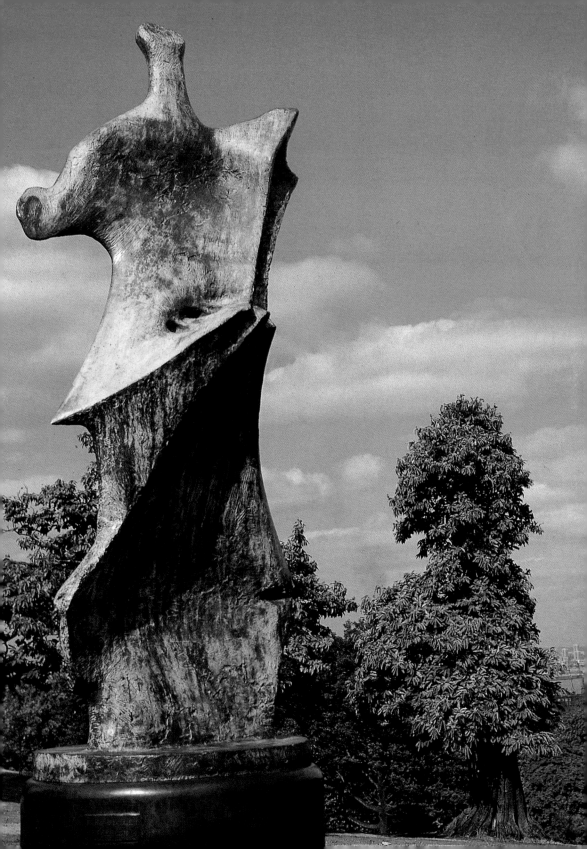

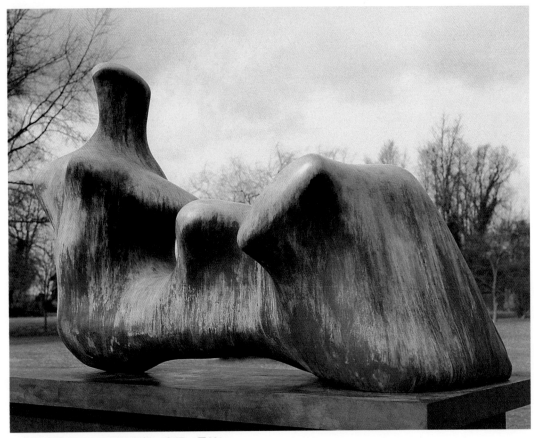

斜倚的人體：手　1978～79年　青銅　長221cm

時空間變得很醒目，個體與個體之間的距離成為整體雕塑中很重
要的一部分。繞著兩件組雕塑四周走動時，觀看的角度要比觀賞
獨石多得多；它們有如被放在一起的古代雕刻殘片，例如，只有
膝部、一隻腳和頭。重新組合後，腳和膝，膝和頭之間有了適當
的距離，為殘缺的部分留下了比例適中的空間。若是製作一件斜
倚的人體，作出頭和雙腿即可；空出軀幹的部分，想像其他部分
都不存在。只要留白的位置恰當，留白將會寓意深遠。我會以改
變組成要素來判斷是否合適，直到滿意為止。思索排列，有時需
時數日、數週，甚至好幾個月。你知道自己想表達什麼，它何時
令你滿意，你會知道。其實，這不過是常識，一種對形式
（form）、實體（reality）及作用（function）的常識。

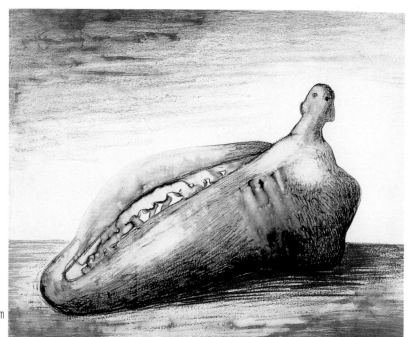

斜倚的人體：豆莢
1979年　石版　37.7×
39.3cm

斜倚的人體：豆莢
1982年　青銅　長21.6cm
（下圖）

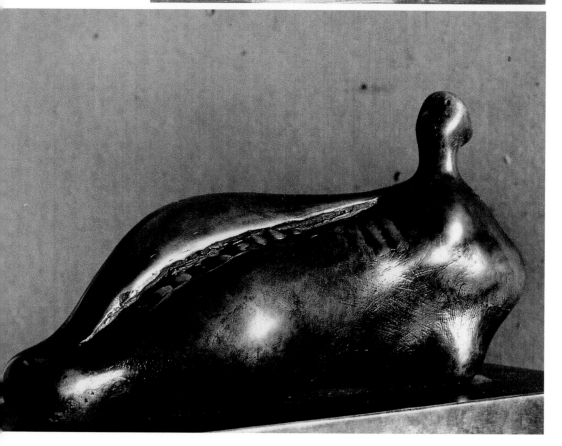

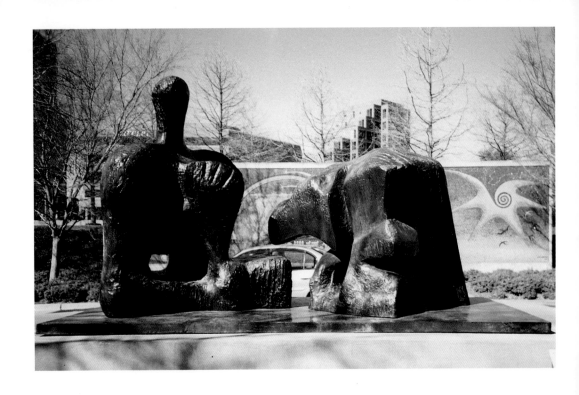

我的〈斜倚的人體　兩件組〉(1959～60)，讓我想起阿戴爾石和秀拉(Georges Seurat，1859～1891)繪的〈埃特哈達岩塊〉。這件特別的雕塑，將斜倚的人體和自然景觀融合在一起，暗喻了人與土地的關係，這種意象也只有詩能表達了。

漂亮女孩讓我心動，但我從不將明豔動人的女子入畫。大多數婦女圍繞著孩子、丈夫、家務事過日子，她們必須能幹而體格強健，這也是為什麼我雕塑裡的女性總是體積龐大看起來像男人。

我喜歡石雕，因為它嚴謹而必須綜合形與形之間的關係。但是，經過一段時間以後，我發覺，空氣無法在三度空間的世界裡流動，於是我在雕塑上面打洞，前後貫穿。對一座實體而言，洞孔的意涵很多。我的想法是，我嘗試讓雕塑成為大自然。對我來說，這是一種啟示，是偉大的智慧結晶。它的高難度在於理念的實踐，而非體力上的負荷。技巧嫻熟的雕刻師可以用大理石雕出鎖鏈，雕工精美，但是雕塑家無需做此事。

斜倚的人體　二件組
第三號　1961年　青銅
150×243.8×113.7cm
美國達拉斯美術館

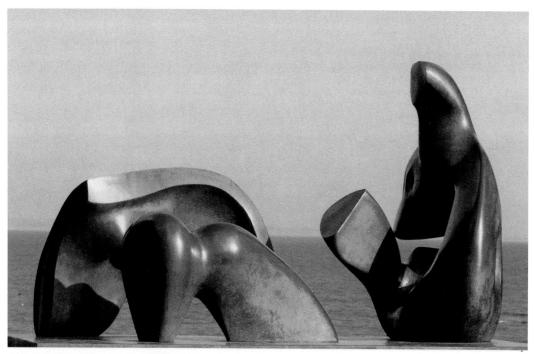

斜倚的人體三件組　1977年　青銅　長25.4cm　丹麥路易斯安娜美術館藏

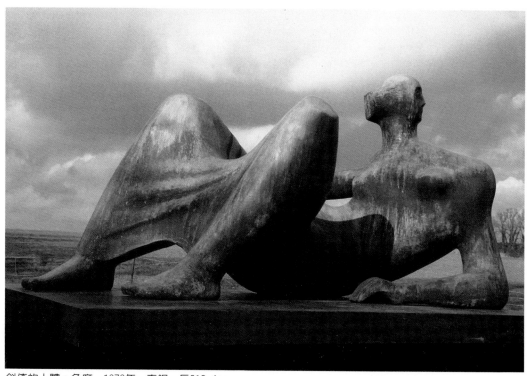

斜倚的人體：角度　1979年　青銅　長218.4cm

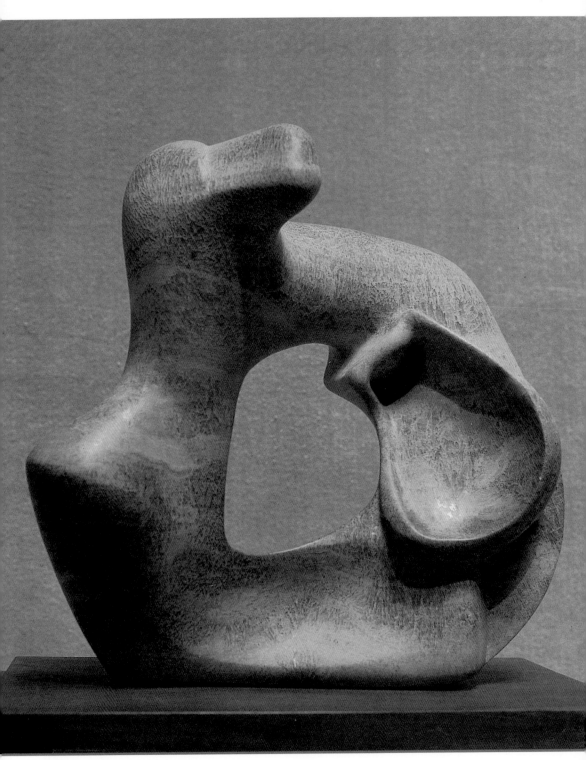

母與子　1978年　鐘乳石　高84cm

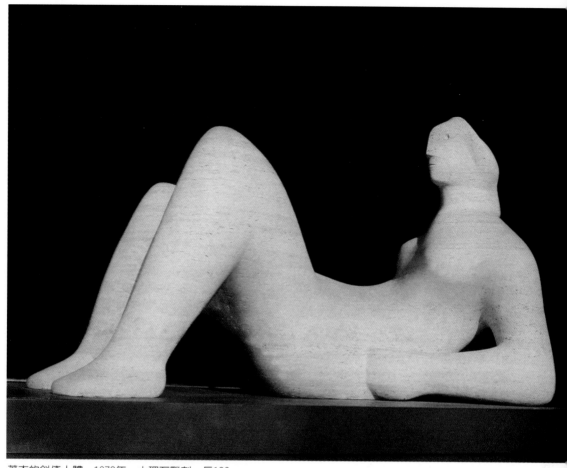

著衣的斜倚人體　1978年　大理石雕刻　長183cm

　　大自然最讓人驚喜的就是形狀、式樣和韻律的多樣性。我們借助照相機、望遠鏡、放大鏡觀察，它們擴大了雕塑家的視野，但只是複製自然沒有任何意義。經由藝術家的觀察，將個人視野及其對自然平衡法則、韻律、結構、生長、地心引力、推斥作用的研究，應用於雕塑之上，那才是最重要的。有時候，自然會戰勝環境因素，製造出不尋常的生長。當生長環境中缺乏空間或陽光時，樹木和植物會產生不對稱的反應，我對此極感興趣。如果樹需要更多陽光，它的枝幹會改變方向；如果一根枝子斷了，它會自行癒合。我試著讓人們更加了解生命和自然，協助人們張開雙眼去感受。大自然取之不盡用之不絕。忽略它或是創作中少了

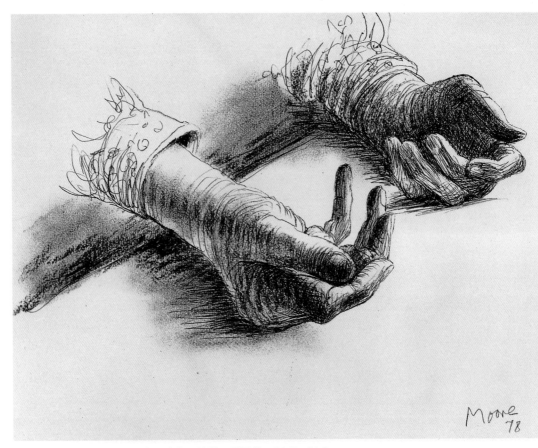

桃樂絲·霍奇金的手　1978年　炭條、炭筆、原子筆　24.7×34.5cm

它，對我而言都是有違常理。

　　我經常在作品表面使用粗糙與平滑兩種對比強烈的肌理。處理過的表面較爲平滑。人類早期的雕刻顯示了平滑處理的痕跡，看起來較人性化。用手觸摸雕塑也等於觀察，觸摸某些雕塑會產生欣喜之情，但觸感不是評定作品的標準。一粒鵝卵石或蛋形大理石，或許觸感舒服，便於握在手掌中；扎手或冰冷的東西，我們不會想碰它。造形簡單、對稱的形體，我們容易對它失去興趣。雕塑，就像其他藝術創作一樣，總能讓你探索其中的奧祕。

　　和往昔的雕刻家相同，我一直喜愛手這個題材。羅丹就研究過它。我做的第一個雕塑，也是幫我贏得獎學金到皇家藝術學院就讀的作品，是一隻立體的人手。雙手是人體除了臉龐之外最能

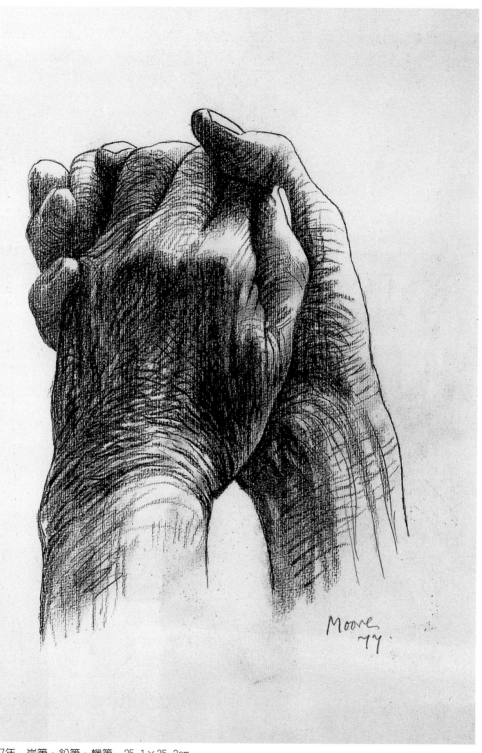

手　1977年　炭筆、鉛筆、蠟筆　25.1×35.2cm

母與子：手　1980年　青銅　高19.7㎝

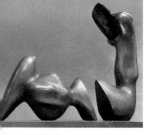

建築獎　1979年　青銅
長42cm

交臂少女　1980年　石灰滑大理石　高72cm

表達情感的部位。同時，無論人們坐著還是走路，他們保持姿態
的方式，軀幹上頭部的姿勢，均可彰顯其性格。你可從身體的比
例，走路的姿態，在兩百碼外就認出你的朋友來。

　　米開朗基羅未完成的雕刻最吸引我，它們讓我了解他心裡在
想些什麼。看見已完成的作品時，我們不知道它是如何形成的。
經由未完成或剛進行不久的作品，我們可以知道作者所使用的方
法及其想法。

　　有時，初見某樣東西會有所驚艷。例如，塞尚的偉大作品
〈浴者〉，大三角形排列的浴者，總是讓我記憶猶新。學生時代我
就去過巴黎幾次，看塞尚的作品是件大事。他將繪畫從直接複製
自然，回歸到運用思考與品味。我想，攝影在當時興起，其精確

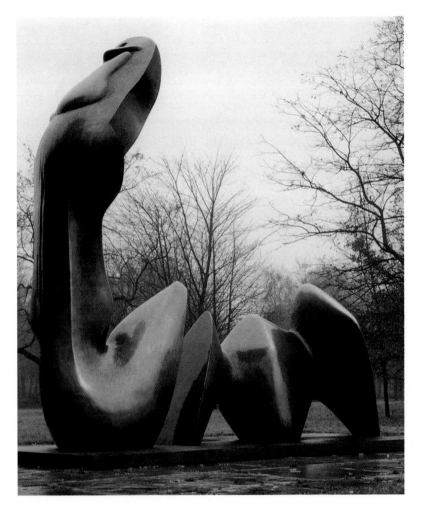

二件斜倚人體：切口對話
1979～81年　銅鑄
長470cm

的寫實能力，使得藝術家轉而探索其他的想法。

　　塞尚的人物體積都很大，我喜歡。在〈浴者〉這幅畫裡，人
物有如雕像，有點像大的塊狀物，外貌沒有很多的細節描繪。人
物體積雖大，但並不是肥胖。我很難說明此種差異，但你能從畫
面感受到一種力量。此種特質，你若夠敏銳就能感受到。這要全
然理解三度空間的形態才行；色彩的變化也是，但是和透視一
樣，沒有那麼重要。〈浴者〉是一幅充滿了感情的作品，但是並
不感傷。塞尚在當時造成很大的影響，許多人對藝術的看法不同
了。人們開始感覺不安，因為既有的觀念受到挑戰和顛覆。塞尚
是影響我一生的關鍵人物。

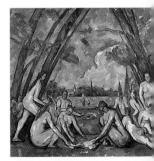

塞尚　浴者
1906年　油彩畫

我們在義大利馬爾密堡有棟避暑小屋，我在那兒有間工作室。六十年前英國還沒有大理石，我都採用本土出產的石材。後來，我到卡拉拉找大理石，採石場會提供技術性的協助。馬爾密堡臨海，氣候宜人，又可看見一些古代的雕刻，我們都很喜歡那裡。最重要的是，它擴大了我的眼界。

為了聯合國教科文組織委託我製作一座大型雕塑，我初次來到義大利馬爾密堡附近的柯塞塔（Querceta）。柯塞塔是卡拉拉山

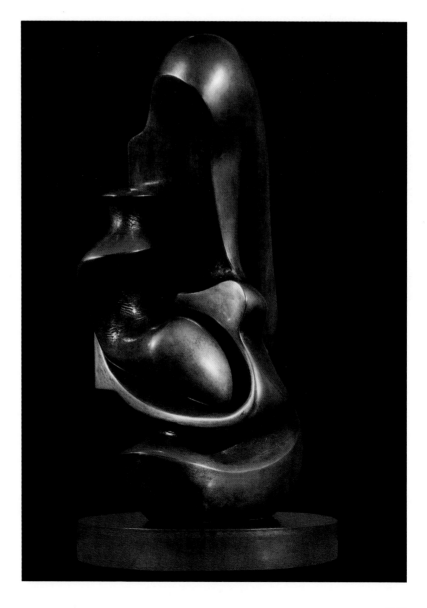

母與子的作品原型
1982年　銅鑄雕刻
高76cm

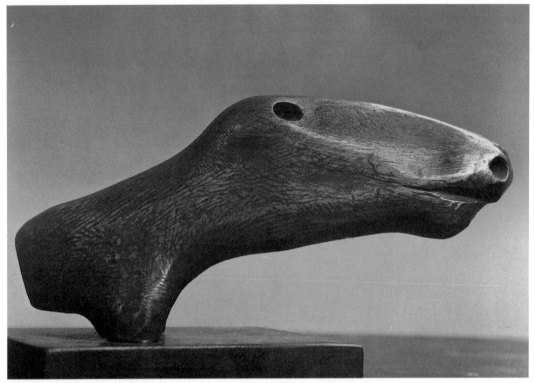
馬首　1980年　青銅　長20.3cm

脈下方的一個小村莊。艾爾提希摩（Altissimo）是個迷人而讓我
興奮的地方，米開朗基羅在那兒開採了兩年的大理石。昂侯
（Henraux）公司擁有此座採石場，從事國際性的的石材買賣。巴
黎的聯合國教科文組織建築牆壁採用的石灰滑石就是跟這家公司
採購的，當我決定使用石頭而非青銅進行雕塑時，我想，就採用
相同的石材吧。

　　由於這座石雕體積相當大，將岩塊運回英國所費不貲，因
此，山不靠近我，我靠近山。我斷斷續續在義大利待了將進一年
的時間，每回大約停留一個月的時間製作雕塑。那時瑪利還小，
我不願離開艾蓮娜和瑪利太久，於是工作三、四個星期就回家待
上一個月，然後再回義大利工作。回英國時，我留下手繪的石雕
草稿給昂侯公司的兩名石匠。

　　初遇艾蓮娜是我在皇家藝術學院的時候，她是那裏的學生。

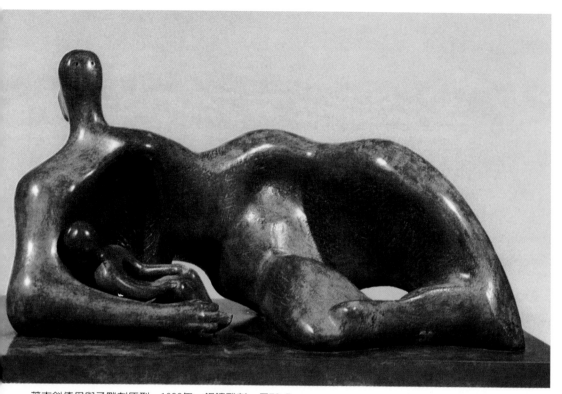

著衣斜倚母與子雕刻原型　1982年　銅鑄雕刻　長78.5 cm

我在公共食堂裡偶然瞧見她，平常我們都在那兒吃九便士一餐的午餐。學校舞會時遇見她，那時不知道她已經有男朋友，還當著她未婚夫萊斯利的面約她晚間外出，完全無視於他的存在。之後，我走路送她回金辛頓車站，可憐的萊斯利一路跟著我們，我和艾蓮娜走在人行道上，萊斯利則在街邊排水溝中蹣跚而行。

　　艾蓮娜總能給我最寶貴的靈感和建設性的批評。當然，我是因為娶了個畫家而有所不同，我們可說是同行，因此她了解我所面對的問題。我做的東西她喜歡，她就會告訴我，我也就會留意。她讓我不好高騖遠，但也使我無後顧之憂。兩人同心、共同參與、興趣相同，她甚至還與我一起搬運石頭。

　　宗教藝術曾經是偉大藝術創作的靈感來源，教會一度是最大的資金提供者，吸引了所有的藝術天才為他們服務，或許在英國不是這樣，但是在義大利確實如此。英國教堂的石雕藝術，有些

很不錯，但都是當地石匠所為。他們從孩童時期就進入此行業，做十三、四年的學徒，學習當時流行的風格和技巧，只是模仿，沒有創意或變革。若有規則和標準，不具原創觀念也可以雕刻；不過，某些哥德式建築中的雕刻和肖像頗具創意，風格較自由。

創作〈聖母與聖子〉時，我投注了很大的時間與精力去思考。就某方面來說它和我過去的作品〈母與子〉不同，當然，相似之處也不少，都是一個大形體保護一個小形體。我很早就對母與子這個主題很感興趣，它是人類有史以來最普遍的主題，新石器時代的若干雕刻就以此為題材。我發現，畫草稿時，我幾乎不會把圖弄亂或髒污掉（後來從事〈斜倚的人體〉這個主題時亦如此）。但是，創作〈聖母與聖子〉就不同了，它有宗教上的元素，在增強宗教信仰。我不希望一般人覺得可怕或不妥，試著將其與公認的信仰相調和。我很擔心，也傷透腦筋。問題之一是，嬰孩不是普通的嬰孩，他得看起來很聰明。而聖母的臉有一種孤高的神祕氣息。我不確定人們對宗教藝術的看法如何，如果你相信生命是美好的，值得活下去，那就是宗教。那是一種對生命的信仰。

〈王與后〉必須氣派堂堂，散發出一股沉著的平衡。它們成為正在形成的〈王與后〉。我覺得奇怪，不明所以如何完成了它們，並且明白自己無法再複製。它真是好的雕塑。〈王與后〉是個大題材，我在創作時想起曾在大英博物館看過多次的埃及雕刻，是一位官員和妻子的坐像。雕刻師在雕此坐像時，提高了這對夫妻的地位，讓他們看起來很有尊嚴而信心十足，刻意使他們看起來有超過普通生活的高尚莊嚴。我試著將此種感覺放入我的作品裡。（圖見87頁）

東尼・凱斯威克（Tony Keswick）看過我的作品，他喜歡，於是我前往他在蘇格蘭的業地，那兒真是置放雕塑最完美的所在，光線變幻莫測，蕭瑟的景觀讓人印象深刻。初訪格蘭基爾（Glenkiln），經驗嚇人；我一看見它就很難忘，並且激發我創作的靈感。東尼喜歡〈王與后〉自蘇格蘭望向英格蘭的想法。若能選擇，我寧願將作品安置在自然景觀當中，而不是人工築造的建

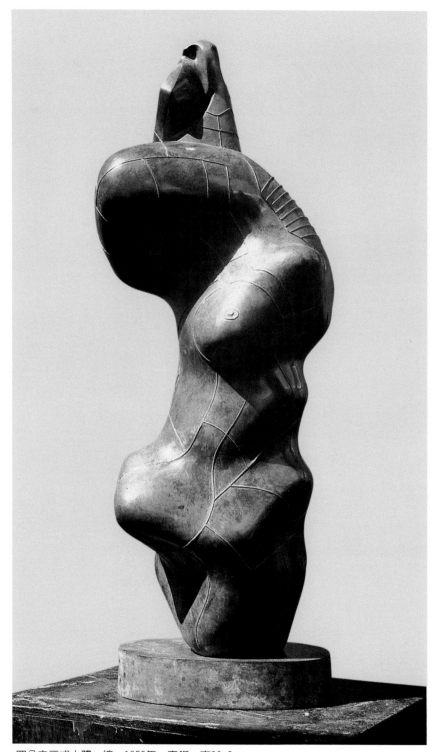

四分之三式人體：線 1980年 青銅 高83.8cm

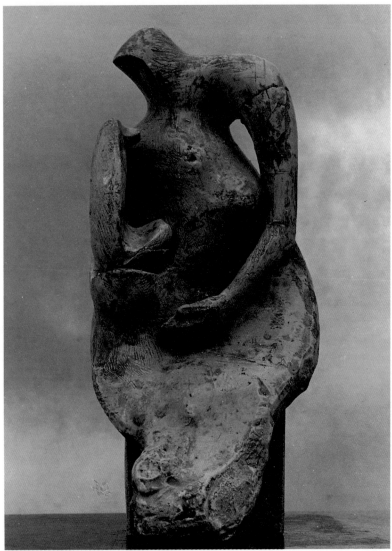

母與子：方座　1981年　石膏　高17.7cm

築。開放空間矮化了一切，因為在天空的襯托之下，無垠的大地
深不可測。

　　〈王與后〉很不尋常，就像我的許多雕塑，我無法解釋它究
竟是怎麼回事。只要有了一個雕塑的想法，我就會著手進行，而
這件雕塑則是從玩一個小件的蠟模開始。正好在我想要自己成立
一個翻銅鑄造廠的時候。我決定取消第一個步驟，也就是石膏模

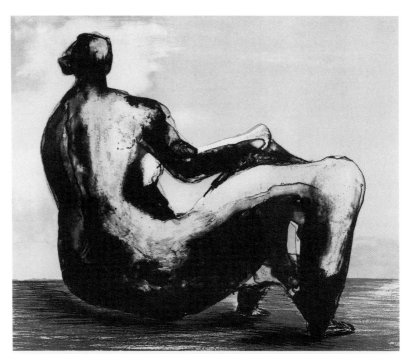

斜倚的女子一
版本50+15　1980〜81年
九色石版　52.4×59cm

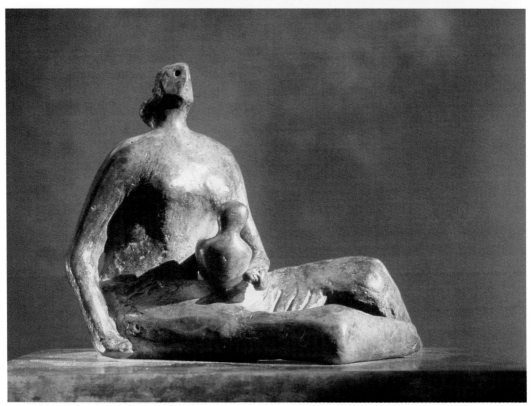

母與子半坐像　1981年　青銅　高19.7cm

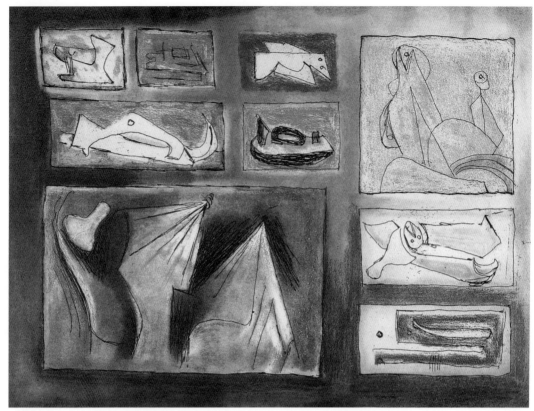

雕塑草稿二　1980年　八色蝕刻　25×24cm

型，直接用蠟鑄模。在處理蠟的時候，剛開始，它像一個有角的，蓄著鬍鬚的牧羊神。後來，皇冠出現了，我立即認定那是國王的頭。接下來，我給它做了一個身體。蠟硬了之後，幾乎堅固得有如金屬。打鐵趁熱，我將軀幹修飾得較為優雅以符合它的貴族身分。之後，我又做了第二個人體，完成了王與后。這時才明白，我之所以會如此聯想，是因為說故事給瑪利聽。女兒那時六歲，她每天晚上聽的大多是國王、皇后和公主的故事。

　　因為不了解，所以大眾接受藝術新趨勢的速度緩慢。到某個年紀，他們不會再想求進步。你若自認對某些事物了然於心，就不會去學習了解更多的東西。素描、雕塑、繪畫就更不可能了。你停止學習。雕塑家也有他們的問題，可能不是技術上的問題，而是個人的困擾，想理解過去不曾想到的人性中的某個部分。

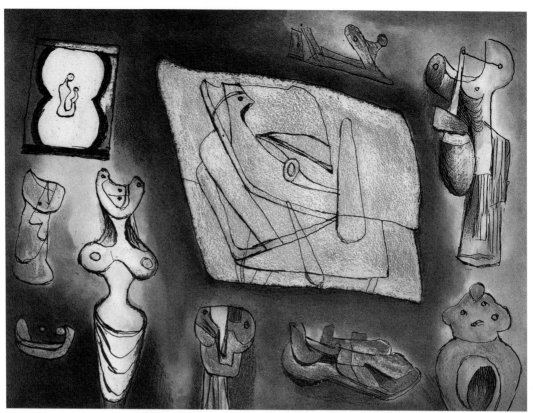

雕塑草稿七　1980年　六色蝕刻　35×34cm

　　好的藝術，需要觀賞者用心。我們不可認為，觀者無須思考，作品本身就能表達殆盡。時間和理解，可以讓你更能樂在其中。來得容易的東西，你不一定感激；同樣的道理，藝術本來就該有點神祕，一下子被人看清，反而沒什麼意思。

　　我創作，不是因為有一個計畫或有一個理念想要表達。工作時，我會隨時改變正在雕塑的部分，不是因為思考邏輯的緣故，而是不喜歡其所呈現的形態。完成後，我能解釋或找出理由說明，但是，那是事後諸葛亮，而且那樣的說明也未必釐清了我當時的想法。

　　人們對自己不了解的東西不會印象深刻，自然也不允許自己小看自己。只有愚蠢的人，才會因晦澀難懂而大受感動。

　　矗立在上議院外的〈刃狀體〉，常成為政治人物受訪時的背

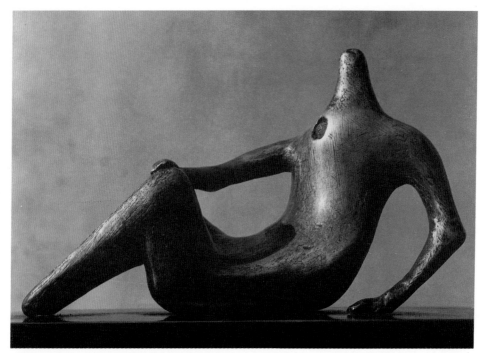

斜倚的人體　1981年　青銅　長18.1cm

斜倚的女子三　1980～81年　九色石版　版本50+15　47×61.9cm

景。許多人經過那兒，經過時視而不見。我們經常和樹擦身而過，但是要你畫一棵樹時，你對樹的了解有多少？

　　通常，我在做雕塑之前會畫草稿，然後根據草稿做一個小型雕塑。草圖是發展想法的一個快速途徑，它比立體雕塑快多了。畫出一個立像只要兩分鐘，用手捏塑起碼費時一、兩個鐘頭。一個小雕刻也要一星期的時間。如果我的創作只是雕刻，我會把想法拋到一旁，先打草稿，免得互相妨礙。對草圖滿意了，就做成小雕塑模型，放在手中從各個角度觀察，之後再決定要不要放大尺寸，並加以修改，平衡比例。這些做法都很實際，你不會多想，你只是要讓它看起來更順眼。或許日後，我會把它做成木雕或石雕，或是翻成青銅。

　　在製作翻銅石膏時，我就把它當作是青銅，因為光影變化在白色的石膏上與青銅不一樣，會使得形體較柔和，沒那麼有力，甚至沒有重量。最初，將石膏翻成青銅之後我會大吃一驚；但是經過四十年的經驗以後，我已經可以預期它會變成什麼樣子。青

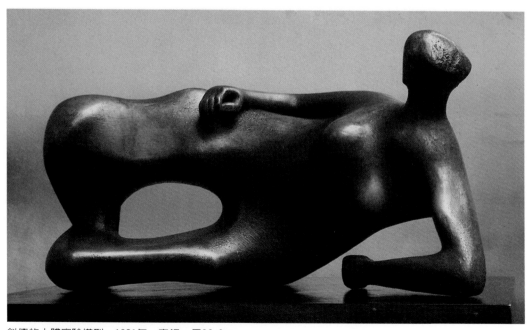

斜倚的人體實驗模型　1981年　青銅　長86.3cm

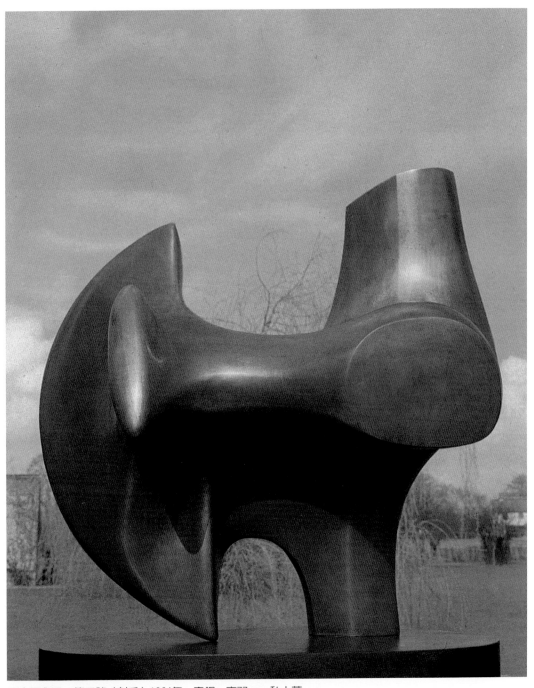

三次元作品　第二號（射手）1964年　青銅　高77cm　私人藏

銅較具張力和分量。與青銅的結實有力比較起來，石膏給人的感覺不很真實。如果我對石膏所呈現的樣子不是那麼的確定，我就會把石膏漆成像青銅的樣子。因為，翻模後就無法作大的變動了。

〈男人〉，獨自坐在我的花園裡，它最初是泰德美術館藏〈家族群像〉裡的一個細部圖。後來，在經過數次修改之後，我將它實驗性的鑄以混凝土。我發現這種材質很不討人喜歡，於是將其偽裝成看起來很像青銅的樣子。本地附近的一些吉普賽人以為它是青銅做的，有天晚上，他們將重一千五百斤的雕像推移到一百碼外的圍籬邊，不知為什麼，用鐵鎚擊破雕像，這才發現雕像不是金屬做的。所以我經常說，不要憑第一印象評斷雕塑。

有段時間我很喜歡製作青銅雕塑，而我的一位助手也對翻銅工作很有興趣，於是我在花園底端建了一個小規模的鑄造廠。因此而習得不少有關青銅的知識，並了解它的特性，對日後的創作助益很大。然而一年之後發現，花費太多時間在技術性的工作上，妨礙我自己創作想做的雕塑；另外，專業翻銅的人會比我更勝任這項工作，此後，我就把翻銅的任務交給別人，有必要時才去鑄造廠。

倫敦這兒的鑄造廠製作中型雕塑或實物大小的人像，大型雕塑就交給德國柏林的諾埃克（Noack）去處理。我喜歡翻銅回來的雕塑乾淨而明亮，像枚新鑄的一便士青銅幣。借助各種化學藥劑產生的銅綠，可以強化雕塑外觀。青銅是金屬，因此可以改變顏色，也可以拋打光澤。乾淨的空氣會使青銅變綠，鄉下教堂的雕像就如此。臨海地區富含鹽分的空氣，會使青銅變成深綠色。都市污染的空氣，會使青銅變黑。送交展覽的作品，經紀人通常會要求多翻幾件。出名後，我的雕塑愈做愈大，這促使我繼續創作。然而，凡事皆有限度，鑄模翻銅的件數，可以三十，可以一百，但是，數量一多就沒有價值了，也不稀奇。因此，我總是將翻模的數目控制在十件以下。

多年來我很高興有成千上百的人來過我的工作室，尤其是一車車來訪的學童。我不介意被打擾。事實上，我並不喜歡離群索

155

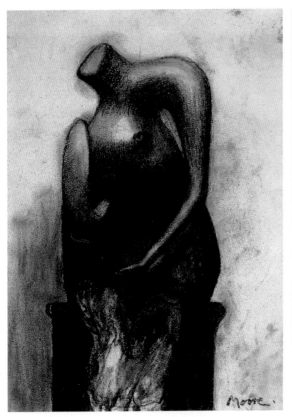

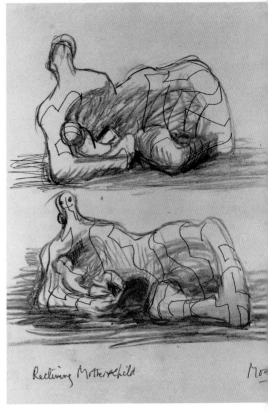

居。若有孩子來找你交談，你就該誠心以待，因為那表示他們有
意，所以值得尊重。有關我的創作，只要人們問，我都會認真的
回答。我可以理解他們為何想要知道，我雕塑的女人為什麼很
胖，以及他們的身上為什麼有洞孔。

　　我曾經用鐵絲網作支架，但是在修改時就遇上大麻煩了，而
放大雕塑模型成為大型雕塑必須有所修改。現在，我用聚苯乙烯
和石膏製作支架。

　　作持盾戰士的想法是在一九五二到五三年間醞釀的，由一枚
在海邊撿來的小鵝卵石發展形成。它使我想到自臀部截肢的殘
肢。達文西在其筆記裡提及，畫家能在牆壁青苔中看見戰爭景
象。我的戰士因而有了意義，一位受傷但依舊旁若無人禦敵的戰
士。

銅雕素描稿　1982年
炭筆、原子筆、粉筆、
膠彩　35.6×25.3cm
（左上圖）
雕塑素描稿：斜倚的母
與子　1982年　炭筆、
原子筆
30.7×23.4cm（右上圖）

圖見91頁

俗人常說，藝術是逃避現實的東西；也有人認為，藝術家是社會的產物，他們脫離不了日常生活。然而，藝術家和一般人沒有什麼不同，作家和藝術家只是想發抒他們對生命及生活的看法和態度，依個人的敏感度而有特殊與平凡之分。如果某人只是重複平凡人的想望，而且了無新意，那麼大眾的認可就沒有意義了。

　　文學批評和藝術批評不同，從事文學批評的人通常懂文學，自己也寫作；而藝評家則鮮少有創作經驗。藝術家不該受制於藝評家。但與自己熟的朋友就不一樣了。例如，選展出作品時，我會徵詢艾蓮娜或赫伯特・里德和肯尼斯・克拉克的意見。我絕對不會問任何人有關創作方面的看法。畫家在為自己的畫作裝框時或許會徵詢裝表師傅的意見，不會問他該怎麼畫。我並不是說藝術家不要聽別人的意見，只是不必太在意它。

　　作為一位雕塑家，我一生都在探索形式（form）與形狀（shape），反應在生命、人體及過去的雕塑裡。此種探索非短時間可企及，對雕塑家而言，是永無止境的發現。

　　愈深入了解某事，你的野心也就愈大。二十七、八歲時，我不會想要雕塑超過實體大小的東西，這牽涉到現實問題：沒有工作室、沒有能力掌握、無法進口石材、無法負擔花費……凡此種種皆受到環境的限制。

　　頭部是人體雕塑最重要的部分，它決定了其他部分的比例，況且不說它在頸子上的容貌、姿態具有舉足輕重的地位。米開朗基羅雕刻的臉是整個作品中最沒有特色的部分，他不是肖像畫家。我覺得，個人特徵在雕塑中並不頂重要，比例和頭的位置卻會影響全局。

　　我對色彩不是那麼的獨到。雕塑家若是色盲亦無妨。其實，說不定這樣更好，更能專心於形式和光影的變化，而不受色彩的干擾。

　　我嘗試讓雕塑有生命力。取之自然的創作，定會違反對稱原則。大自然有時會呈現對稱的樣貌，但決不永遠如此。例如，人臉就不是對稱的，左半部和右半部一定不同。所有的生命皆有其

海邊的母與子　1982年　炭筆、粉蠟筆、水彩、粉筆、膠彩　17.8×26.7cm

特徵，我希望我已經能將之訴諸於我的創作。它不只是一些沒有
生命的線條，所幸，生命是無法解釋清楚的。

　　倫敦工作室被炸燬後，遷居馬奇・海德罕鎮的霍格蘭斯農
莊，我們租下一半的農莊。戰爭期間地主不在，他的妻子和兒女
住在另一半的農莊。大約一個多月後，妻子決定離開農莊去和母
親同住，於是有意將霍格蘭斯賣給我們。那時我正好有一筆收
入，Gordon Onslow-Ford以三百英鎊買下我一九三九年創作的榆

木雕刻〈斜倚的人體〉（現存底特律藝術學院）。這正好是房子的訂金，於是我們買下霍格蘭斯，此後便定居該地。

戰爭期間，我每週至倫敦兩天，於夜間到地鐵站素描至該處躲避空襲的人們。我畫了一整冊的素描。在地鐵躲轟炸的人，佈滿了月台和空無一物的地下鐵通道，剛挖鑿的通道是用來修築新路線的。我無法當場素描那時的景象，感覺像在船艙中畫船上的奴隸。我繪下草圖，記下腿部的位置，之後再憑記憶完成。

我從未見過這麼多斜倚的人體，甚至，地下鐵通道很像我的雕塑中的孔洞。在陰森的張力中，我注意到，一群群形聚在一起的陌生人，彼此是那麼的親密，睡著的孩子距離疾使而過的火車僅數呎之遙。

一九四一年初，有關當局開始提供鋪位、茶水亭，並設置公廁。後來，無論是我或是在地下鐵避難的人們，不再像最初的幾個月那樣戲劇性和彎扭了。有一天我向里德提及此事時，他建議，以我的出身背景，採礦會是個好題材。我在礦坑待了兩週繪的草圖，足足讓我畫了三個月的素描。之後，我告訴肯尼斯‧克拉克我不想再接委任案，因為我又開始為雕塑畫素描了。一九四二年末，我在紐約柯特‧瓦倫汀的藝廊展出五十張新完成的素描，其中沒有防空壕素描及礦工素描。

觀看的時候我無法畫畫，我只是讓眼睛接收眼前的事物。我全記在腦海裡，一向如此。過了幾天之後才畫出來，不是複製，而是憑想像力產生。一幅畫或許和許多經驗有關。然後試著帶出三度空間的實體，借用光影效果表現出形狀。我或許會利用當時畫的草圖、筆記，甚至照片，但是大部分還是來自我記憶中的經驗，也就是我之所見及感受。

你喜歡的工作會讓你感覺愉快，若是再擅長，那就更幸福了。藝術家的創作素材來自其所見所為，因此，我至今依舊每天讓眼睛充電。我每天都會坐車外出，去看大自然、鄉間、樹、天空，讓自己煥然一新。我繪的素描，表達了我對大自然的喜愛。

即使八十七歲如我，每天下午出門兜兜風，也能一新我的視野。

眼睛之於藝術家，正如耳朵之於音樂家。日常所見所聞不會總是相同。記憶很寶貴，但仍需更新。我非常享受我的午後兜風之旅，即使走一樣的路線，眼中景物猶新，因為光線總是不同。

所有的藝術創作都不會只受單一因素影響，藝術家終其一生的發展和經驗隨時影響其創作。而且，能展現自己創作風格的藝術家，才是真正的藝術家。然後，創作除了理念和技能之外，還希望作品中有一種附加的生命力。這種附加的生命力，發自藝術家本身。

完成一件雕塑，發抒了我的想法、情緒與感情之後，我才能審視它，解釋我創作這件作品的原由。但是，那也無法完全正確。誰能告訴我，昨天的經驗，或十年前的經驗，或出生時的經驗，是否影響你的創作？我不能。

我不記得是有人要我畫綿羊，或只是我自己想畫。工作室周圍全是綿羊，我開始認真觀察牠們。之前，我以為，一隻羊就是羊毛、四條腿及一個動物的形狀。後來，仔細觀察後，才發現，有些瘦而姿態優雅，有些胖而懶，個性各不相同。於是，我將之畫入速寫簿中，並持續畫下去。我喜歡畫牠們。羊給人的感覺不像馬、貓或狗。羊群常來我的工作室附近，離工作室九或十呎，那種非常接近的感覺就像共處一室。進行素描時，我走入田野，觀察在大自然中的羊群，為牠們寫生。我開始能認出牠們了，我知道這隻我畫過，而那隻還沒有。我估計，田野裡整整有五十隻羊，或者更多。

不要因為我所有的雕塑都對同樣的主題感到興趣，如母與子、斜倚的人體、坐像等，就說我沉迷於這些主題，而是我尚未對它們感覺厭倦。如果我可以再活一百年，我仍然將會以雕塑這些題材感到心滿意足。我總能從人體中發現新的想法和點子，我樂此不疲，因為，它取之不盡用之不絕。

禿樹　1982年　蠟筆、炭筆、水彩、原子筆　23.5×19.5cm

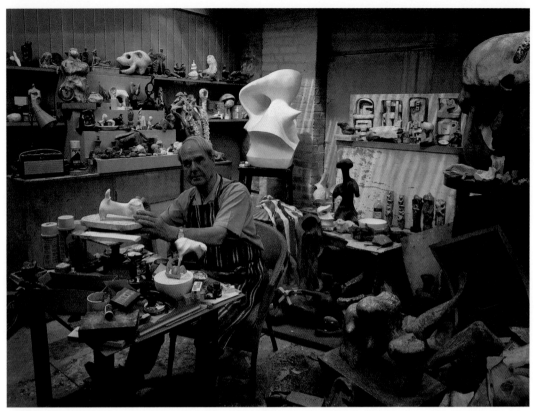

摩爾在工作室一景

亨利・摩爾訪問記

　　本文是巴黎世界晚報藝術記者傑克・迷雪訪問英國雕刻家亨利・摩爾的節錄譯文，巴黎的橘園國家畫廊一九七七年八月舉辦摩爾的回顧展，本文中摩爾解釋他雕刻創作的經歷。

　　亨利・摩爾：小時候我向家人說我想當雕刻家，大家都非常驚奇。因為英國國內從薩克遜（Saxons）時代以來便不再有大雕刻家出現。我的夢想就像一個生長在阿拉斯加的少女想成為瑪哥・芳婷（Margot Fonteyn，英國名古典舞星）一樣。

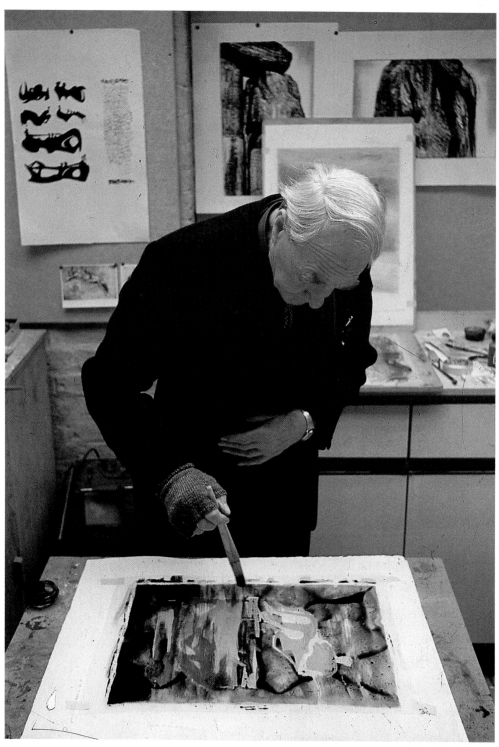

亨利‧摩爾作水彩畫的情景

傑克・迷雪：您想當雕刻家的念頭是怎麼來的？

摩：是翻看一本少年百科全書時見到義大利雕刻家米開朗基羅的雕刻作品圖片。後來在英國皇家藝術學院求學時，很少學生選修雕刻，非常大間的教室只有我利用它。聽說目前同樣一間教室有七十位學生選修雕刻，可見藝術世界與以前非常不同……。

迷：那時候您工作的工具是什麼？

摩：是素描。臨畫模特兒，每天如此，從不鬆懈。觀察人體，素描人體，以便多了解它。素描可說是我藝術啓蒙的發軔，也是我雕刻創作的一部分，它是雕刻的最初工作，我先在雕刻的對象上做上百次素描，然後選出其中一張作爲雕刻的藍圖。藍圖上的素描線條非常近似雕刻作品的空間外型。

另外一間影響我很大的「學校」是大英博物館，在那兒我見到一個新世界，全球原始雕刻的世界——亞洲的、非洲黑人的、北美阿拉斯加的，和古墨西哥的……。我在那兒學習到不少東西，不過在這些來自不同文化的藝術品上，我發現一個共同的原則，即是人性。

迷：在這次巴黎的回顧展佈置裡，您特別顯出從這些原始藝術所受到的影響，而回到雕刻的原始特性上。在求學時代您臨摹了不少模特兒，但在您早期的作品裡卻沒有大自然的臨摹。

摩：我認爲重要的在於「表達」。即使那些給我印象深刻的原始雕刻也不是臨摹具象物體，而是表達恐怖、不安或理想等等……。

迷：您不是第一位質問原始藝術的人，立體派畫家在您之前已發現黑人藝術？

摩：那是歷史事實。就個人而言，我最早興趣於古墨西哥的雕刻。我第一次旅居巴黎時，我發覺當時有名的畫家們都到過巴黎的「人類美術館」。我也去那兒。如果您到那兒參觀，您可以指出某某東西影響某某藝術家，比如一座非洲達荷美小人雕，一個長腳站立的男人，一個平面的人像……是畢卡索雕刻的典型，畢卡索曾得另一位西班牙當代雕刻家洪哲拉斯（Gonzalez）的幫忙，也促使洪哲拉斯啓用這種雕刻技術，這種技術成爲當代雕刻

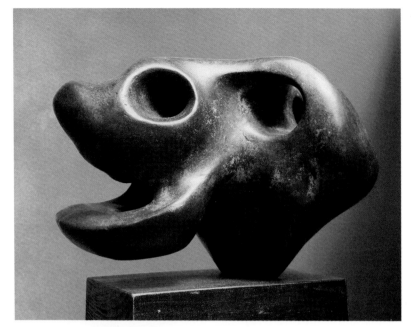

獸首　1951年　青銅　長30.5cm

藝術的一部分。

　　迷：當代雕刻藝術的重心是布朗庫西（Brancusi）？

　　摩：的確如此，不過他不是獨一無二的。還有畢卡索、莫迪利亞尼、德朗等發掘非洲雕刻。布朗庫西的畫室我曾去過，他的作品總是像準備參展的樣子。布朗庫西批評羅丹（Rodin）的雕刻是炸「牛排」，意思是說他的雕刻是最好。布朗庫西也批評畢卡索的雕刻說是：「瀉痢」，意思是說畢卡索的雕刻作品數量太多。當然，布朗庫西的雕刻數目比羅丹、比畢卡索要少。

　　迷：也比您少？

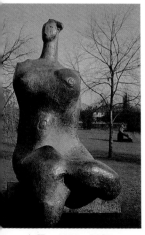

女子　1957～58年
青銅　高152.4cm

　　摩：是的，不過他給雕刻帶來一些新的東西，他促使大家注意外型的眞理，尤其是赤裸的外型。從布朗庫西以來，當人們看到一個蛋時，會說：「這個蛋眞美！」而未先想是否這個蛋是雞生出來的，這是布朗庫西帶來的影響。由於布朗庫西，我們了解雕刻的精華是在於外型。我相信他的純粹型研究是受到古希臘愛琴群島雕刻的影響，在巴黎羅浮宮可見到這些雕刻，非常純粹、

簡單和美麗的蛋型。

迷：您自己是否受到布朗庫西的影響？

摩：在早期的雕刻作品裡有一點，但是我不能老呆在那個時期，那是初期，雕刻外型極其封閉，並且簡化到最精華的部分。

迷：隨後您的雕刻有穿洞，外型不再封閉？

摩：可能我把雕刻穿洞，使它與布朗庫西反道而行，並遠離他的雕刻。把雕刻穿孔可使光線通過，使您知道外型有另一面存在，這是非常令人興奮之事。同時，這個「真空」也有它的外型，比如包圍一隻手腕的真空可以表達手腕的姿

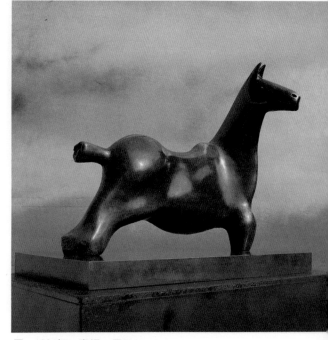

馬　1984年　青銅　長68cm

態。也是從這種雕刻法我才解空間和外型是一回事。如果您不了解外型，您也不可能了解空間，反之亦然。

迷：從前您的雕刻是用石頭、木頭，現在則是用鑄銅……。

摩：我的技術改變了，從前我直接在石頭和木頭上刻，每種材料有它使您夢想的特定品質。每個雕刻的觀念需要某種材料。我一直喜歡直接在雕刻材料上用刀。羅丹是用鑄，米開朗基羅是用鑿子。前者給雕刻材料加重量，後者從雕刻材料減重量。我天生是打石頭的好手，現在我是用手掌鑄雕刻的外型。

迷：大家都認為自從您經歷過英國南部索爾茲伯里巨石陣（Stonehenge）地方的巨石（Dolmen，由幾個垂直大石立起的大石陣，歐洲石器時代古蹟之一）後，您的雕刻品尺寸完全改變。在視覺上更絕對，在尺寸上更龐大。你與原始藝術接觸是否會改變雕刻路線？

摩：我在倫敦求學時代，就常去巨石陣。在一個有月光的晚上，我受到這個石器時代雕刻地方的印象極深。月光簡化雕刻外

型，同時這種簡化放大了外型，也放大了外型的龐大性。我相信原始雕刻的產生是因為人們與這些在大自然中的大石塊接觸，和這種大自然面對面的第一印象。

　　從我少年以來，我的腦一直存著Idle-Rock地方的大石塊景觀。這個大石塊不知來自何處，我們只知道它擺在那兒，村落圍繞著它。這個景觀五十年後給我雕刻不少靈感。

　　迷：依您的看法，什麼是一個好雕刻、大雕刻？

　　摩：其實我也喜歡小型雕刻。如果雕刻與人體尺寸相近，則失去它有趣的比例。一座六公尺的雕刻在一個人之前而變得很大，至於小型雕刻則感覺恰好相反。

　　迷：把雕刻放大時是否會失去一些雕刻的性質？

　　摩：正好相反：即使是小型雕刻，也不能忘記空間的視覺。雕刻家和建築師都可以用一小型模型來表達真正大型的雕刻和建築物。所以，雕刻作品上的一個小孔也能算是有趣的造形因素。一個人頭能穿過的大洞則是另一回事，您說是嗎？尺寸觀念是雕刻學上的一大因素。把一模型放大，我就不得不考慮它的新環境，這就是我在製作紐約林肯中心一座水面上裸體雕刻作品上所碰到的問題，我把人體的頸拉長些，使得睡著的人體雕刻有真正平睡的感覺。這也是我正在為美國達拉斯市的「市中心」（City Center）所雕製的一座巨型雕刻所碰到的問題。目前我的雕刻都是採用由小放大的處理法，我先用小型雕刻在手掌中成型。因為在手中，可以將作品作各種角度的觀察。一旦我認為手掌的作品滿意，我就把它放大四倍，這個四倍大的作品才是我的藍圖，然後再放大到十五倍，或更大的巨型雕刻。

　　迷：您認為作品的巨大性很重要嗎？

　　摩：我所喜歡的古代藝術家們在作品的巨大性上他們都有一些很好的品質，如米開朗基羅、法蘭西斯卡、魯本斯、朗布蓋特、羅丹等。

　　迷：您對一件雕刻品的成功或失敗的標準是如何？

　　摩：我實在不知道。其實作品的好壞有時靠運氣，有的作品我覺得成功，有些作品則失敗。有時那些我覺得失敗和令我不滿

意的作品，在過一些時間後會給我非常好的感覺。這種「最早能令您著迷的也許是後來給您失望」的經驗，我在雕刻創作上常有。我很希望能像Flaudert一樣，幾個星期的時間只光滑幾個雕刻面，這樣子大部分的時間您就不會滿足。

迷：我們都覺得您的雕刻內涵是來自您生命的歷程，您與原始藝術的來往，與巨石陣的認識，您父親工作的煤礦坑，第二次世界大戰倫敦大轟炸的地下火車道，您曾在地下火車道裡素描這些難民……。

摩：我想對您說一件我最近才了解的一件事。不久之前，我的朋友肯尼斯‧克拉克向找說：「亨利，我覺得您雕刻上最成功的部分是在背上。」這是真的一回事，因為我不得不在這方面雕得好。（他微微的笑一下）您知道嗎，我是約克郡煤礦工作家庭裡的第七個孩子，當我八或九歲時，我的母親已達五十歲左右。她患風濕，常用油摩擦隻膝以減輕痛苦，她的背也常酸痛。我的母親叫我「亨利，乖兒」，我替母親背上擦油減痛，每星期兩三次，如此繼續一兩年的時光。這就是我為什麼能把人體的背刻得很好的原因……（他繼續的微笑著）。總而言之，這是我成為雕刻工作者的理由之一。

迷：這個往事是在您發現米開朗基羅的雕刻作品之先？

摩：看少年百科全書裡米開朗基羅的作品是比較遲的事。

迷：您的雕刻意味著什麼？

摩：我實在不知道。也許是對生命、對事物、對人體的反應，一種與大自然的關係。

迷：在這方面您是否有一清楚的概念？

摩：完全沒有，我也不去追求它。關於這一點我最近才了解：一位名叫艾雷克‧紐門的年輕作家寫了一本有關我的《亨利‧摩爾的原型世界》書，我看完其中的第一章之後，我自言自語的說：我不再讀下去……。他要說一些有關我雕刻的東西，我不得不去證實他說的對或不對。如果他說一些我不喜歡之事，我還得去工作以證實他說的錯了，倒不如把那本書放在一邊，忘記它。我實在不必因此而庸人自擾。（何玉郎譯）

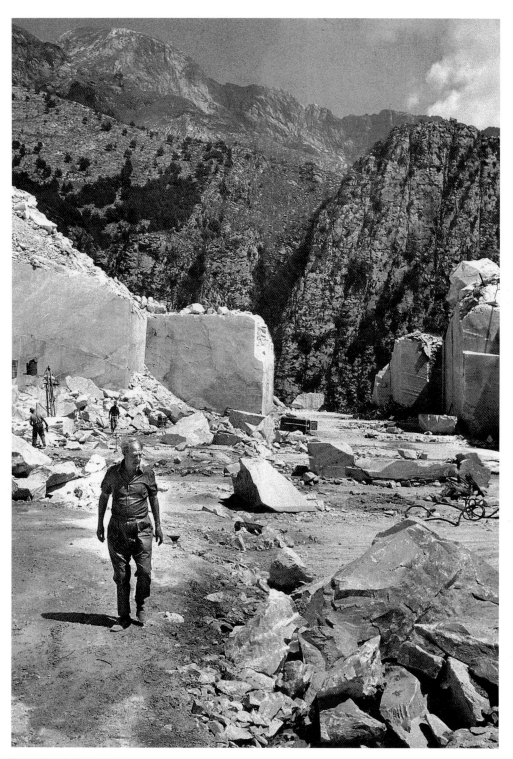

摩爾在艾爾提希摩採石場

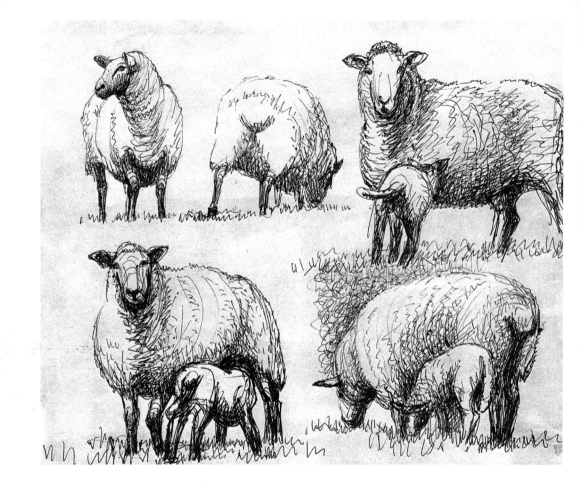

我怎樣創作綿羊素描
——亨利‧摩爾自述

　　我不是個純粹的抽象藝術，而且我也從來就沒有想過要當個抽象藝術家。我有三、四個永恆的主題，我所有創作的主要成分是人體。我的雕像必需有頭有腳。它可能對有些人來說是抽象的，但是我知道那裡是頭，那裡是手臂，那個部分是一個小孩。

動物也具有一些人體的特質。牠們同樣有頭，有身體和腳，甚至樹木都會使我想到人體。所有的藝術家都有一些比較吸引他們的主題，而綿羊則成了我熱衷的主題之一。

從我有記憶開始，素描便一直是我最感興趣的活動。我記得在我上小學的時候，素描課是在星期五下午的最後半個小時，也就是老師已經累了，高興著馬上就可下課去度週末的時候。我喜歡這堂課，不是因為它是一週的結束，而是因為它是素描課。後來，在我知道我想要當一個雕刻家的時候，我才了解到所有我過去敬仰的雕刻家，像米開朗基羅、貝尼尼及羅丹都是偉大的繪圖者。素描本身是學習的一部分：學習用眼睛看得更深刻。鼓勵大家畫素描，並不是要使每個人都變成藝術家，就像教文法並不是

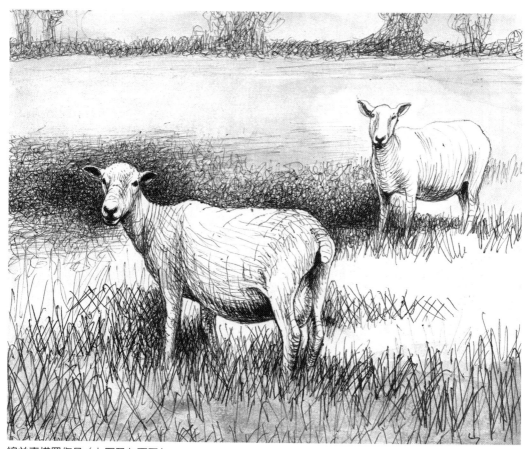

綿羊素描冊作品（上圖及左頁圖）

171

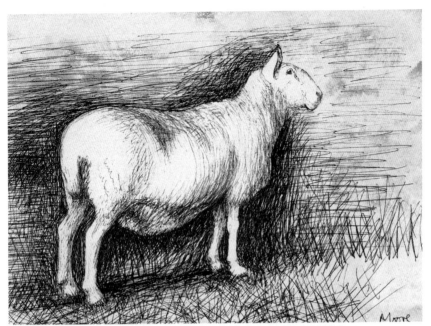

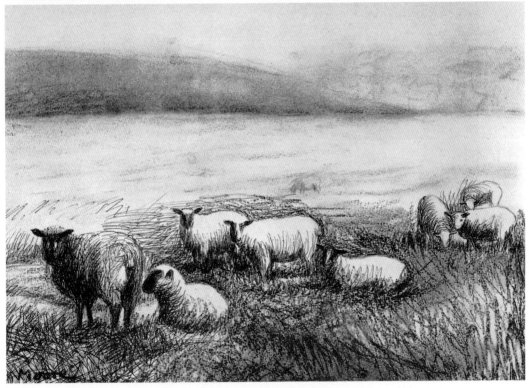

羊　1981年　原子筆、蠟筆、淡水彩、粉筆　23.5×32.2cm（上圖）
田野上的九隻羊　1981年　炭筆、鉛筆、原子筆、蠟筆　25.4×35.5cm
吃草的羊群（一號）　1981年　原子筆、炭筆、蠟筆、淡水彩　35.5×25.4cm（右頁圖）

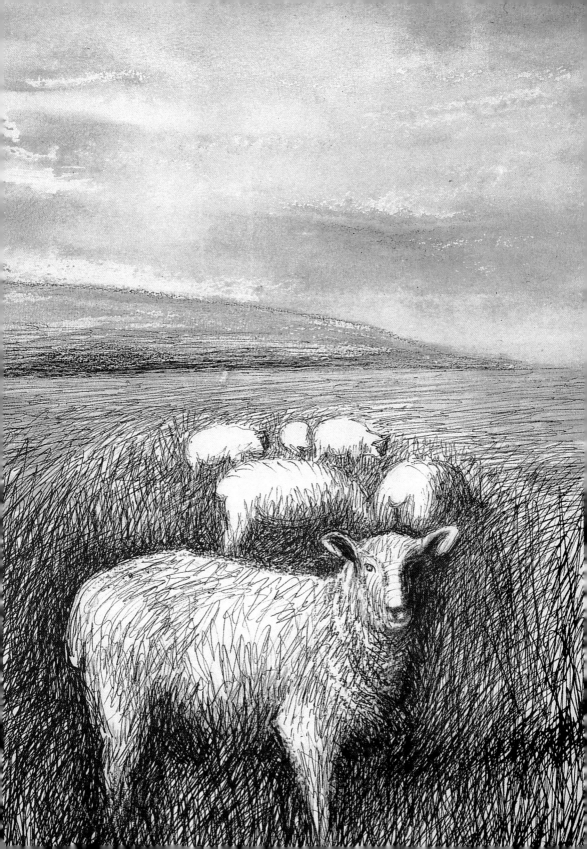

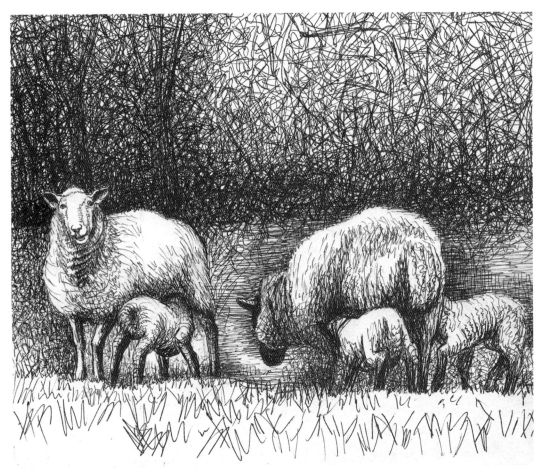

綿羊素描冊作品（上圖及右頁圖）

要大家都變成莎士比亞一樣。假使你要求每個男人都去畫他的妻子，你可能會引起幾椿離婚事件，但那個丈夫才會開始更仔細地去看清他的妻子，他才能對她有更多地了解。他可能畫得不好，但那並非重點所在。

　　我的綿羊素描，是在我的工作室裡準備一九七二年的佛羅倫斯大展時開始。包裝、搬運工人到處都是，吵得我無法從事創作，而退居到小工作室裡，它正面對著我允許當地的農夫放牧羊群的原野。我坐在這間小工作室裡製作石膏模型或雛型——我現在的工作方式和年輕雕刻師不同，現在我學會製作立體雛型雕刻，我可想像成任何我喜歡的尺寸，可拿在手上，從各角度去看

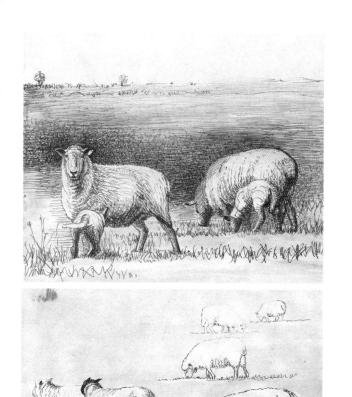

它。

　　我一直都很喜歡羊，我有一件叫做「羊」的大雕刻，因為我放在原野裡，羊群喜歡親近它，小羊也喜歡在它附近遊玩。羊群正符合我的雕刻作品所喜歡的那種大小的天然背景；一匹馬或一頭牛會減失不朽感。或許那羊群也屬於我童年時的約克郡景緻。如果那農夫不在我這兒放羊群的話，我也會因牠們所給予我的快樂，自己養一些的。

　　這些羊群常常漫步到我所工作的小工作室窗邊。牠們漸漸使我著迷，我開始畫牠們。一開始我把牠們看成不成形的、有著頭和四雙腳的羊毛球。然後我開始意識到那些羊毛底下的身體，它們以自己的方式移動著，而且每一隻羊都有其獨特的個性。如果我輕敲窗戶，那些羊會停下來，用那種好奇不自在的羊眼瞪著我看。牠們可以這樣地站上五分鐘。只要再敲一次窗便能使牠們的立姿更持久一些。第二次就無法維持那麼久的時間了。但整體來說，羊群也能和藝術學校裡有生命的模特兒一樣地擺姿勢。然後我開始加背景，

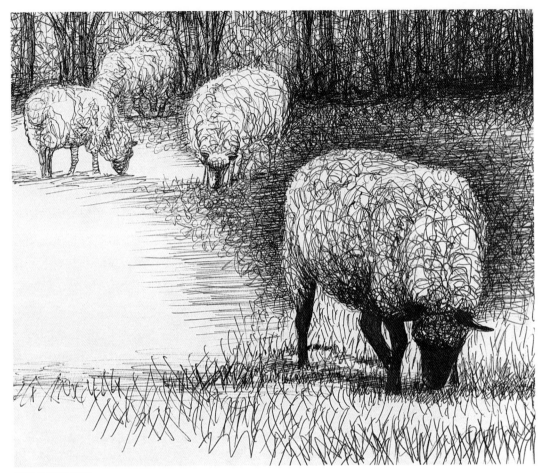

綿羊素描冊作品

試著去安排畫面。等到我對羊有了更多的了解後,有時我在晚上可以憑記憶繼續我的素描,或根據一張粗略的草圖,做更完美的素描表現。

　　赴義大利展覽的作品裝箱工作約花了三個星期的時間,所以前二、三十頁素描稿可能是那時完成的;但是我繼續畫下去,因為生小羊的季節開始了,橫在我面前的便是「母與子」的主題。這是我的創作中最喜愛的主題之一:大形體牽連著小形體,並保護著它,或者是小形體完全依附在大形體上。我試著表達小羊那種精力充沛、用力吸吮母乳的真實感。綿羊有些聖經意味。你在

聖經中不會對馬和牛有同樣的感覺；你卻知道羊和牧羊人。

我是用原子筆來為羊兒做素描的。使用原子筆和使用別種筆其實沒有什麼不同，重要的是你用力一點可以畫出較黑的線條。稍後在翻閱素描冊時，我可能希望再加強某些部分，這時我就用黑色粗筆。有些素描我使用灰色淡彩來製造柔和的距離感。像這樣地在幾頁素描中加顏色，可能是為了增加素描的效果，而非用來詮釋主題。

第廿七頁的大幅羊背面的素描，原來是要做為這本素描冊的終結的——就像一部查理·卓別林的影片，以他轉身離去做結束一樣。但是我仍覺意猶未盡，所以我又繼續畫下去。而後，我在佛羅倫斯的展覽結束，我繼續留在義大利從事雕刻直到夏末，回來後才發覺那些羊都被剪毛了。牠們看起來孤零零的、赤裸裸的、瘦巴巴的惹人憐惜，但是剪毛露出了藏在羊毛底下的羊身。牠們被剪了毛，我就不那麼喜歡牠們了。牠們一定覺得悲慘極了；牠們看起來真的就是一副悲慘相。所以在為剪毛的牠們又畫了幾幅素描後，別的喜好吸引了我，這本素描冊便到此為止了。

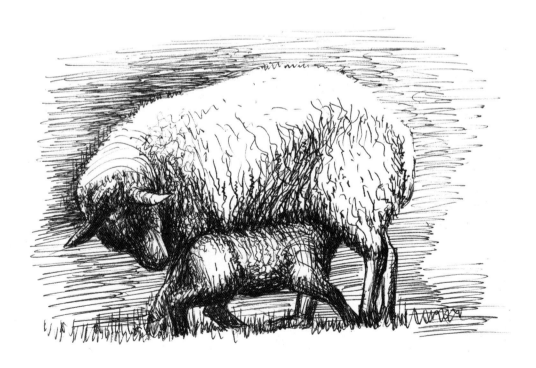

摩爾出生地　英格蘭東北部卡素福特鎮

亨利・摩爾年譜

Henry Moore

一八九八　七月三十日，亨利・史班瑟・摩爾誕生於英格蘭東北
　　　　　部一個產煤的小鎮卡素福特，在雷蒙和瑪利的八名子
　　　　　女中排行第七。一九〇〇年佛洛伊德出版《夢的解
　　　　　析》。

一九〇二　四歲。入當地聖殿街的小學就讀。一九〇三年萊特兄
　　　　　弟首度飛行。一九〇五年愛因斯坦出版《相對論》。一
　　　　　九〇六年塞尚逝世。

一九〇九　十一歲。大約此時，在主日學中聽人講起雕刻家米開
　　　　　朗基羅，之後決定要做雕刻家。

一九一〇　十二歲。獲得獎學金，就讀卡素福特中學。學校參觀
　　　　　麥斯利教堂，注意到中世紀石雕。

一九一一　十三歲。修習艾麗斯・戈斯迪老師的繪畫與陶藝課

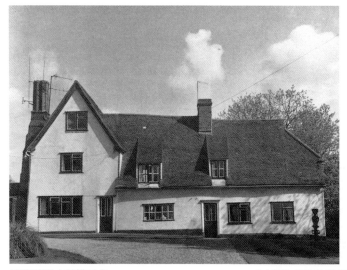

霍格蘭斯木結構房舍　　　　　　　　（右圖）摩爾出生地：卡素福特圓山道三十號（現已拆毀）

程。開始閱讀報導歐陸藝術的《工作室》（The Studio）藝術雜誌。

一九一三　十五歲。妹妹艾爾希去世。

一九一四　十六歲。一次世界大戰爆發。年輕的英國雕塑家亨利‧高迪亞‧布熱斯卡出版散文集《漩渦》（Vortex）。杜象（Marcel Duchamp）展出作品〈瓶架雕塑〉。

一九一五　十七歲。獲得委託證書，離開學校，成爲實習教師。高迪亞‧布熱斯卡陣亡。雅格‧葉普斯坦在倫敦的聯展中展出〈鑽孔機〉。

一九一六　十八歲。任教於卡素福特的小學──母校。

一九一七　十九歲。加入文官步槍隊，遊倫敦。首次參觀大英博物館。至法國，經歷壕溝戰。在貢伯黑戰役中遭毒氣襲擊，因芥氣中毒，送返英國療養。羅丹去世。美國參戰。俄國大革命。

一九一八　二十歲。在威爾斯的卡迪夫住院療養，復原後，至色雷從事體能訓練課程指導員。升任準下士。志願歸隊服役，但抵達法國後戰事已經結束。

一九一九　二十一歲。在卡素福特重執教鞭。跟隨艾麗斯‧戈斯
　　　　迪習陶。包浩斯建築與設計學校在德國威瑪建校,由
　　　　建築師華特‧葛羅培斯(Walter Gropius)主其事。

一九二〇　二十二歲。以退伍軍人獎學金入立茲藝術學校就讀,
　　　　修習素描、歐洲雕刻史與建築。立茲設立雕塑科,摩
　　　　爾是第一位學生。俄國雕塑家伏拉迪米爾‧塔特林
　　　　(Vladimir Tatlin)展出作品〈第三國際紀念碑〉。

一九二一　二十三歲。偶然間閱讀了羅傑‧弗萊的文章《弗萊的
　　　　構想與設計》。獲獎學金,前往倫敦,進皇家藝術學院
　　　　深造。於月色中遊巨石文化遺跡。

一九二二　二十四歲。父親過世。喬埃斯出版《尤里西斯》。

一九二三　二十五歲。初訪巴黎。首次以專業藝術家的身分賣出
　　　　作品。

一九二四　二十六歲。在維多利亞與阿伯特博物館臨摹文藝復興
　　　　時期的一幅童真女頭像,直接刻在大理石上。獲畢業
　　　　文憑,以及到義大利的旅遊獎學金。

一九二五　二十七歲。接受旅遊獎學金至義大利,遊巴黎、杜
　　　　林、熱那亞、比薩、羅馬、翡冷翠、西那、阿西西、
　　　　帕多瓦、拉維那、威尼斯。電視在英國首播。

一九二六　二十八歲。在類推石頭和人體外形時,開始嘗試做變
　　　　形的速寫。於倫敦聖喬治藝廊聯展。弗瑞茲‧藍
　　　　(Fritz Lang)的「大都會」上映。

一九二七　二十九歲。倫敦畫廊聯展。莫內的〈睡蓮〉壁畫置於
　　　　橘園。柏格森(Henri Bergson)獲諾貝爾獎。林白
　　　　(Charles Lindbergh)飛越大西洋。

一九二八　三十歲。於倫敦沃倫藝廊舉行首次個展,這位礦工兒
　　　　子的才華立即引起一位藝評家的讚賞。認識艾蓮娜‧
　　　　拉迪斯基,艾蓮娜當時是皇家藝術學院的學生。著手
　　　　替倫敦地鐵總部製作浮雕〈西風〉。結識赫伯特‧里
　　　　德。安德烈‧布荷東出版《超現實主義及繪畫》。

一九二九　三十一歲。受墨西哥印第安塔爾迪克族雕刻的影響,

摩爾和艾蓮娜結婚時合影

摩爾與太太艾蓮娜三〇年代在寓所

美術老師艾麗斯・戈斯迪小姐的陶藝教室（左一為戈斯迪小姐）

採用英國本土的霍頓石（Hornton Stone）完成〈斜倚的人體〉。與艾蓮娜結婚。浮雕〈西風〉置於倫敦地鐵總部正前方。紐約現代美術館開幕。達利和布紐爾合作的「安達魯之犬」首映。

一九三〇　三十二歲。加入倫敦前衛藝術團體「7和5協會」。於威尼斯雙年展英國館中展出作品。九月十四日，納粹於德國國會贏得一百零七個席位。

一九三一　三十三歲。買下肯特郡東邊巴菲斯頓鄉下的茉莉居，作爲假日工作之處。至切爾喜美術學院任教。於倫敦列塞斯特藝廊舉行第二次個展。作品初次有國外買家。紐約現代美術館舉行馬諦斯回顧展。十一月，惠特尼美術館開幕。維吉妮亞·吳爾芙（Virginia Woolf）出版《海浪》。

一九三二　三十四歲。離開皇家藝術學院，切爾喜美術學院任命摩爾爲新成立的雕塑系主任。納姆·賈柏（Naum Gabo）離開柏林，與哥哥安東·佩夫斯納（Anton Pevsner）在巴黎會合，投身「抽象—創造群」陣營。阿米莉亞·厄哈（Amelia Earhart）成爲第一位獨自飛越大西洋的女性。羅斯福當選美國總統。包浩斯建築與設計學校從達索城遷往柏林。「抽象—創造群」藝術團體出版期刊發行創刊號。亞歷山大·柯爾達（Alexander Calder）於巴黎展出有如機械引擎的雕塑作品。

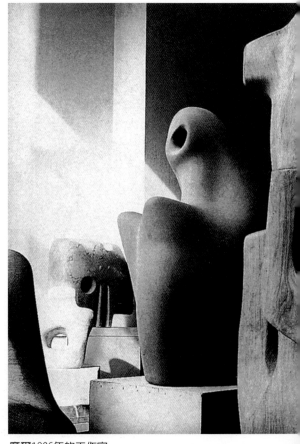

摩爾1936年的工作室

一九三三　三十五歲。加入「單位1」前衛藝術團體。遊巴黎，結識雕塑家傑克梅第（Alberto Giacometti）、查克‧利普茲（Jacques Lipchitz）及歐希普‧查德金（Ossip Zadkine）。一月三十日，希特勒被任命為德國總理。羅斯福推行新政。勒澤開設當代藝術學院。赫伯特‧里德出版《當下藝術》。

一九三四　三十六歲。參加「單位1」在倫敦梅約藝廊舉行的聯展。與艾蓮娜訪問西班牙。華特‧葛羅培斯因逃避納粹政權，至倫敦避難。未來主義派發表宣言「未來主義的浮雕」。布魯東出版《什麼是超現實主義？》。三月六日紐約現代美術館舉辦機械藝術展。

一九三五　三十七歲。從巴菲斯頓遷往金斯頓（離坎特伯里不遠）。雇用伯納‧麥多斯擔任助手。撰文評論美索不達米亞藝術。於倫敦茲威馬藝廊舉行素描個展。開始練習從小型雕塑模型製作雕塑。赫伯特‧里德出版《革命的藝術五篇論文》。莫何依－諾迪（Moholy-Nagy）移居倫敦。「7和5協會」，這個致力於純抽象的藝術團體，在倫敦茲威馬藝廊作最後一次的展出。紐約成立AAA（美國抽象藝術家）藝術團體。傑克梅第與超現實主義團體決裂。布荷東發表反對史達林主義後，超現實主義團體和共產黨分道揚鑣。查克‧利普茲雕塑展，伊萊‧福爾（Elie Faure）為展出目錄前言撰文。紐約現代美術館展出非洲藝術。紐約惠特尼美術館展出抽象藝術。希特勒在紐倫堡舉行的一場國會演說中抨擊現代藝術。

一九三六　三十八歲。西班牙內戰爆發。摩爾支持藝術家國際團體，簽署一項由英格蘭超現實主義團體草擬的宣言，反對英國對西班牙的不干涉政策。馬克斯‧恩斯特（Max Ernst）至工作室拜訪摩爾。完成第一件〈斜倚的人體〉榆木雕刻。參加倫敦里佛瑞藝廊舉辦的「抽象與立體」展。該展覽之後移至利物浦、牛津及劍橋

等地展出。參展倫敦紐柏林頓藝廊舉辦的國際超現實主義大展。在倫敦成立知識份子享有自由組織（FIL），「本組織目標在支持那些呼籲世界支持和平、自由及文化的知識份子……」。愛德華八世退位；喬治六世即位。

一九三七　三十九歲。與傑克梅第、恩斯特、布魯東拜訪畢卡索在巴黎的工作室，當時畢卡索正在繪製〈格爾尼卡〉。參加反法西斯的不列顛藝術家代表大會。在「雕塑家的觀點」中為抽象辯護，強調「孔洞」在其作品中的意義。在本・尼科森與納姆・賈柏編輯，結構主義贊助的《圓周》雜誌上撰寫〈結構藝術之國際觀察〉。在肯特郡海邊度假時，救了一名溺水的婦人。摩爾為《當代詩作與散文》期刊設計封面，致力促成共和政體，反對西班牙內戰期間的法朗哥政權。慕尼黑舉行日耳曼藝術與頹廢藝術展。興登堡飛船在紐約爆炸。羅蘭・潘若斯成立倫敦藝廊，舉辦超現實主義展。

一九三八　四十歲。與保羅・克利、蒙德利安、布朗庫西等人於阿姆斯特丹的市立美術館聯展——國際抽象藝術大展。外交部禁止摩爾前往西班牙。結識倫敦國家畫廊主任肯尼斯・克拉克。利用一座小型鐵工廠生產主要的塑像；製模、鑄造取代了直接在石材或木頭上雕刻。布朗庫西完成〈無盡之柱〉。巴黎人類博物館開幕。畢卡索在倫敦展出〈格爾尼卡〉。安東尼・布朗特（Anthony Blunt）的負面評價，引發與超現實主義團體的論戰。蒙德利安移居倫敦。潘若斯帶恩斯特至漢普斯特德參觀摩爾的工作室。摩爾在龐德街古根漢二世展出作品。

一九三九　四十一歲。戰爭期間，藝術學院撤往諾咸頓，摩爾辭去教職，遷居倫敦。首件榆木雕刻〈斜倚的人體〉賣給紐約巴法羅的一家博物館。參展倫敦白教堂藝廊舉辦的大眾藝術展。經過長時間的爭論，泰德美術館收

摩爾參加1936年倫敦紐柏林頓藝廊的國際超現實主義展

藏摩爾的石雕〈斜倚的人體〉。英國向德國宣戰。葛拉
漢·貝爾（Graham Bell）出版《藝術家與觀衆》。史
坦貝克出版《怒火之花》，喬埃斯出版《爲芬尼根守
靈》。佛洛伊德在倫敦逝世。摩爾完成另件榆木雕刻
〈斜倚的人體〉，此件作品現藏於美國底特律。紐約現
代美術館慶祝位於西五十三街的建築落成，舉辦當代
藝術展，展出新近購得的畢卡索作品〈亞維儂的姑
娘〉。

一九四〇　四十二歲。英國參戰，倫敦遭空襲。素描空襲時至地
下防空洞避難的人們。被任命爲戰爭時期的官方藝術
家。漢普斯特德的工作室被炸燬。摩爾離開倫敦，遷
至赫福郡一座名爲霍格蘭斯的農莊。加入當地國民

軍。體認戰爭時期無法從事雕塑創作。六月，榆木〈斜倚的人體〉在倫敦茲威馬藝廊「當下的超現實主義」展中展出。

一九四一　四十三歲。擔任倫敦泰德美術館董事。發表論文〈原始藝術〉，稱讚大英博物館館藏。與畫家葛拉罕‧蘇哲蘭（Graham Sutherland）、約翰‧庇伯（John Piper）在立茲的紐塞姆寺聯展。參觀威爾戴煤礦，速寫挖煤的礦工。十二月七日，珍珠港事件爆發，美國參戰。

一九四二　四十四歲。持續從事礦坑素描。替《倫敦詩學》第八期設計封面。佩姬‧古根漢（Peggy Guggenheim）於紐約開設「當代藝術」藝廊，推出超現實主義展。巴黎橘園展出納粹德國最受歡迎的雕塑家阿諾‧布立克（Arno Breker）的作品。

一九四三　四十五歲。葛里格森（Geoffrey Grigson）出版專著《亨利‧摩爾》。帕洛克（Jackson Pollock）在紐約佩姬‧古根漢「當代藝術」藝廊首次個展。摩爾的美籍經紀人瓦倫汀籌辦摩爾在海外的首次個展。

一九四四　四十六歲。為諾咸頓聖馬太教堂雕刻備受爭議的〈聖母與聖子〉。母親因病去世，享年八十六歲。替《拯救》一書作插畫。拍攝戰爭期間藝術家活動的紀錄片，包括摩爾在倫敦地鐵站速寫的片段。開始製作小件銅雕，確保收入穩定。康丁斯基在巴黎逝世。蒙德利安於紐約逝世。盟軍登陸諾曼第。發表防空壕素描選集。

一九四五　四十七歲。摩爾訪問巴黎，會晤年事已高的布朗庫西。開始以霍頓石雕刻〈紀念人像〉，翌年安置於達汀頓廳。獲立茲大學頒發榮譽博士學位。之後，接二連三獲得國內外各種獎項。參加巴黎香榭麗榭英國文化協會藝廊「英國當代藝術家」聯展。擔任英國文化協會藝術顧問。原子彈轟炸廣島。第二次世界大戰結束。

一九四六　四十八歲。完成另一座榆木雕刻〈斜倚的人體〉。獨生

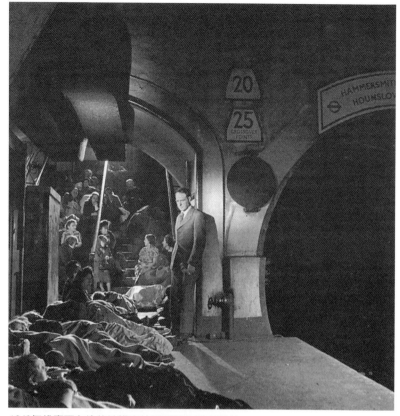
1940年代摩爾在倫敦地鐵車站看睡著的避空襲者

女瑪利出生。擔任大不列顛藝協藝術顧問（1946～51，1955～60）。首度訪問紐約，於現代美術館舉行重要的回顧展；之後至芝加哥、舊金山，然後，於澳洲展出減縮版。訪問波士頓、華盛頓特區；在費城又見到塞尚的作品〈浴者〉，會晤帕洛克、歐姬芙（Georgia O'Keeffe）、托貝（Mark Tobey），以及其他當代美國藝術家。保羅‧納許（Paul Nash）去世。

一九四七　四十九歲。英國文化協會在澳洲雪梨、墨爾本、阿德雷、賀巴特和伯斯展出摩爾的作品。被任命爲皇家美術協會會員。巴黎國立現代美術館開幕。印度脫離英國獨立。

一九四八　五十歲。〈三立像〉雕塑於倫敦拜特湖公園湖畔作戶外展出。威尼斯雙年展英國館個展，榮獲國際雕塑

摩爾與妻子艾蓮娜

摩爾雕刻〈斜倚的人體〉
巴黎聯合國教科文組織
建築外

摩爾會晤雕刻家布朗庫西
1945年

獎。結識馬里諾·馬里尼（Marino Marini）。重訪帕多
瓦，看喬托的壁畫，至翡冷翠看馬薩其奧的壁畫。喬
治·勃拉克（Georges Braque）至霍格蘭斯拜訪摩爾。
IBM研發出第一台電腦。美國發明電晶體。甘地遇
刺。冷戰開始。

一九四九　五十一歲。〈聖母聖子像〉置於克雷頓的教堂。英國
　　　　　文化協會籌辦摩爾作品巡迴展，從威克費爾德，至曼
　　　　　徹斯特市立藝廊，之後布魯塞爾藝術宮、巴黎國立現
　　　　　代美術館、阿姆斯特丹市立美術館，以及漢堡、杜塞
　　　　　多夫、波昂和雅典的藝廊。摩爾訪問比利時、荷蘭和
　　　　　瑞士。〈家族群像〉置於史蒂夫尼奇鎮巴克利學院。
　　　　　再度被提名擔任倫敦泰德美術館董事。喬治·歐威爾
　　　　　出版《1984》。北大西洋公約組織成立。蘇聯試射原子
　　　　　彈。

一九五〇　五十二歲。英國文化協會於墨西哥展出摩爾的素描作
　　　　　品。勒澤訪摩爾工作室。馬諦斯獲威尼斯雙年展首
　　　　　獎。韓戰爆發。

一九五一　五十三歲。生平唯一的希臘旅遊，其時正值作品在雅

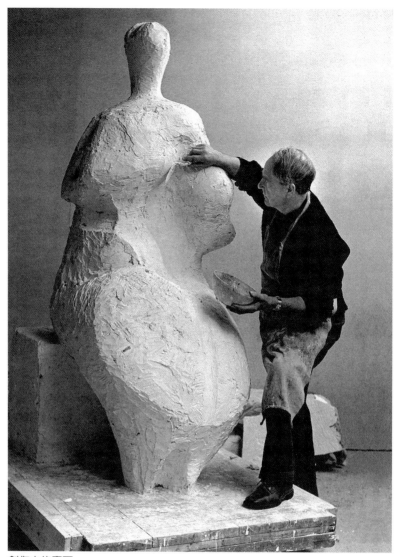
創作中的摩爾

典的查比翁藝廊展出。遊邁錫尼、柯林斯、特耳菲、
奧林匹亞、阿克羅波里斯。「藍天之下的巴特儂神殿
……我從未如此深受感動。」於倫敦泰德美術館舉行
首次回顧展。開始製作頭盔系列，並對動物主題產生
興趣。美國播映彩色電視。美國初次測試氫彈。

一九五二　五十四歲。開始製作〈王與后〉，日後成為其作品中的
　　　　　註冊商標。在聯合國教科文組織於威尼斯舉辦的國際

藝術會議中發表論文〈現代社會中的雕塑家〉，爲藝術家在資助體系中的獨立性作辯解。羅森伯格（Harold Rosenberg）將美國的新繪畫定義爲「行動藝術」。摩爾在佩里‧格林製作〈時代－生活大廈屛風〉。

一九五三　五十五歲。開始製作榆木雕刻〈直立的內在與外在形體〉，歷時兩年。〈時代－生活大廈屛風〉和〈披衣的斜倚的人體〉高高聳立於倫敦的龐德街。後者部分鑄成刻意的殘片，題爲〈披衣的軀幹〉。因好友及贊助者泰德美術館館長約翰‧羅森斯坦（John Rothenstein）被控濫用募款，身爲董事的摩爾被捲入泰德美術館事件。歷史學者道格拉斯‧古柏（Douglas Cooper）指控羅森斯坦放過購買巴黎畫派作品的機會。站在羅森斯坦這一邊的摩爾此後終身與古柏爲敵。聖保羅雙年展獲國際雕塑獎。至巴西旅遊，然後到墨西哥參觀塔爾迪克金字塔，並與畫家里維拉（Diego Rivera）見面。柯瑞克、華森、威爾金斯發現DNA結構。韓戰結束。

一九五四　五十六歲。國際聲譽日漲。爲荷蘭鹿特丹建築中心外牆設計紅磚浮雕。遊荷蘭、義大利、德國。摩爾的美籍經紀人瓦倫汀在義大利里維耶拉旅遊時因血管拴塞突然過世。尙‧阿爾普（Jean Arp）、恩斯特、米羅於威尼斯雙年展獲首獎。馬諦斯逝世。阿爾及利亞爆發戰爭。蘇哲蘭與摩爾在紐約柯特‧瓦倫汀藝廊聯展。

一九五五　五十七歲。訪問南斯拉夫，英國文化協會於該地展出摩爾的作品。在婉拒爵士頭銜後，獲伊利莎白二世提名「榮譽之友」。當選美國藝術科學院外籍榮譽會員。擔任倫敦國家畫廊董事至一九七四年。購下更多毗連霍格蘭斯的土地，以容納較大的工作室。與奧斯卡‧希勒梅爾（Oskar Schlemmer）在瑞士巴塞爾美術館聯展。第一屆文件展於德國卡塞爾舉行，綜覽一九○○年以後的現代藝術，摩爾爲當代藝術家代表之一。勒澤逝世。藝評人葛林伯格（Clement Greenberg）創用

速寫稿－五坐像　1953年
鉛筆、鋼筆

色面繪畫（color field painting）一詞。摩爾在佩里·格林製作即將置放於哈婁新城的〈家族群像〉。

一九五六　五十八歲。訪問荷蘭。〈家族群像〉置於離家不遠處的哈婁新城。

一九五七　五十九歲。開始為聯合國教科文組織委派的任務工作，訪問義大利奎爾塞塔的Henraux採石場，米開朗基羅過去常來此地。獲科隆市頒發司戴凡·洛赫涅獎章。

一九五八　六十歲。以石灰滑大理石雕刻大型〈斜倚的人體〉，置於巴黎聯合國教科文組織建築外，為系列公共紀念雕塑的第一件作品；其他尚包括阿拜爾、卡爾德、馬塔、米羅、畢卡索和塔馬尤等人的作品。至奧希維茲擔任奧希維茲紀念委員會主席。在倫敦成立馬勃羅美術協會。至美國，訪問哈佛大學和舊金山。與柏林的諾艾克鑄造廠初次接觸，此後大型銅雕即由該廠生產。英國文化協會在波蘭籌辦摩爾展，於華沙、克拉科、坡森、洛茲拉夫、斯德丁等地展出。美國國家航空及太空總署成立，發射第一枚人造衛星「探索者一號」。摩爾為聯合國教科文組織製作的〈斜倚的人體〉模型，於卡內基機構舉辦的匹茨堡兩百年國際當代繪畫與雕塑展中獲得二等獎。

一九五九　六十一歲。獲波蘭、英國、日本、巴西各大機構之獎項。於葡萄牙、西班牙、美國、波蘭、日本展出作品；獲東京雙年展雕塑獎。同時製作兩組〈斜倚的人體〉。葉普斯坦逝世，摩爾寫了一篇言辭親切的訃文。亞倫·卡布羅（Allen Kaprow）發展出他的「偶發藝術」。卡斯楚取得古巴政權。摩爾於德國卡塞爾第二屆文件展中展出〈倒下的戰士〉。

一九六〇　六十二歲。英國文化協會大型巡迴展在漢堡、埃森、蘇黎世、慕尼黑、羅馬、巴黎、阿姆斯特丹、柏林、維也納、哥本哈根等地展出。德國市政當局認為，一

座新建的大樓要配上摩爾的銅雕才算完美。威爾・葛洛曼出版《亨利・摩爾的藝術》。再度擔任皇家美術協會會員。摩爾的老師艾麗斯・戈斯迪過世。甘乃迪當選美國總統。

一九六一　六十三歲。被推選為西柏林美術學院的一員。在愛丁堡的蘇格蘭國家畫廊展出作品。從鳥的胸骨獲得靈感，製作〈大型立像：不穩定的狀態〉：「我希望別人可以從這座立像看出一點希臘的味道」。購得一幅塞尚的小幅油畫。紐約現代美術館舉行馬克・羅斯科（Mark Rothko）回顧展。曼・雷（Man Ray）獲威尼斯雙年展攝影金質獎章。蘇聯和美國展開太空競賽；蘇聯首度將人送入太空。摩爾於倫敦馬勃羅美術館展出作品

一九六二　六十四歲。於出生地卡素福特成立榮譽自由人。美術協會於英格蘭展開巡迴展。克里斯多（Cristo）在巴黎一條狹窄的街道上，以二百四十九個油桶堆疊裝置他的〈鐵幕〉。巴黎國立現代美術館舉行米羅回顧展。太空人葛林（John Glenn）是第一位環繞地球飛行的美國人。古巴飛彈危機。

一九六三　六十五歲。至南斯拉夫渡假。伊利莎白二世授與勳位。發揮對版畫的興趣。於威克費爾德市立畫廊展出作品。紐約蘇納本藝廊首次展出喬治・席格爾的雕塑。紐約古根漢美術館舉行培根（Francis Bacon）回顧展。甘乃迪總統遇刺。

一九六四　六十六歲。英國文化協會至墨西哥城、加拉卡斯、里約熱內盧、布宜諾斯艾利斯巡迴展。與大衛・席維斯特（David Sylvester）會晤，發表「米開朗基羅觀點」，摩爾在文中稱讚米開朗基羅「姿態與比例的宏偉」。至法國渡假，開車旅遊。摩爾的銅雕陳列於紐福克城花園及教堂墓地，效果極佳。在摩爾紐約展的一篇評論裡，布萊恩・歐杜赫提（Brian O'Doherty）批

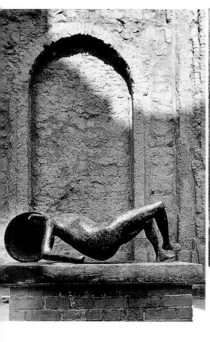

摩爾速寫空襲避難者群像
摩爾在1959年卡塞爾第二屆文件展中展出〈倒下的戰士〉（左圖）

評其近作有日趨龐大的跡象。赫普沃斯抱怨自己的雕塑作品價格無法與摩爾相比。克雷斯·歐登柏格（Claes Oldenburg）於紐約蘇納本藝廊展出作品。羅勃·羅森柏格（Robert Rauschenberg）獲威尼斯雙年展首獎。馬丁·路德·金恩獲諾貝爾和平獎。越戰爆發。

一九六五　六十七歲。在義大利卡拉拉採石場附近購屋，之後常在此避暑。在馬勃羅美術羅馬分館展出作品。至紐約於林肯中心安置兩件一組的〈斜倚的人體〉。法國建築大師柯比意（Le Corbusier）過世。巴黎國立現代美術館柯爾達展。紐約現代美術館馬格利特回顧展。美國麻省諾咸頓史密斯學院舉辦杜庫寧（Willem de Kooning）首次回顧展。紐約現代美術館展出歐普藝術。

一九六六　六十八歲。訪問加拿大多倫多，在納森·菲利普廣場安置〈三向組二號：弓箭手〉。出版《亨利·摩爾論雕塑》，為菲力普·詹姆斯（Philip James）彙編的摩爾文集。傑克梅第和阿爾普過世。紐約猶太博物館展出

193

最低限藝術。由布羅伊爾（Marcel Breuer）設計的惠特尼美術館新館開幕。美國開始轟炸河內。

一九六七　六十九歲。訪問美國，至芝加哥大學爲備受爭議的雕塑〈原子體〉揭幕。十一月二十三日，倫敦時代大廈「日晷」揭幕。義大利司波雷托地方演出「唐·喬凡尼」時，舞台上有摩爾的複製品雕塑。摩爾參展巴黎露西·薇爾藝廊舉辦的「向羅丹致敬」。查德金逝世。馬格利特逝世。紐約古根漢美術館舉辦柯奈爾（Joseph Cornell）回顧展。紐約惠特尼美術館舉辦奈佛遜（Louise Nevelson）首次回顧展。布魯斯·諾曼（Bruce Nauman）在其以亨利·摩爾爲主題的攝影集，囊括了一系列創作於一九六六到六七年巔峰時期的素描及雕塑。

一九六八　七十歲。倫敦泰德美術館摩爾七十回顧展，展出一百四十二件雕塑、九十件素描。在至鹿特丹、杜塞道夫、巴登—巴登的巡迴展中，於奧特羅獲伊拉茲馬斯獎。獲授業座大學（猶太人教育機構）亞伯特·愛因斯坦藝術紀念獎。開始利用聚苯乙烯放大小雕塑模型。在覆蓋塑膠布的巨大飛機庫裡製作大型雕塑。因獲贈大象頭

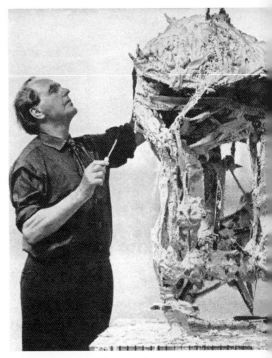

亨利·摩爾創作情形　1964年

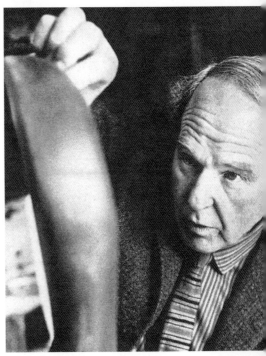

亨利·摩爾1964年檢視雕刻作品

骨，而製作一系列蝕刻版畫。里德逝世。杜象逝世。馬丁・路德・金恩及羅伯・甘乃迪遇刺。庫布利克（Stanley Kubrick）的「二○○一年太空漫遊」上映。紐約現代美術館舉辦「藝術與機械」展。

一九六九　七十一歲。東京展出成功。於印第安納州哥倫布市貝聿銘設計的巴托羅繆公共圖書館戶外裝置〈弓箭手〉放大版本。獲選爲維也納分離學派榮譽會員。潘若斯在倫敦的作品遭竊。貝克特（Samuel Beckett）獲諾貝爾文學獎。伍德史托克音樂節。美國太空人漫步月球。協和機首次試飛。戴高樂辭職。利比亞強人格達費掌權。

一九七○　七十二歲。與藝術家艾爾頓（Michael Ayrton）聯手發表一篇研究十七世紀雕刻家喬凡尼・皮薩諾（Giovanni Pisano）的論文，摩爾曾經在義大利比薩見過他的作品。於紐約諾得勒暨馬勃羅美術館展出作品。羅斯科逝世。巴內特・紐曼逝世。羅伯特・史密斯遜（Robert Smithson）於猶它州大鹽湖完成〈螺旋狀防波堤〉。

一九七一　七十三歲。至多倫多商討設置雕塑中心，該中心將收藏摩爾的作品。至伊朗、土耳其展出作品。以巨石文化遺跡作爲主題製作一系列蝕版畫。獲選爲英國皇家建築學院榮譽院士。休士頓羅斯科禮拜堂開幕。巴黎舉辦培根回顧展。

一九七二　七十四歲。於義大利翡冷翠舉辦回顧展。創作綿羊素描冊，速寫在佩里・格林工作室窗外擦身而過的綿羊。返鄉卡素福特，爲〈披衣的斜倚的人體〉主持揭幕式。成立亨利・摩爾基金會，綜理有關事物。其他各種國際獎項及榮銜接踵而至。慕尼黑奧運遭恐怖份子攻擊破壞。杜布菲的〈四樹群〉置於紐約曼哈頓契斯銀行前方廣場。

一九七三　七十五歲。於洛杉磯郡立美術館舉行大展。畢卡索、

利普茲逝世。越南宣布停火，美軍退出越南。水門醜聞爆發。摩爾當選法國美術學院院士。米羅至工作室拜訪摩爾。

一九七四　七十六歲。加拿大藝術家代表——多倫多分會主席麥可・藍貝斯（Michael Lambeth）致函摩爾，要求摩爾退出摩爾中心（擬重新命名爲湯姆・湯普森側廳），並且禁止安大略藝廊典藏摩爾的作品。加拿大藝術家視摩爾中心爲對加拿大當代藝術的潛在威脅。請願未能成功，安大略藝廊成立摩爾中心。訪加拿大，參加安大略藝廊摩爾雕塑中心揭幕式。於倫敦大英博物館展石版畫，與剛過世的詩人奧登詩作手稿並列展出。〈戈斯拉戰士〉置於德國戈斯拉市。法國裝飾藝術美術館推出大衛・霍克尼（David Hockney）展。美國總統尼克森辭職。

一九七五　七十七歲。於倫敦泰德美術館展出繪畫，將畫作贈予美術館。獲戈斯拉市凱撒獎。赫普沃斯死於火災。紐約現代美術館舉辦安東尼・卡羅回顧展。越戰結束。西班牙法朗哥將軍逝世。

一九七六　七十八歲。於倫敦帝國戰爭博物館展出戰爭時期的繪畫。於蘇黎世展出作品，〈綿羊組〉置於湖畔。女兒瑪利嫁給雷蒙・達諾斯基（Raymond Danowski）。薩西克斯郡西迪恩學院開始教授製作一系列以摩爾畫作爲本的織錦壁毯。摩爾在佩里・格林的產業，如今有九間工作室。馬克斯・恩斯特逝世。曼・雷逝世。克里斯多與珍妮—克勞德於加州索諾瑪及馬林郡聯手完成〈奔騰的圍籬〉。

一九七七　七十九歲。亨利・摩爾基金會在佩里・格林開始運作，經理摩爾的創作，並支持所有的藝術活動。巴黎橘園展出摩爾作品。至多倫多展出二百六十一件畫作，之後至日本四個地點展出，最後於一九七八年返回倫敦展出。外孫葛斯出生。遊巴黎、柏林、奧斯

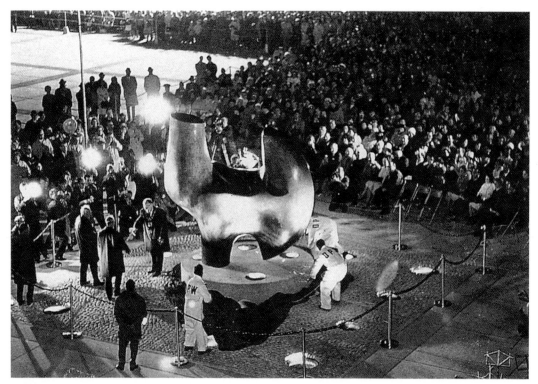

摩爾雕塑＜三向組二號：弓箭手＞揭幕式

陸、哥本哈根、維也納、波昂、法蘭克福及翡冷翠，
參加各種開幕展、設置與揭幕式。龐畢度中心開幕。

一九七八　八十歲。捐贈三十六件雕塑給倫敦泰德美術館。倫敦
泰德美術館、塞本坦藝廊舉行摩爾八十誕辰展，並至
卡素福特附近的布來德福特展出。大型雕塑〈達拉斯
三件組〉安置於由貝聿銘設計新建的達拉斯市政廳
外。摩爾指導安置〈刃狀物兩件組〉於貝聿銘設計新
建的國家美術館東翼前方。

一九七九　八十一歲。在施密特總理的邀請下，〈大二形體〉安
置於波昂的國務院前方。母與子主題主導了此時期的
創作。為關節炎所苦，只好從事小型雕塑。在一個下
著雪的夜晚，摩爾在黝黯的佩里‧格林迷了路。龐畢
度中心舉辦達利回顧展。瑪格麗特‧柴契爾當選英國

197

首相。紐約古根漢美術館舉辦約瑟夫·波依斯（Joseph Beuys）展。

一九八○　八十二歲。倫敦肯辛頓花園典藏摩爾的〈弓箭手〉。倫敦維多利亞與阿伯特博物館展出摩爾畫作製作的織錦壁毯。瑪利與丈夫移民南非。不顧手指關節炎之苦，完成三百五十件畫作。姪女安·嘉路（Ann Garrould）加入亨利·摩爾基金會工作。倫敦西德領事館頒發大十字勳章。蘇哲蘭逝世。雷根當選美國總統。

一九八一　八十三歲。孫女珍誕生於南非。當選巴黎歐洲科學、藝術、文化學院正院士。於馬德里、里斯本，以及巴塞隆納米羅基金會展出作品。保加利亞首都索非亞舉辦摩爾展。出版《亨利·摩爾在大英博物館》，為自己喜歡的收藏品作插畫。沙達特遇刺。紐約診斷出首件愛滋病例。

一九八二　八十四歲。最後一次訪問義大利。立茲成立亨利·摩爾二十世紀雕塑研究中心。於立茲、墨西哥城、漢城舉辦展覽。一九四六年的榆木雕刻〈斜倚的人體〉於紐約拍賣會中售得百萬美元。本·尼科森逝世。

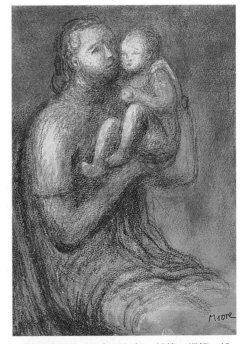

一九八三　八十五歲。於委瑞內拉首都加拉卡斯、紐約大都會美術館展出作品。攝護腺手術後健康狀況日益惡化，但有時仍堅持每天作畫。肯尼斯·克拉克逝世。亨利·高迪亞·布熱斯卡首次雕塑巡迴展。泰德美術館舉辦「立體主義精英展，1907～1920」。

一九八四　八十六歲。東德巡迴展：柏林、萊比錫、哈勒、德勒斯登。孫子亨利誕生。最大的〈斜倚的人體〉置於

持蘋果的母子（二）1981年　粉筆、蠟筆、粉彩、水粉　35.5×25.3cm

新加坡銀行外。於俄亥俄州哥倫布市，以及美國境內四個場所展出〈斜倚的人體〉系列。艾倫・韋金森（Alan Wilkinson）出版《亨利・摩爾的繪畫》。麥約的〈三仙子〉於紐約蘇富比拍賣會中售得九百萬法郎。十月，法國總統密特朗至佩里・格林拜訪摩爾，頒贈法國國家協會最高榮譽獎章。三月，摩爾將〈母與子：頭巾〉獻給聖保羅大教堂。

一九八五　八十七歲。巴黎畢卡索美術館開幕。

一九八六　香港、東京、福岡巡迴展。八月三十一日摩爾逝世，享年八十八歲，葬於佩里・格林當地的教堂墓園。於倫敦西敏寺舉行追思禮拜。約瑟夫・波依斯逝世。美國轟炸利比亞。蘇聯柴諾比核能發電廠發生爆炸意外。巴黎奧塞美術館開幕。

一九八七　艾蓮娜・摩爾逝世。倫敦皇家藝術學院舉行亨利・摩爾回顧展。

貝律銘與摩爾在＜達拉斯三件組＞安置後相互鼓掌祝賀

國家圖書館出版品預行編目資料

亨利・摩爾：二十世紀雕塑大師＝
Henry Moore / 崔薏萍撰文--
初版. -- 臺北市：藝術家 , 2003〔民92〕
面；17×23公分.--（世界名畫家全集）

ISBN　　986-7957-75-X（平裝）

1. 摩爾（Henry Moore, 1898-1986）─傳記
2. 摩爾（Henry Moore, 1898-1986）─作品研究
3. 藝術家─英國─傳記

909.941　　　　　　　　　　92009148

世界名畫家全集

亨利・摩爾 Henry Moore

何政廣／主編　崔薏萍／撰文

發 行 人　何政廣
編　　輯　王庭玫・王雅玲・黃郁惠
美　　編　曾小芬
出 版 者　藝術家出版社
　　　　　台北市重慶南路一段147號6樓
　　　　　TEL：（02）2371-9692～3
　　　　　FAX：（02）2331-7096
　　　　　郵政劃撥：01044798號　藝術家雜誌社帳戶
總 經 銷　時報文化出版企業股份有限公司
　　　　　桃園縣龜山鄉萬壽路二段351號
　　　　　TEL：（02）2306-6842

　　　　　FAX：（04）2533-1186
製版印刷　新豪華製版・東海印刷
初　　版　中華民國92年6月
定　　價　新臺幣480元

ISBN　986-7957-75-X（平裝）
法律顧問　蕭雄淋